KB059853

느리게 걷는 미술관

느리게 걷는 미술관

예술 애호가의 미술 사용법

임지영 지음

플로베르

미술관 옆 에세이

내 예술 칼럼에는 늘 단서가 붙는다. '제멋대로'다. 크고 작은 전시를 다니며 감흥이 일어나면 바로 기록한다. 기억은 믿을 만한 것이 못 된다. 오직 기록을 믿는다. 전시에 대한 평이라거나 예술에 대한 신봉과 같은 기록과는 거리가 멀다. 애당초 예술을 경외하지 않는다. 예술이 대중으로부터 멀어진 것은 오해 때문이다. 작은 걸 크게 얘기하고 쉬운 걸 더 어렵게 설명하며, 스스로 함정에 빠진 것이다.

나의 예술 이야기에는 그래서 '사용법'이란 이름이 붙는다. 예술이 얼마나 멋있는지 말하지 않는다. 얼마나 대단한 가치가 있는지 개의치 않고, 어떻게 안목을 키워나가는지 이야기하지 않는다. 그냥 예술이 내 삶에서 무엇이 되는지 들여다본다. 그림 한 점이 내 일상에 어떻게 스미는지 집중해본다. 그래서 내가 쓴 예술 이야기는

예술이 주인공이 아니다, 내가 주인공이다. 예술은 매개이고 소재일 뿐이다.

첫 책 출간 이후 많은 매체에 예술과 관련한 글을 썼다. 예술 에세이, 예술 칼럼 등 예술은 끝없는 소재였다. 그도 그럴 것이 전시는 계속되고, 예술은 우리 곁에 넘쳤다. 다만 사람들이 보고 느끼려 하지 않을 뿐이다. 물론 예술을 꼭 봐야 하는 건 아니다, 예술을 잘 알아야 잘 사는 것도 아니고. 하지만 누구나 재밌게 살기를 꿈꾼다, 특별한 의미를 찾고 싶고. 이 책에서는 수만 가지 생의 재미 중에 한 가지, 예술의 재미를 소개한다.

예술은 공부가 아니라 감각하는 것이다. 투자도 아니다, 애호가 먼저다. 먼저 느끼고 좋아해야 더 알고 싶고 갖고 싶어진다. 이렇게 한결같이 예술이 좋다고 부르짖는 나를 사람들은 '예술 향유자'라 칭해주는데, 실은 예술 노동자에 가깝다. 갤러리 운영, 전시 기획, 예술 강좌 기획, 예술 애플리케이션 개발까지. 그런데 그 노동을 기꺼이 했다. 미쳐서 한 것 같기도 하다. 왜? 재밌으니까.

눈을 반짝이며 그림을 보는 내가 어지간히 재밌어 보이는지 많이들 궁금해한다. 어떻게 하면 예술과 친해지는지, 재미있어지는지, 예술 '잘알못'인데 지금부터 시작해도 되는지. 그래서 2021년부터 본격적으로 강좌를 시작했다. 사람들은 상상했던 것 이상으로 그림을 몰랐다, 아니 무서워했다. 예술을 누리는 법에 대해서는 들은 적도 없고 배운 적도 없으니, 그림 앞에만 서면 나는 왜 작아지는가.

예술 앞에서 움츠러들지 말라고 주장한다. 예술은 거창하고

대단한 무엇이 아니라 좋은 삶의 매개고 도구라고 부르짖는다. 우리가 미술관에 가야 하는 이유는 위대한 예술을 영접하기 위해서가 아니다. 가장 느린 속도로 걸을 수 있기 때문이다. 삶의 속도를 줄이는 최고의 방법이기 때문이다. 바로 그 순간 생의 좋은 것이 흘러든다. 그림 한 점이 흘러든다. 강좌에서도 그렇게 예술을 만만한 것으로 만든다. 어른들은 수줍게 편견을 깨고 아이들은 단박에 고정관념을 허문다. 그림 한 점을 보며 내놓는 이야기가 어른 아이 할 것 없이 봇물 터지듯 흘러나온다. 넘친다. 큰 강이 된다.

예술과 관련해 가장 행복한 노동을 찾았다. '예술 감성 교육'이다. 아이들이 그림을 보고 쓰는 글은 감동을 넘어서 감탄이다. 어른들은 그림을 보고 아득한 경험을 풀어내며 뜻밖의 치유를 말한다. 아이들은 엄마를 졸라 전시회에 가고, 엄마는 몰랐던 아이 마음을 그림을 통해 듣는다.

결국 예술은 커뮤니케이션이다. 그림 한 점은 별것 아니겠지만, 예술을 이야기하고 누릴 줄 아는 사람은 삶에서도 그리할 수 있다고 믿는다. 이 책을 든 여러분도 그러하다고 믿는다.

차례

당신을 만나다

그곳에 가다

우리를 이야기하다

4

1

나를
돌아보다

나와 친해지는 법

정보경의 「자화상」

　　화려함은 남루해진다. 빛나는 것은 사라진다. 순간을 누리되 영원을 기억하라고 했다. 외연을 바라보되 심연을 들여다봐야 하고. 격리의 시절을 보내며 깨달은 것 하나는 나와 잘 지내는 법이다. 그동안 타인과의 관계에 너무 많은 에너지를 쏟았다. 하지만 정작 내가 무엇을 좋아하는지, 누구를 그리워하는지 알지 못했다. 이제 겨우, 조금씩 나를 알아간다. 물론 그 지난한 여정이 인생이겠지만.

　　화가가 자화상을 그리는 이유도 비슷할 것이다. 모든 관계의 시작은 나로부터 말미암듯이, 모든 예술의 발현 또한 나 자신이므로. 얼마 전 마음을 서걱거리게 만드는 자화상을 보았다. 정보경 작가의 작품인데, 심연의 아픔을 고스란히 드러냈다. 그녀가 건너온 시간이 일그러진 미간에서 말갛게 빛났다. 여전히 불안정한 생의 바다를 거

정보경, 「자화상」

　　　　　　　　　　　　　　느리게 걷는 미술관

침없이 표류하는 것 같았다. 발가벗고 마주한 앙상한 마음을 스스로 안아주는 것 같았다. 그것은 대단한 용기이자 최고의 치유가 아닐까. 민낯의 나를 오래 들여다보는 것, 날것의 나를 있는 그대로 안아주는 것. 그녀의 자화상을 가만히 들여다보고 있으니, 어느새 내 모습도 마주 보인다. 쌩쌩한 척하지만, 때로는 지치고 쓸쓸한 중년. 생의 피로가 보인다.

나와 잘 지내는 사람이 남과도 잘 지낼 수 있다. 나를 직시하는 사람만이 타인도 깊이 응시할 수 있고. 좋은 사람이란 제일 먼저 나를 살펴 마음에 자리를 만드는 사람 아닐까.

나를 알아가기에 괜찮은 날들이다. 나와 친해지기에 좋은 시절이다. 물론 당신들과의 왁자지껄을 못 견디게 그리워하면서.

권태 극복기

산수화 전시

관계에도 콘텐츠가 필요하다. 똑같은 걸 재탕, 삼탕 하면 계속 감탄할 수 없다. 줄 서서 들어가야 하는 골목 식당의 돈가스가 아무리 맛있어도 매일 먹을 수는 없지. 오래 함께하며 만든 추억은 한가득인데, 돌이켜보면 했던 것 또 하고 갔던 데 또 갔다. 그러니 루틴이 생겼지. 루틴에는 긍정적인 면도 있고 부정적인 면도 있다. 익숙해서 좋지만, 지겨울 때도 있다. 여전해서 고맙지만, 감흥은 줄어든다. 생은 때로 가슴도 콩닥콩닥 뛰어야 하는 것. 날마다 새로울 수는 없지만, 숨은 설렘 찾기를 포기하면 안 된다. 가슴 두근거릴 만한 사건을 마다하면 안 된다. 우리를 재밌게 만들 수 있는, 말 그대로 '킬러 콘텐츠'를 찾아야 한다.

부부든 연인이든 친구든 함께 '놀거리'가 없는 관계는 쉽게 소

느리게 걷는 미술관

원해진다. 좋아하는 당신의 얼굴이 내 생의 전부일 때도 있었지만, 살다 보면 여러 차례 국면의 전환을 맞는다. 그럴 때 우리 사이를 지속시켜주는 것은 취미의 공유다, 취향의 발현이다. 나와 당신의 매개로써 예술은 유익한 도구가 된다. 물론 먼 데로 가는 여행이나 엄청나게 감동적인 선물도 감흥을 일으키지만, 우리는 늘 떠나 있을 수 없고 선물은 퍽 비싸다. 그러므로 일상에서 쉽게 누리고 자주 접할 수 있는 콘텐츠를 찾는 것이 관계의 핵심이다.

오래된 그와 박물관에 가보라. 아주 오래된 실경산수화 전시를 하고 있을 것이다. 어둑하고 고요한 공간 속으로 들어가본다. 자연스레 걸음은 느려진다. 각각의 작품 앞에 머물러본다. 나란히, 같은 풍경을 오래 보게 된다. 정선, 김홍도, 강세황 같은 오래전 화가가 그려낸 실재 풍경들. 나는 아득한 풍경 속에서도 사람을 찾아 가리킨다. 인왕산 자락이나 단양팔경 정자 안에 감흥 넘치는 갓 쓴 선비라든가, 소 끄는 노인, 봇짐 메고 신난 동자…. 자연의 장엄함 앞에 한갓 사람은 너무 작고 흐릿해서 눈을 비비며 봐야 한다. 내가 찾아낸 사람을 보고 그도 신기해하며 감탄한다. 이 작은 사람에게도 표정이 있네! 둘이서 얼굴을 바짝 들이댄 채 웃는다.

몇백 년 전에도, 천 년 전에도 우리의 표정은 이랬을 것이다. 좋으면 웃고, 슬프면 울고, 사랑이 필 때 설레고, 사랑이 질 때 아련하고. 인생은 시대와 배경만 바뀔 뿐 순환한다. 거대한 우주의 순환 속에서 만난 나와 당신이라니, 어마어마한 기적 아닌가. 심드렁했던 마음이 쿵쿵 뛴다. 어둑시근한 박물관 안에서 이때다, 슬며시 손을

꼭 잡는다. 비로소 옛 그림 앞에서 지금 순간의 생을 명료하게 느끼며, 우리가 그 긴 시간을 돌아 이렇게 함께 있다는 게 가슴 메도록 고맙다. 손을 꼭 잡은 채, 오래전 과거로부터 가을 하늘 아래로 밀려 나오자 눈이 부시게 푸르다. 이제 보니 당신도 그렇다.

풍경이 예술이 될 때

김용일의 「홍이네 집」

　기억 속에 풍경으로만 남아 있는 순간이 있던가? 필시 누군가 거들었다. 가만히 어깨를 내어줬든지, 지그시 곁에 있어줬든지, 아니면 호들갑스러운 감탄사로 지구를 광광 울리면서. 그래서 내가 기억하는 모든 풍경에는 주인이 있다. 사람이 한 시절을 함께하고 같은 풍경을 기억한다는 게 얼마나 대단하고 귀한 일인지 전에는 미처 몰랐다. 선명하던 마음이 시간 속에서 퇴색해가고 그 자리에 그리움이 깃든다는 걸 그때는 몰랐다.

　마당에 그네가 있었다. 녹이 조금 슬어 움직일 때마다 삐걱삐걱 장단을 맞추는. 나와 동생은 그네 타기를 좋아했다. 아빠가 뒤에서 그네를 밀어주면 북한산이 훅 다가왔다, 멀어졌다. 풍경이 살아 움직이는 것처럼 가까웠고 또렷했다. 그네가 멈춘 후에도 거기 앉아

김용일, 「홍이네 집」

서 오래도록 산의 푸르고 어두운 데를 바라봤다. 풍경이 주는 위안
을 그때 알았다. 시시각각 변하는 가볍고 약한 마음의 변치 않는 중
심이었다. 다정한 위로에는 그녀를 밀어주는 따뜻한 손과 좀처럼 변
치 않는 풍경이 필요했다. 살아보니 그런 사람과 풍경을 오래도록 지
니는 건 어려운 일이다. 지금 내 곁에는 둘 다 없다.

　　며칠 전 〈서울아트쇼〉에서 판화 한 점을 가져왔다. 김용일 작
가의 「홍이네 집」. 어둡고 따뜻한 밤의 시골집 풍경이다. 시골에서

살아보지 않았는데도, 작품을 보니 이상하게 애틋하고 애잔했다. 김용일 작가는 모든 풍경에서 누군가를 부른다, 그리워한다. 홍이, 명순이, 상동이, 창우, 샘내 마을. 그의 작품은 모두 아스라한 오래전 풍경이고, 제목에는 그리운 이름들이 붙었다. 먹먹했다. 그의 그리움이 가슴속으로 비집고 들어왔다. 나는 이제껏 그리운 풍경을 잊고 살았는지도 모르겠다. 그리운 사람을 까무룩 잊고 있었는지도 모르겠다. 작품을 보고 어두운 밤에 따뜻한 오렌지색 불빛 켜지듯, 아득한 마음에 그리운 불빛 노오랗게 켜졌다.

그림의 모서리를 오래 들여다보는 것이 좋다. 그림의 이야기에 귀 기울이는 것이 좋다. 정교하게 매만졌을 손길을 기억하고, 정성을 다했을 마음을 잊지 않는 것이 좋다. 보다 보면 들린다, 느껴진다. 밤 벚꽃 흐드러진 큰 나무 아래로 가면 그를 만날 수 있을 것만 같다. 하지만 그리운 것은 부재를 전제로 한다. 그래서 가만히 불러보기만 한다. 기다려도 오지 않을 걸 알지만, 어떤 그리움은 그것만으로 충분하다.

지금 여기가 맨 앞

우리 집 미술관

사람은 겪어봐야 안다, 그림도 그렇다. 겪어봐야 깊음을 알고, 기쁨도 안다. 하지만 '사회적 거리 두기' 앞에 우리는 멀어졌고, 예술도 아득해졌다. 국공립 미술관과 박물관은 휴관이 잦아졌고, 모든 전시도 멎은 것 같았다. '집콕'이 미덕이 됐고, 외출은 부덕이 됐다. 집에서도 생각보다 시간은 잘 갔다. '킬링타임'용 콘텐츠가 넘쳐나는 시대 아닌가. 한번 보기 시작하면 도저히 멈출 수 없는 드라마 시리즈, 좀비가 질주하고 괴물이 폭주하는 기기묘묘한 영상. 나도 그만 현혹됐다. 아침에 한 편 봤는데, 캄캄해질 때까지 어느새 내리 열 편을 봤다. 한 며칠 그리하자 좀비가 따로 없구나, 싶어 정신이 번쩍 들었다.

과감한 결단으로 스트리밍 서비스를 탈퇴하고 다른 볼거리를

찾았다. 온라인 전시관이나 VR 미술관을 돌아다녔다. 아름답게 연출된 그림이 즐비했다. 우아하게 흐르는 모차르트의 음악을 들으며 슬로모션으로 보는 예술작품들. '아, 너무나 우아하여라.' 한숨이 푹 나왔다. 이러니 예술이 현실과 괴리되는 것이지 싶었다. 궁여지책인 것도 알고, 달리 방법이 없는 것도 알겠다. 하지만 저런 꿈결 같은 예술이라니, 지루한 교양 과목처럼 말이다.

하여 종종 집을 나선다. 마스크 단단히 하고, 머플러까지 둘러쓰고 전시를 보러 가고야 만다. 수많은 전시가 굳세게 열리고 있다. 그러나 갤러리도 작가도 신나게 홍보하지 못한다. 전시 소식을 전하려면 괜스레 미안해하기부터 해야 하니, 안타깝고 씁쓸하다. 무척 공들이고 기다린 전시일 텐데, 활짝 웃으며 전시장에서 텀블링을 해도 모자랄 판에!

그래도 우리는 코로나 따위에 지지 않아, 오늘도 인사동 거리를 씩씩하게 걸었다. 만나야 하는 그림이 있었다. '아지트 갤러리' 금사홍 작가 개인전. 온라인상에서만 여러 차례 봤는데, 채도가 밝은 하늘색, 추상과 구상의 조화에 호기심이 일었다. 꼭 대면해야겠다고 다짐했다. 갤러리는 고요했다. 하긴 지금이어서가 아니라, 모든 전시장은 지나치게 고요하지. 하지만 지금이야말로 예술이 필요한 시기 아닌가.

갤러리에 들어서니 갑갑하던 숨이 단박에 푸르러진다. 답답하던 마음이 한순간 시원해진다. 금사홍 작가의 「산수」 연작 속에서 푸른 물이 한껏 든다. 한 작품 한 작품 아껴 보았다. 해와 달이 다정

금사홍, 「전일적 산수」

했다. 산과 물이 어우러졌다. 구름과 바람이 껴안았다. 모두 유별한
작품이었는데, 전체가 하나의 맑은 세계인 듯 나를 에워쌌다. 그리고
자연스럽게 나도 그 세계의 일부가 됐다. 불현듯 왜 이 그림들에게
오게 됐는지 알 것 같다. 숨, 푸른 숨이 절실해서. 가만히 들여다보니
작가의 낙관과 이름이 하나같이 정교하게 배치돼 있다. 그 또한 그림
의 한 부분이 되어 아름다운 탄성을 자아낸다.

　　예술은 스킨십이다, 직관과 감동의 영역이다. 직접 가서 보고
꺅꺅거리며 폴짝폴짝 뛰어야 제맛이다. 온라인으로 보아서는 알 수

　　　　　　　　　　　　　　　　　　느리게 걷는 미술관

없다. 맑고 시린 파랑이 가없이 번져가는 내 마음일 줄이야. 저 멀리 짙푸른 섬이 이제는 아득해진 당신일 줄이야. 예술의 넓고 푸른 세계 속에서 마음이 저 멀리 갔다 돌아왔다, 가득 찼다 비워졌다. 금사홍 작가의 단순한 색면은 복잡한 생에서 길어 올린 명상일 것이다. 아이 같은 웃음은 치열한 고뇌 끝에 얻은 태도일 것이다. 그가 선물한 푸른 세상 속에서 모처럼 파랗게 웃었다.

'아지트 갤러리'는 나의 아지트가 될 것 같다. 종종 이곳에 전시를 보러 오는데, 한결같이 즐겁다. 대표님이 내려주는 커피는 워낙 유명해서 그 맛을 잊지 못해 재방문율 100퍼센트라나. 예술 속에서 만나 잠시라도 웃는 일이 좋다. 마스크로 얼굴을 다 가리고도 눈이 반짝거린다. 마스크로 입을 꽉 막고 있어도 맑고 푸른 숨이 쉬어진다. 대표님은 이 어려운 시절에도 올해의 전시가 꽉 찼다며 해맑게 웃으셨다.

그러므로 혼자라도 괜찮다. 사회적 거리를 이만큼씩 두고서, 그림을 겪어보자.

그림으로 초대합니다

그림 취향

한 친구가 오래 아팠다. 마음에 그늘이 길게 졌다. 외로워도 슬퍼도 나는 안 울어, 할 것 같은 나는 그의 우울함이 낯설었다. 함께 있어도 먼 데를 봤고, 대화를 해도 자주 끊겼다. 안타까웠다. 마음을 묻고 싶었지만, 그만큼 친한 건 아닌 것 같았다. 그의 이야기를 감당할 수 없을까 봐 두려웠는지도 모른다. 그러다가 역시나 무심해졌다. 게다가 타인은 지옥일지 몰라, 코로나의 저주 속에 진 데를 디딜세라 곤두선 인생들이니 누가 누굴 챙기겠나, 이기적이어도 괜찮은 세상이 되어버렸다. 그가 있는 마음 한 켠이 어두웠지만, 달리 초한 자루가 없었다.

그런 그가 탁, 먼저 불을 붙였다. 정말 오랜만에 만났다. 조금 야위었지만, 밝은 얼굴이다.

느리게 걷는 미술관

안 좋은 건 한꺼번에 오더라고요. 아무것도 못 하겠어서 웅크
리고 견뎠어요. 그렇게 극심한 우울은 처음이었어요.

담담하게 이야기를 꺼내는 그지만, 여전히 그늘의 경계에 있
음을 안다. 지금은 편히 말하지만, 고통의 고비를 넘어왔음을 안다.
간간이 웃음도 터뜨리지만, 고독의 방어흔 같기도 하다. 눈을 마주치
고 말하는 것, 함께 맛있는 밥을 먹는 것, 이 별것 아닌 일상이 그에
게는 기적 같은 회복의 징후일 것이다.

이 친구와 몇 년 전 그림을 보러 갔었다. 무슨 아트페어였는
데, 이렇게 큰 전시는 처음 와본다며 아이처럼 뛰어다녔다. 그는 새
빨간 능금 그림 앞에서 너무 좋다며 감탄했다. 선연한 빨강 사과와
그 위에 쌓인 순백의 눈. 나는 그때 정말 놀랐다. 그림 취향이 즉흥
적이고 직관적으로 자신을 드러낸다는 것도 알았다. 수더분한 그의
마음속 새빨간 선망이 능금처럼 툭 떨어졌다. 보기보다 화려하다는
것도 알았다. 나는 능금 같은 사람이군요, 하하, 하며 그를 놀렸다.

내 생의 태도는 긍정이고 명랑이다. 울고 나온 날도 그리 보
였다. 우울하다고 머리를 쥐어뜯어도 보는 사람들은 안 믿었다. 하지
만 내가 좋아하는 그림이 밝고 환한 것만은 아니다. 어두운 골목에
켜지기 시작하는 가로등, 짙푸른 바다에 어둑시근하게 내리는 겨울
밤, 빼곡한 숲길 푸르다 못해 아득한 그늘. 유독 어둡고 따뜻한 그림
을 좋아했다. 그림 속에 스민 가만한 슬픔을 더듬었고, 온건한 위로
를 안았다. 그러면 어느새 마음에 차오르는 온기. 내 생의 명랑함은

역설적이게도 어두운 그림들이 만드는 건지도 몰랐다.

우리 다시 그림 보러 갈래요?

좋지요!

그가 소리 내어 웃었다.

나의 어머니

손상기의 「나의 어머니 - 일상」

　엄마가 아프다. 감기 한번 걸린 적 없던 씩씩한 엄마가 병에 걸렸다. 병은 인생 어딘가에서 갑자기 튀어나온대도 이상하지 않다, 반기지 못할 뿐이지. 이제 여든을 바라보는, 영락없는 노인인 엄마도 병 앞에 초연하기는 어려웠다. 소녀처럼 겁먹고 작아진 엄마를 다독이는 건 딸들의 몫이었다. 엄마의 병을 왜 진작 눈치채지 못했을까. 수많은 전조가 꼭꼭 숨지도 않고 나 잡아봐라, 다 보여줬건만. 자책할 새도 없이 병원을 드나드느라 혼이 빠졌다. 여러 검사가 이어지고, 치료를 시작하고, 부작용을 겪고, 적응해나가고. 처음 겪는 병증은 전방위적으로 나타났다. 낯선 병명을 검색하며 희망과 절망이 함께 자라는 날들이었다.

　그래서였을까. 손상기 작가의 작품 「나의 어머니 - 일상」을 처

음 보았을 때 울컥했다. 그림 속에서 어머니는 크다, 강인하다. 하지만 가슴은 온통 짙푸르게 멍들었다. 한 걸음이 아득하도록 짐이 무겁다. 옷자락을 꼭 움켜잡은 어린것의 마음마저 버겁다. 종일 행상을 해도 광주리에는 희망만 한 말일 수가 없어, 자식에게 들킬세라 입술을 앙다문다. 푸른 어둠이 어머니의 나약함을 감춰준다. 짙푸른 생의 바다를 휘적휘적 건넌다. 어린것도 일찍 철이 든다. 어머니의 슬픔을 놓칠세라 꼭 붙들고서.

어려서부터 몸이 불편했던 손상기 작가는 어머니의 마음을 알아채는 데 천재였을 것이다. 결정적인 결핍을 대신할 천부적인 감각을 타고났을 것이다. 사람의 슬프고 연약한 마음을 읽어내는 것 같은, 어두운 마음을 바닥까지 들여다보는 일 같은. 그래서 손상기 작가의 모든 작품에는 서사와 깊은 서정이 함께한다. 외연과 심연이 어우러지며 오래도록 울림을 준다. 그림 속, 기막히게 슬프고도 아름다운 어머니처럼 말이다.

우리 엄마는 똑똑하고 명랑한 분이었다. 하지만 결혼을 하며 스스로 날개를 꺾고 평생을 헌신했다. 그리고 전 생애에 걸쳐 아빠의 지나친 사랑을 견뎌냈다. 물론 이는 엄마의 타고난 무심함과 악착같은 자존감 덕분이기도 했다. 내가 아주 어릴 때 엄마는 자주 말했다.

너희들만 다 크면 엄마는 언니들이 있는 미국으로 갈 거야.

미국에는 일찌감치 이민 간 이모들이 자리 잡고 있었다. 제일

손상기, 「나의 어머니-일상」

똑똑한 엄마에게, 거기서 고생하지 말고 낙원으로 오라며 부단히 손
짓했겠지.

고만고만한 딸 셋을 키우며 엄마는 여기가 아닌 다른 곳을
꿈꿨다. '이대 나온 여자'인 엄마는 사르트르와 시몬 보부아르 이야
기를 종종 해주셨는데, 특히 그녀의 자유정신을 몹시 사랑했다. 바
다 건너에는 미국이 아니라 엄마를 훨훨 날게 해줄 유토피아가 있다
고 믿었을 것이다.

유독 겁이 많았던 나는 언제나 불안했다. 우리가 다 크기도

전에 엄마가 미국으로 가버리면 어떡하지. 떼를 써서 시장에 따라가고, 악착같이 치맛자락을 붙들었다. 혹여 동생들과 집에 남게 된 날에는 대문 앞 계단참에 앉아 꼼짝도 하지 않고 골목 끄트머리만 봤다. 동생들은 들어가자며 칭얼대는데, 나는 엄마가 올 때까지 버텼다. 시멘트 바닥의 한기인지, 어린것의 불안한 마음인지 오들오들 떨며 눈물을 찔끔거리다가, 해 질 녘 골목 끝에서 엄마가 보이면 언제 그랬나 싶게 명랑하게 굴었다. 가뜩이나 힘들 엄마에게 짐이 되면 안 된다고 생각했다. 그래야 엄마가 우리를 떠나지 않을 거라고, 어린것이 꽤 잔망스러웠다.

엄마가 우리 집 근처로 이사를 왔다. 내가 돌봐드릴 수 있다고 걱정하지 말라고 큰소리쳤지만, 병이란 두렵고 알 수 없는 것. 엄마는 그날그날 컨디션이 다르다. 약의 부작용으로 힘든 엄마에게 더 운동해야 한다고, 더 씩씩해져야 한다고, 아이에게 훈계하듯 다그치고 엄마 집을 나오는데, 눈물이 터져 집에 오는 내내 울고 말았다. 그 힘든 시절을 다 보내놓고 왜 살 만하니까 아픈 거냐고 인생에게 따지고 싶었지만, 다독이며 안아줄 리 없지. 우리를 위로해주는 건 인생이 아니라 사람이다.

여기가 아닌 다른 삶을 꿈꾸던 엄마는 이제 없다. 어린 딸을 목이 빠져라 기다리게 하던 엄마는 이제 언제까지라도 딸들을 기다릴 것이다. 서로의 슬픔을 꼭 붙들고 걷는 그림 속 어머니와 아이처럼, 우리도 남은 생애 동안 그리해야지. 무겁게 이고 진 저 크고 버거운 짐은 생의 비밀일지도 모른다. 때로는 고통이거나 눈부시게 빛

날 인생인지도 모른다. 이제부터 조금 느릿느릿, 엄마 속도에 맞춰가면 된다. 병이랑도 동무 삼아 어르고 달래며 살아가면 된다.

그러니 걱정하지 말아요, 나의 어머니.

수집광이 사는 법

갤러리 조선민화

수집의 기쁨과 고통을 안다. 너무 좋아하면 고통스러워지기도 하지. 수집이란 우연한 계기에 물성과 쾌락이 만나는 지점에서 시작된다. 개천절을 맞아 줄 서서 사던, 한 귀퉁이 티끌만큼의 오점도 없는 전지 우표가 내 손에 들어올 때의 쾌감, 그 손맛과 눈맛이 수집광을 키우지. 너는 특별하단다, 개성과 취향을 증거하는 수집, '누가 누가 더한가' 사랑과 집착을 실험하는 수집이 나는 싫었다. 지독한 예술 애호가인 아빠의 그림 수집 덕에 그 기쁨과 고통을 속속들이 경험했거든, 불광불급의 경지까지도.

과한 사랑은 집착을 부르지. 아빠의 수집은 날로 범주가 확장됐는데, 인사동 노상에서 산 작은 당나귀 동조각부터 열두 폭 덩치 큰 대나무 병풍까지, 지극히 섬세하고 끝없이 담대했다. 부피 큰 것

이 집에 들어올라 치면 아빠는 입이 찢어졌고, 가족들은 흘긴 눈이 찢어졌다. 그림은 방마다 들어찼고, 자식보다 귀한 대접을 받았다. 예술 사랑에 눈멀었던 아빠는 홀로 행복해했다.

　나는 구비구비 펼쳐진 병풍 앞에서 굴러다니며 놀았다. 민화 병풍이 제일 재밌었다. 그림책처럼 이야기를 상상하며 들여다봤다. 누런 닥종이에 사람들이 옹기종기, 꽃과 새와 나비도 포르르 날아올랐다. 까치는 총명했고, 호랑이는 익살스러웠다. 그림은 하나같이 생동했고 경쾌했다. 그림을 보면서 처음 웃었다. 자주 봐도 또 웃음이 났다. 조선시대 민화는 그랬다.

　민화는 옛날이야기다. 옛날의 생활상을 알 수 있고 옛사람의 꿈마저 고스란하다. 조선시대 서민의 일상에 담긴 소박한 소망이 즐비하다. 내용이 친근하고 형식이 자유로운 민화가 다시 각광받고 있다. 사대부의 고결한 문인화도 좋지만, 민화는 생동하는 그림 속에 신박한 이야기가 끝없이 튀어 오른다. 호랑이 코털에도 이야깃거리가 있고 사람의 눈동자 하나에도 함의는 쉰아홉 가지. 그림은 고귀한 가치를 염두에 두지 않고 마음을 드러내고자 애쓰지, 꽃처럼 밝고 아름답게, 호랑이처럼 씩씩하게. "우리 자식 시험 잘 치르게 해주세요." 이것은 그림이 아니다, 그대로 삶이자 역사다.

　누가 조선 민화를 잔뜩 모았다는 소식을 들었다. 계동 깊숙한 곳에 '갤러리 조선민화'를 열었는데 무척 놀랍다고. 수집광은 몹시 반갑고 가슴 찡하다. 얼마나 소중한 마음으로 모았을지, 한 점 한 점 얼마나 귀한 인연을 맺었을지 짐작이 가서. 아니나 다를까, 3층에 걸

쳐 조선 민화 대장정이 펼쳐졌다. 문자도, 화조도, 책가도, 무신도 등 정성스럽게 전시된 민화들. 역시 이야깃거리가 한 보따리씩이다. 재밌어서 웃음이 터진다. 혼자 웃으며 그림 앞에 붙어 있으니 빨간 바지 아저씨가 벙긋 웃으며 말을 건다. 이곳 대표님이다.

본래 디자이너란다. 민화를 좋아해서 민화를 소재로 작품을 하다가, 좋아하니 눈에 띄고, 그러다 보니 모으고 쌓이고, 켜켜이 쌓이니 함께 나누고 싶고 이야기하고 싶고, 민화가 가장 잘 어울리는 이곳 계동의 한옥촌 골목에 전시관을 만들었다고. 심지어 갤러리 건물은 서울 최초의 대중목욕탕이었다고 한다. 전시장 한가운데 작은 탕이 그대로 있는데, 민화 미디어 작품이 설치되어 있다. 3층에 올라가니 테라스에서 계동의 한옥이 내려다보인다. 앗, 목욕탕 굴뚝도 그대로네. 그러고 보니 이곳은 역사를 재미나게 응집시킨 공간, 과거로부터 근대, 현대에 이르기까지 한 사람의 수집으로 완성한 온기 가득한 우리들의 삶이다.

모든 수집에는 의미가 있다, 가치가 있고. 안타까운 건 수집광 본인은 그걸 잘 아는데 사람들이 알아주는 데는 시간이 걸린다는 거다. 그게 바로 수집의 기쁨이자 고통이지. '갤러리 조선민화', 하루만 왔다 가기에는 아깝다. 재밌는 민화들이 '이리 와, 이리 와. 내 이야기 좀 더 들어봐' 한다. 계동에 자주 가게 생겼다.

나는 사춘기다

아모레퍼시픽미술관

처음 펴낸 책에는 '예술 향유자로 산다'는 거창한 제목이 붙었지만, 이야기는 소소하다. 친구네 빵집 벽에 붙은 그림이나, 우연히 마주친 예술 혹은 사람 이야기, 멀리 있는 미술관보다 일상에서 부딪히는 그들의 이야기. 생각보다 가까이, 도처에 존재한다. 우리들이 인식하지 않을 뿐이다. 늘 마주치는 것을 귀하게 여기기는 어렵다. 오래된 연인처럼 존재를 증명할 만큼 큰일이 생기기 전에는 시큰둥하다. 누군가 아, 멋지네요! 하면 눈이 휘번덕거린다. 몹시 근사한데요! 하면 다시 보인다. 집에 걸린 정물화의 장미꽃도 내가 들여다봐야 내게로 와 예술이 된다.

그렇게 일상에서 눈을 밝히자고 주장하다가도 애써 미술관을 찾아다닌다. 안목을 키우기 위해서라기보다는 취향의 발견을 위해서

다. 안목이란 좋고 나쁨의 분별이 아니라, 더 좋은 것을 알아가는 취향의 여정이다. 그것을 알아가기에 미술관만큼 좋은 곳은 없다. 오늘의 예술 향연은 '아모레퍼시픽미술관'. 아름답게 지어진 신사옥은 용산의 랜드마크다. 1층 지상과 지하로 이루어진 미술관에서는 현대미술 작품 전시가 열리고 있었다. 모두 기업의 소장품이다. 기업체들이 예술을 후원하는 메세나 사업에도 열심이고, 직접 운영하는 미술관 등 예술 사업도 다양해지는 걸 보면, 예술 콘텐츠가 얼마나 큰 비전을 지녔는지 알 수 있다.

1층의 설치 작품은 거대한 하이힐이다. 여성 친화적 기업의 이미지를 고스란히 상징한다. 지하로 내려가자 32점의 현대미술 작품이 기다리고 있다. 커다란 작품이 광활한 공간에서 전혀 커 보이지 않았다. 이곳에는 시공간마저 전시되어 있었다. 작품을 둘러보다가 놀랐다. 조명 때문이다. 벽면에 전시된 작품 테두리를 조명이 은은하게 비추고 있었는데, 또 하나의 예술작품처럼 아름다웠다. 심지어 작품 제목 패널도 뒤에 조명을 대어놓아 희붐하니 감탄을 자아냈다. 사소함에 반한다. 작은 것에 감동한다. 예술혼은 그런 데 깃들어 있다.

로버트 인디애나의 크고 빨간 사랑 'LOVE'보다, 백남준의 꽃 자동차 미디어아트보다 인도 작가 라킵쇼의 독특한 회화 작품에 오래 머물렀다. 이 작품은 반짝거리는 크리스털이 전면에 도포되어 있다. 색깔도 오색찬란하여 눈이 부시다. 멀리서 보고는 화려함에 매료됐다. 가까이 다가가자 거리가 주는 눈부심이 가라앉고 실체가 보인

다. 황금빛 털이 결대로 번쩍이는 인도 호랑이는 고통스럽다. 호랑이 등 위에 보석 갑옷으로 치장한 장군의 포효도 실제는 공포다. 창에 찔리고 화살 공격을 받으며 피 흘리고 울부짖는다. 그림은 설화를 담고 있다. 설화는 아름답고 잔혹하다. 멀리서 보면 동화 같지만 들여다보면 잔인하고, 화려해 보이지만 유혈과 고통이 낭자한, 우리 사는 세상과 닮았고 우리 민낯과도 다르지 않다.

아름다운 것만 보고 누리려던 마음에 노랗고 따뜻한 와사등이 켜졌다. 예술은 고통과 맞닥뜨리는 지점에서 발현되는 것, 아름다움으로 승화된 것이지 현실의 고통을 외면한 것은 아니다. 철없는 삶을 지향하는 터라 예술이 주는 밝고 따뜻한 감흥에 천착해왔다. 현실이 어둡고 아플수록 치유와 위로의 정서를 찾아내야 한다고 생각했다. 그런데 이 작품 안에서 현실과 직면하자 얼굴이 화끈거리다가 이내 안쓰러워졌다. 나를 향한, 우리를 향한, 세계를 향한 연민이 작은 샘처럼 솟아났다. 일상 속에서 또 하나의 감정 샘을 길어 올린 셈이다.

예술 향유자의 생이란 영원히 끝나지 않는 사춘기인지도 몰랐다. 이제는 그것이 그리 좋을 수가 없다.

봄 말고 여행

국립아시아문화전당

당일치기 여행광이다. 제주도도 1년에 서너 번 당일로 오간다. 여행지의 밤이 주는 오묘함을 모르는 것은 아니지만, 하룻밤에 일어나는 번잡도 만만치 않아, 몸도 마음도 가벼운 당일 여행을 선호한다. 하루만 시간을 낼 수 있다면, 다리가 떨리지만 않는다면, 내일이라도 당장 떠날 수 있다. 물론 떠나고 싶은 이유가 아흔아홉 가지여도 가지 못하는 한 가지 이유 때문에 일상의 한 귀퉁이에 주저앉고는 하지만 말이다.

금남로 역사의 현장 한복판에 위치한 '국립아시아문화전당 ACC'에 갔다. 어마어마한 공간이다. 드넓은 부지에 은색 타공판으로 건축된 아름다운 건물은 흠잡을 데 없다. 처음 느껴보는 광활함에 감탄한다. '국립중앙박물관'보다도 넓다고 하니 입이 떡 벌어질 수밖

느리게 걷는 미술관

에. 전시관과 도서관, 예술 극장과 부대 시설까지 다 돌아볼 수도 없었다. 전시관은 아시아 건축물과 디자인, 문화에 대해 다양하게 아카이빙되어 있었다. 방대한 자료가 어찌나 잘 정리되어 있는지, 넓은 공간에 쾌적한 배치로 감탄만 나왔다.

자투리 공간도 기가 막혔다. 전시장 밖 테라스 한쪽에 대나무를 촘촘히 심고 그 아래 색색 가지 방석을 두어 아름다운 쉼터를 마련해두었다. 은근하고 다정한 배려다. 여자 셋이서 유난스레 감탄하다 보니 잊고 있었는데, 우리는 그 광활하고 아름다운 공간을 휘젓고 다니는 유일한 관람객이었다. 불현듯 안타까웠다. 이 아름다운 공간이 텅 비어 있다니. 평일이라 해도, 비움의 미학이라 해도, 이런 공간은 북적여야 한다. 여기서 놀고 배우고 신나게 누려야만 한다. 아이들의 웃음소리도 울려 퍼져야 한다. 보고 듣고 느끼고 나누느라 소란스러운 공명이 계속되어야 한다. 그러라고 이리 넓게 만든 것 아니던가.

근사한 공연도 멋진 전시도 관객이 없다면 의미가 없다. 모든 예술의 주체는 관객이다. 이 넓은 공간이 여기 존재하는 것만으로는 자랑이 될 수 없다. 좀 더 편하고 가깝게 일상 속으로 들어와야 한다. 사람 안에 자리해야 한다. 예술과 사람이 괴리되면, 우리 인생도 예술 자체도 의미를 잃는다. 우리는 적극적으로 우리 삶에 더 좋은 것, 더 재미있는 것을 찾아 나서야 한다. 없다면 만들어낼 수도 있다. 모든 것이 가능한 '문화전당'이 아닌가. 아쉬움에 몇 번이고 뒤돌아보며 그곳을 떠났다.

골목에 대하여

정영주의 「사라지는 풍경」 연작

　　어릴 때 '그 집 상상하기 놀이'를 즐겨 했다. 골목이 골목으로 이어지고 모든 길이 반듯하지 않던 날들이었다. 잘도 걸었고 골목마다 집들은 빼곡하기도 했다. 걸으면서 남루하거나 근사하거나 허술하거나 튼튼한 집을 만났다. 처음에는 상상하기를 즐겼지만, 점차 집안의 삶이 구체화되고 증명되었다. 누구 집인지 알게 되기도 했고, 창문 너머로 들려오는 사연과 이야기에 귀를 쫑긋하기도 했다. 신기했다, 상상과 다 달랐다. 물론 호기심 많고 조금 조숙한 아이일 뿐이었지만, 내가 섣부르게 했던 막연한 상상이 얼마나 편협하며 무례하고 허약한지를 깨달아갔다. 삶은 골목보다 깊고 길보다 구불구불한 것. 함부로 상상할 일도, 짐작할 일도 아니었다.

　　정영주 작가의 「사라지는 풍경」 연작을 보자마자 유년의 그

정영주, 「길819」

골목들이 고스란히 펼쳐졌다. 해가 지는 어둑한 골목은 가난하지만, 노란 가로등처럼 따뜻하다. 집집마다 온기를 간직한 채 돌아올 가족을 기다린다. 저 수많은 집에는 어떤 기쁘고도 슬픈 이야기가 숨어 있을까. 작가는 집들 속에 그 이야기를 담았을 것이다. 삶을 채워 넣었을 것이다.

골목 대부분이 아파트로 바뀐 요즘, 나는 디지털 노마드가 됐다. 사람들이 지어놓은 SNS 속 집을 휘휘 돌아다니며 구경하거나 생각하거나. 이제 골목과 골목은 스마트해졌고 길도 선이거나 면, 한눈에 훤히 보이는 듯하다. 모든 것이 소스라치게 가깝고 정다워도 나는 여전히 골목을 헤매는 어린 내가 된다. 나는 어린 날의 깨우침대로 보이는 것들로 미루어 짐작하지 않고, 섣불리 예측하지 않는다. 그러다 보니 척하면 척을 모르고, 하나를 알면 열은커녕 두 개나 알까.

그리하여 때때로 직설 화법이 필요하다. 좋으면 좋다, 싫으면 싫다, 슬프면 슬프다…. 어떤 집에서 무슨 일이 일어나는지 알 수 없고 알 필요도 없지만, 때로는 초대해야 한다. 석유곤로에 주전자를 올려 뜨거운 귤차를 끓이던 이야기, 첫사랑이 내 친구를 좋아하던 이야기, 막다른 골목에서 길을 잃었던 이야기 들을 잊기 전에 떠올려야 한다. 더 늦기 전에 저 아득한 골목 끝에서부터 건져 올려 내 안의 중심을 만들어가야 한다. 이 기억으로 우리는 조금 더 따뜻해지고 행복해진다, 충만해진다, 추억을 나누며 살 만해진다.

올가을에는
예술을 할 거야

헤이리 예술마을

사랑이 지나가도 슬프지 않다. 그런 상태가 되어버린 내 마음이 슬프다. 가을바람이 휙 하고 팔을 잡아채는데도 전처럼 가슴이 뛰지 않는다. 또 시작이군, 데면데면하다. 나이를 먹는다는 것, 감정이 무뎌지는 것, 일희일비하지 않고 이것 또한 지나가리라 염화시중의 미소를 짓게 되는 것. 이제는 돌아와 거울 앞에 선 누님 같은 꽃이 되어 평정심 갑이 됐는데, 나는 왜 그것이 한없이 서글프고 쓸쓸할까. 나는 왜 술래가 집으로 돌아가버린 숨바꼭질처럼 그만 맥이 풀려 매사에 심드렁할까, 아직 굴참나무 뒤에 머리카락 보일라 꼭꼭 숨어 있는 것처럼.

나이를 먹으며 마음도 늙은 것일까, 그리하여 이리 차분해진 것일까, 그러다가 그 반대라는 걸 깨닫는다. 아직도 너무 젊은 것이

다, 뜨거워 펄떡이는 감정, 부르릇 끓어 넘치는 마음. 여전히 젊음 한 가운데 있는 것이다. 여전한 유정을 아닌 척, 무딘 척하고 있는 것이다. 명절을 지내고 친한 언니들과 헤이리 예술마을에 들렀다. 그곳의 15년 터줏대감 '카메라타'에 갔다. 방송인 황인용 선생님이 하는 뮤직스페이스다. 아름다운 공간에 가득 찬 음악이 마음과 서로 엉키고 풀어지며 격정과 무심을 변주했다. 「재클린의 눈물」에 흠씬 젖었다가, 모차르트 「클라리넷 협주곡」에 마음을 한껏 말렸다.

젊은 척하는 거지요.

꼿꼿하고 스마트해서 실제 나이로는 절대 보이지 않는 황 선생님이 웃으며 말했다. 너무 젊어 보인다고, 여전히 멋지다고, 우리가 주책을 떨었던 것이다. 선생님은 싫지 않은 표정으로 민망해하며 하하 웃었는데, 자글한 웃음 뒤에 뜨거운 열정과 안타까움이 느껴졌다. 평정을 찾은 듯 보이지만 실은 거센 강물이 흐르는 가슴, 연륜은 깊지만 자기 앞의 생에는 언제나 초보, 누구도 인생은 알 수 없고 마음은 늙지 않는 것. 나는 그 괴리를 두려워하고 있었다.

나도 '꼰대'가 되어가고 있었는지 모르겠다. '나잇값'이라는 프레임 안에 기를 쓰고 나를 욱여넣고 있었던 것 같다. 우스워 죽겠는 일에도 미소만 씰룩했고, 엉엉 울고 싶은 날에도 사는 게 다 그렇지 뭐, 관조로 감정의 날을 갈아냈다. 사랑이 오고 갈 때, 그 모든 순간을 속속들이 느끼고 아낌없이 누리고 싶었지만, 사랑은 다 그런 거

느리게 걷는 미술관

란다, 흔하게 여겼고 쉽게 놓아버렸다.

　　오랜만에 찾은 헤이리는 낡았지만, 다시 새로워지고 있었다. 유명한 건축가들이 지은 헤이리의 건축물은 세월 속에서 리노베이션 되며 건재했다. 초가을의 풀 냄새를 들숨 깊이 맡으며 곳곳을 산책 했다. 크고 작은 갤러리들, 상점들, 카페들. 볼거리, 누릴 거리가 잔뜩 이다. 오래됐다고, 낡았다고, 별로라고 생각한 것은 완연한 편견. 오래된 멋이 새로운 시간과 만나 누구도 흉내 낼 수 없는, 그만의 오라를 뿜는다. 문득 모든 게 편견이었구나, 깨닫는다. 감정이 서둘러 늙어버린 것도, 어른이라는 프레임에 갇힌 것도, 내가 만들어낸 강박일 뿐이다.

　　격정적으로 살기로 한다. 또 무심해지기로 한다. 붉게 타올랐다가 미련 없이 스러지기로 한다. 술래가 못 찾아도 아무럼 어때, 노을이 찾아올 때까지 머리카락 나부끼며 실컷 노는 거지, 뭐. 유치하게 살기로 한다, 노을처럼 살기로 한다, 일희일비하면서, 다 지나가기 전에 속속들이 누리면서.

　　이 가을은 인생에 한 번뿐이다.

도대체 누가
그림을 살까요?

컬렉터

흔들리는 날들이다. 추풍에 낙엽처럼 마음이 휙 하고 메다꽂힌다. 단풍에 물색없이 홍안이 된다. 베이지색 트렌치코트의 깃을 세운 널찍한 등에 눈이 간다. 등판마다 외로움이 덕지덕지 붙어서 어깨라도 토닥토닥 해주고 싶다. 가을은 남자의 계절이라던데, 나이 들며 여성호르몬이 감소했는지 '추남 고독'이 전이됐다. 길을 걷다가 괜히 아련한 눈빛으로 파란 하늘을 올려다본다. 술 한 잔 마시다가 사는 거 참 외롭지 않느냐, 뜬금없는 소리로 흥을 끊는다. 나이 들수록 삶에 능수능란해질 줄 알았는데, 여전히 삶 앞에서는 어리고 어려워 쩔쩔매고는 한다. 만추 즈음에는 더하다.

50대 후반의 그녀는 컬렉터다. 해외 유수의 미술관, 박물관들을 여행하고, 좋아하는 그림도 턱턱 사들이고, 예술에 대한 남부

럽지 않은 식견과 심미안을 지녔다. 보기에 그녀의 삶은 몹시 행복하고 여유 넘치고 아름다웠다. 그런 그녀와 그림 이야기를 나누는 것이 더없이 즐거웠다.

이 작품, 마음이 따뜻해져요!

요 하늘 색감 좀 보세요!

그녀의 컬렉션은 밝고 따뜻해서, 보고 있으면 저절로 미소와 감탄이 터져 나왔다.

저는 어두운 색감이나 침잠되는 작품을 좋아해요. 슬픈 느낌을 좋아하고요. 왜 그런지 모르겠어요.

나의 취향에 대해 말하자 그녀는 뜻밖의 이야기를 해줬다.

밝은 사람들은 어둠을 받아들일 마음의 여유가 있어서 그래요. 진짜 마음이 어두운 사람은요, 어두운 작품 컬렉션 못 해요. 슬픔에 짓눌리는 기분이 들어서 너무 힘들거든요.

그녀의 인생은 보이는 것처럼 편안하지만은 않았다. 삶의 저 안쪽부터 끌어안고 살아온 깊은 슬픔이 있었고, 그것은 여전히 끝

나지 않았다. 삶이 너무 힘들면 몸도 아프다. 생의 막막하고 어두운 길을 아파하며 홀로 걷고 있을 때, 그림을 만났다고 했다. 전시회에서 운명처럼 만난 밝고 따뜻한 그림 한 점, 그 화사한 온기에 마음을 쬐다가 이제 겨우 살 것 같아서 우리 집에 가자, 하며 데려왔다고 했다. 그때부터 그림은 그녀의 숨구멍이 됐다. 그녀에게 그림은 사치가 아니다, 치유고 위로고 생존이다.

　우리는 알 수 없다. 그녀도 밝고 나도 명랑했다. 이렇게 밝고 명랑한 미소로 짐작할 수 있는 일은 아무것도 없다. 사람은 겉만 보고는 절대 모른다. 그런데도 우리는 쉽게 판단하고 빠르게 단정해버린다. 물론 세상의 속도는 너무 빠르고, 우리의 시간은 여유가 없고, 사람은 딱 보면 척 하고 알아진다. 하지만 아무리 그래도 우리는 0.01퍼센트의 오류에도 신중해야 한다. 그 오류 속에 진짜 귀인이 있는 법이니까. 나 또한 퍽 많은 오해를 받는다. 이제는 오해도 기꺼이 즐길 만큼 내공이 쌓였지만, 몇 주 전에도 한 인터뷰에 달린 악플 몇 개에 심장이 쿵 하고 떨어졌다. 익명에 숨었어도 악의는 날카롭다. 다시 한번 마음을 단련시켰다. 무가치한 말에 상처를 받을지 안 받을지, 모든 건 내가 결정하기로 한다.

　그녀와 솔직하고 담담하게 예술과 인생 이야기를 나누고 가을 저녁 앞에 섰다. 아쉬웠다, 하고 싶은 이야기, 듣고 싶은 이야기가 더 있는 것 같았다. 그녀가 나의 마음을 알아차린 걸까. 양팔을 한 아름 벌려 나의 널찍한 등을 꼭 안아주었다. 토닥토닥 두 번, 세 번. 우리는 이 가을 서로의 삶과 영감 몇 조각을 나누어 갖고서 헤어졌

다. 그런데 그 시간의 순도와 밀도는 여간 찰진 것이 아니어서 쉽게 잊고 싶지 않아 글로 남긴다. 나 또한 예술은 잉여가 아닌 생존 같은 것이었다. 팔자 편하고 경제력이 있어서 예술 사랑에 열 올리는 건 아니었다. 생의 가장 기쁠 때나, 가장 힘든 날에도 예술과 함께였다. 예술은 그렇게 생의 위로가 되어줬다. 따뜻하고 강력한 삶의 동기가 되어줬다. 우리는 그저 살려고 예술이라는 동아줄을 잡은 사람들이었다.

흔들리니까 중년이다. 억새처럼 휘청거리는 이 계절에도 그림 한 점 부여잡고 버텨보련다. 아니면 고독하고 널찍한, 마음에 쏙 드는 등판 하나 골라 무작정 따라갈지도 모르니까.

이 또한 지나가리라

그림 걸기

크고 잘생긴 나무들을 집에 들였다. 봄이 자기들끼리 북적대는 꽃시장에 들러 한참을 골랐다. 물건을 고를 때와는 달랐다. 물건은 쉽게 들이고 쉽게 버리는 편이다. 가방을, 아이고 우리 애기! 하며 귀하게 대하는 사람도 있지만, 물성은 오직 소모로 여긴다. 그래서 아껴 쓰기보단 팍팍 쓴다, 막 쓴다, 그게 물건을 제대로 사랑해주는 방법이라 합리화하며. 하지만 나무를 들이는 일은 친구를 만드는 일과도 비슷하다. 나와 잘 맞는가, 생김새부터 마음새까지 두루두루 살폈다. 매일 봐도 질리지 않는 외모인가, 지내기에 까탈스럽지 않은가. 지금 보니 내가 좋아하는 스타일은 반듯하게 잘생기고 온순한 성정, 누군들 좋아하지 않을까마는. 아무튼 마음에 쏙 드는 두 녀석을 데리고 왔다.

거실 액자의 그림을 바꿨다. 박수근의 드로잉 작품인 「아기를 업은 소녀」를 걸었다. 예술은 스토리텔링이다. 박수근이라는 화가의 가난하지만 따뜻한 정서, 남다른 가족 사랑 이야기가 더해져 작은 그림은 더없이 특별하게 다가온다. 마음 어딘가를 찌르르 파고든다. 어린 동생을 업은 단발머리 소녀의 생의 무게가 묵직하게 느껴진다. 우리의 역사, 애수를 다 짊어진 듯 애달프다. 삶을 이고 지고도 길고 먼 길을 묵묵히 걸어갈 것이다. 여리지만 강하고, 작지만 센 우리의 모습 같다.

은둔자에게는 명분을, 방랑자에게는 성찰을! 코로나19 바이러스를 피하기 위한, 반 강제적인 멈춤의 시간 속에서 숨을 고른다. 삶의 속도는 현저히 느려져 숨찰 일이 없는데 또 한껏 늘어진 시간 사이로 하릴없는 불안이 스민다. 이 또한 지나가리라. 기쁠 때 교만하지 않고 슬플 때 침잠되지 않는 지혜로 버티라고 하지만, 아이고 의미 없다. 우리는 언제나 현재만 사는 걸, 지금만 있는 걸. 늘 그래왔듯 다 지나가고 나서야 알 테다. 겨우 깨닫겠지, 거리 두기가 우리에게 무엇을 남겼는지, 멈춤이 나를 어떻게 성장시켰는지. 하지만 감정의 복판과 소요의 중간에서는 도무지 알 수 없다, 이 가만한 시간이 무엇이 될지.

그저 일상에서 좋아하는 일을 한다. 좋아하는 것들로 차근차근 채워나간다. 달리 더 좋은 방법도 없거니와 삶에 악착을 떨거나 안간힘을 쓸 것도 없다. 거실의 나무들을 오래 바라본다. 그들은 늠름하고 아름답다. 단정하고 씩씩한 여인초를 보며 나도 그처럼 꼿꼿

하게 허리를 펴고, 명랑하고 유쾌한 자메이카나무를 보며 나도 푸르고 성긴 이파리처럼 파르르 따라 웃는다. 이 아이는 얼마 전 귀여운 꽃가지를 매달아 내 사랑이 극에 달했다.

　　그림과 도록을 정리하며 불안한 심상도 살포시 접는다. 책꽂이 제일 아래 칸에 넣어두고는 이제 거기서 살라며 봉인한다. 밝고 환한 그림들을 도로록 꺼내어 본다. 내친김에 성백주의 아네모네꽃, 민해정수의 호박꽃까지 걸었다. 집에 나무도 들여놨으니 그림으로 꽃밭도 만들 심산이다. 자연이 주는 깊음과 기쁨을 이리 사랑하게 되다니. 꽃 좋아하면 늙은 거라는 말은 무조건 반사하겠다.

자전거를 탄 예술

예술에 대한 생각

　세상에! 내가 자전거를 탔다. 초여름 바람을 가르고 장미 넝쿨을 스치며, 몸의 중심을 기억해내고 바퀴의 힘을 믿으며. 40년 만이다, 자전거를 타는 것은. 남들 다 타는 자전거지만 운동 신경 꽝인 중년 여자에게는 굉장한 사건이다. 내가 자전거를 탈 줄 알다니, 그걸 여전히 기억하고 있었다니. 첫사랑을 마주친 것보다 더 설렌다. 열 살에 자전거를 배웠다. 워낙 겁이 많아서 꽤 오래 보조 바퀴를 달고 자전거를 탔다. 어느새 친구들은 두발자전거로 쌩쌩 달려 나갔다. 안 되겠다, 나도 타고 말겠어! 몇 번 대차게 넘어졌지만, 악으로 깡으로 뒤뚱뒤뚱, 그러다 곧 쌩쌩 대열에 합류했다. 초등학교 때까지는 신나게 동네 골목을 누볐던 것 같다. 그러다가 여중, 여고를 다니며 새침 떠느라 자전거는 잊었다.

몸의 기억은 이토록 놀랍다. 각인일 것이다, 아로새겨진 감각. 나의 양손이 자전거의 수평을 기억해냈고, 나의 두 발이 자전거의 동력을 회복해낸 것이다. 물론 몇 번 비틀거리긴 했지만, 금세 완벽하게 탔다. 신기했다, 몸이 잊지 않았다는 것. 체득한 것의 각인 효과. 유년의 기억들이 장미 넝쿨처럼 피어올랐다. 자전거를 타고 집으로 돌아가던 길, 멀리 북한산이 보이던 정릉의 양옥집, 넓은 창이 있던 응접실, 갈색 가죽 소파, 굵은 실의 직조가 폭신했던 녹색 카펫, 그리고 사방을 둘러친 그림들. 방 안 가득한 병풍 속 사계절을 누비며 잘도 놀았다.

나의 유년은 자전거로 달려와서 그림 앞에 멈췄다. 둘 다 특별한 경험이고 추억이다. 내가 제일 좋아하는 심산 노수현의 병풍 속에는 인물들이 나온다. 소나무 아래서 갓을 얼굴에 턱 하니 올려 두고 낮잠 자는 선비, 한없이 여여하다. 낭떠러지에서 세차게 떨어지는 폭포를 가만히 바라보는 선비, 그 시선과 마음을 배운다. 어쩌면 세상을 살아가는 방법이나 사람을 생각하는 관점도 그때 터득한 것 같다. 그러고 보니 자전거와 그림이 있는 유년은 선물이었던 것 같다.

지금 우리 사회의 문화·예술 교육은 그 가치가 간과되고 있다. 모든 교육이 입시와 결과에 함몰되어 있다 보니, 과정의 사유와 성찰은 뜬구름 잡는 소리이고. 하지만 우리는 알고 있다, 문화·예술로 어느 날 갑자기 행복해지지 않는다는 것, 자전거 타기처럼 배우고 연습해야 한다는 것, 일상 속에서 가까이 자주 누려야 한다는

느리게 걷는 미술관

것. 특히 유년기에 그리해두면 그 경험이 아로새겨져 평생 기억된다.

자전거를 타며 깨닫는다. 스스로에게 더 좋은 것, 더 즐거운 것을 가르쳐야 한다, 체득하게 해야 한다. 몸에 새겨진 감각은 절대 잊지 않는다. 어렸을 때부터 예술을 환경으로 접하면 더할 나위 없이 좋겠지만, 시작하기에 늦은 때란 없다, 내 동생은 마흔네 살인데 이제 막 자전거를 배우고 있으니까. 뒤뚱거리면서도 자전거를 타는 막냇동생의 얼굴은 어린아이처럼 생기와 웃음으로 가득하다. 행복한 기억 하나가 아로새겨지는 중일 테지.

예술도 자전거를 타고 온다. 마음에 중심을 잡아야 하고, 두 발이 움직여야 한다. 그림 앞의 시선은 다정해지고 마음도 온건해진다. 때마침 싱그러운 바람이 불어와 달리기 좋은 길을 만나더라도, 내가 기꺼이 페달을 밟을 준비가 되어 있어야지. 그렇다면 처음의 뒤뚱뒤뚱은 아무것도 아니다. 예술을 누리며 천천히 달려가는 생의 길이라니, 첫사랑을 다시 만난 것보다 5백 배 멋질 거다.

가장 큰 산은
우리 뒤에 있다

하인두 · 하태임 작가

솔직히 미워한 적도 있었다. 아빠는 자상했지만 너무 예민했고, 지독한 예술 애호가였지만 지나친 결벽주의자이기도 했다. 모든 것이 책가도 병풍처럼 존재하기를 원했다. 그림들은 네모 반듯했고 도자기는 윤이 났다. 나는 호기심 넘치는 자유로운 영혼. 병풍도 코앞에서 보다가 찢어먹고, 옥돌 향로 장식도 흔들어보다가 부러뜨렸다. 지금 내 방 책상도, 화장대도 자유롭기 그지없다. 다행히도 크게 혼나지는 않았다. 세상을 직관적으로 감각하기 좋아하는 딸의 성정을 알아채신 걸까. 아빠는 내가 손자국 잔뜩 낸 도자기를 부드러운 면포로 조용히 닦으셨겠지. 모든 딸이 그렇듯 규칙은 답답했고, 아빠도 마찬가지였다.

나는 작정하고 무던해졌다. 가만히 보니 예민함은 까칠함과

친구였고, 불편함도 데리고 다녔으므로 그들을 배격했다. 아빠의 그런 성격이 싫어서 나는 털털해졌다. 성격도 연습하면 변할 수 있다는 걸 알았다. 그래도 아빠와 나의 그림 취향은 딱 맞았다. 우리는 하인두 작가 작품을 참 좋아했다. 내가 만난 첫 추상화. 꽤 오랜 시간 거실에 걸려 있었고, 자주 오래 들여다봤다. 도무지 알 수 없는 추상의 세계라고들 하지만, 나는 그 안에서 자유로웠다. 하인두 작가 특유의 파란 선 추상 작품은 파란 하늘이다가 깊은 바다였다가, 나의 심연이었다가 너의 마음이었다. 내 마음과 시선에 따라 흐르고 변화하며 생장하고 깊어졌다. 그림은 내 삶의 결이 되고 무늬를 만들었다.

하태임 작가의 전시를 기다렸다. 나의 성장을 내내 함께했던 하인두 작가의 딸이고 마찬가지로 추상 작가다. 아빠의 뒤를 잇는 위대한 유전의 힘을 목도하고 싶었던 건 아니다. 순전한 믿음이 있었다. 지금 여기에 오기까지 얼마나 많은 시간을 그리고 지우고 또 쌓아왔을까 짐작했을 뿐이다. 그렇게 그 오랜 마음과 시간의 중첩을 그림 속에서 만났다. 색색 가지 띠는 부드러운 곡선으로 중첩된다. 독립적이되 모두 연결되어 있고, 침범하지 않고 각각 고유하다. 작가는 소통을 이야기한다. 그림 앞에서 절로 수긍했다. 좋은 관계란 저래야 할 것이다.

비대면 사회가 익숙해지면서 혼자가 편해졌다. 그러자 감춰왔던 예민함이 드러나기 시작했다, 아빠가 준 것이나 부정하고 싶었던 것. 그렇다고 까칠해진 것은 아니지만, 나를 더 많이 살피고 돌보

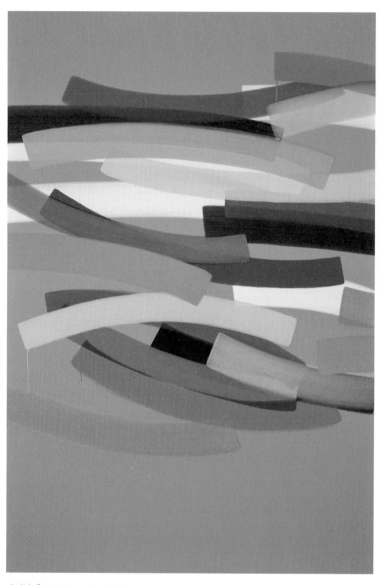

하태임, 「Un Passage no. 201011」

느리게 걷는 미술관

게 됐다. 그러면서 깨닫는다, 내가 정말로 무엇을 좋아하는지, 누구를 그리워하는지, 지금 어디로 가고 있는지도. 좋은 관계는 여기서부터 시작되는 거라는 확신이 든다, 나를 살펴 너를 들일 자리를 만드는 것, 각자가 고유한 채 서로를 수용해주는 것, 지금 이 그림처럼.

전면에 나선 분홍이 큰일을 한다. 내면의 밝은 기운을 단박에 끌어내 나도 모르게 미소 짓는다. 그 순간, 그리움도 후회도 부드러운 곡선이 된다. 더는 날 선 아픔으로 나를 찌르지 못한다. 아빠는 넘어야 할 큰 산이 아니다. 내가 푸르고 울창한 숲이 되면 된다. 좋아하는 꽃들을 가꾸고 아름드리나무들을 키우면 된다. 그러다 어느새 함께 산이 되어간다. 하태임 작가의 그림을 가만히, 오래 들여다봤다. 왜 나는 그토록 이 그림이 보고 싶었던 것일까, 그녀가 드디어 푸르고 큰 산이 된 것처럼 나도 맑고 고운 산이 되고 싶었을까. 기어이 아빠가 그리워졌다.

이것도 예술인가요?

〈마르셀 뒤샹〉전

토요일의 미술관이 북적이고 있었다. 한산하던 미술관 로비에 생동감이 넘쳤다. 소란스럽진 않았지만, 사람들의 움직임과 소리가 커다란 공간에서 울림을 만들어냈다. 쌍둥이 유모차를 끄는 젊은 여자의 입에서 나오는 프랑스어처럼 다정한 소음들. 한파와 미세먼지로 야외 활동이 힘들 때 볼거리 많은 미술관은 재밌는 놀이터가 된다.

물론 아이에게 미술관이라는 특수 환경을 교육 목적으로 제공하지만 않는다면, 아이와 손을 잡거나 앞서거니 뒤서거니 느리게 걷는 것만으로도 한껏 미소 지을 수 있다면, 전시장이 붐비는 것쯤 참을 수 있다. 뒤샹의 변기를 보려고 긴 줄을 서도 기꺼이, 흔쾌히!

〈마르셀 뒤샹〉전이 열렸다. '국립현대미술관'과 '필라델피아미술관'의 공동 기획으로 성사된 뒤샹의 국내 첫 전시다. 우리는 그

를 잘 알고 있다. 현대미술의 아버지라는 거창한 수식어보다도 더욱 강렬한 인식, 변기 하나로 그를 기억한다. 남성용 소변기에 "R.mutt 1917"이라는 서명 하나 달랑 새겨 넣고, 「샘」이라는 유쾌한 제목을 붙여 전시에 출품했는데, 당시에는 큰 논란거리였을 뿐인 이 작품이 뒤샹의 대표작으로 남을 줄이야.

하지만 그에게는 더 깊은 사유와 더 많은 작품이 있다. 초기의 회화는 다정하고 다감한 풍경과 색감을 보여준다. 가족들과 풍경을 향하는 녹색 빛 일렁이는 섬세함과 온기는 그의 예술적 자각과 확장이 안정된 자아에서 출발했음을 느끼게 해준다.

뒤샹의 예술은 끝없는 변화를 추구한다. 회화 대표작 「계단을 내려오는 누드」에는 살색 향연이 없다. 동작을 분절하여 그 순간의 움직임을 담아냈다. 인상주의와 입체주의가 그의 작품 속에서 진일보한다. 회화 시대를 끝내고 그의 예술 세계는 보다 적극적인 메시지를 담으며 형상화된다. 「큰 유리」라는 작품의 파격적인 표현은 시대를 한참 앞서간 그의 정신을 짐작하게 한다. 그는 변화를 성장의 동력으로 삼으며 자전거 바퀴, 소변기 등 흔히 볼 수 있는 기성품에도 예술이 깃들게 했다. 예술은 특별한 무엇이 아니다. 특별하게 보는 나의 눈이 예술인 것이다. 뒤샹은 그것을 명쾌하게 알려준다.

우리는 가끔 예술에 너무 많은 의미를 담는다. 그래서 늘 좀 어렵거나 긴장하거나, 예술 앞에서 쫄기 일쑤고 미술관의 광활한 공간에 압도되기도 한다. 그 휑하니 비어 있는 공기가 무겁게 느껴지기도 한다. 이럴 때 뒤샹이 홀연히 변기를 들고 나타난다. 너무 심각하

지 말라고, 너무 진지하지 말라고, 예술은 그런 재미없는 것이 아니라고. 우리는 실소를 터뜨리거나 갸우뚱거리며 일상 속 어떤 것도 예술이 될 수 있음에 신기해하고 재밌어한다. 심지어 뒤샹은 「여행 가방 속 상자」에 예술들을 쓸어 담았다. 자기 작품 복제와 미니어처 재조합을 통해 말 그대로 '휴대용 미술관'을 만든 것이다. 그는 예술의 본질에 대해 말하고 싶었던 것일까. 당신의 마음을 잠시라도 움직이게 한다면 그걸로 충분한 것 아니겠소, 짐짓 씨익 미소 지으며.

전시장 밖에서는 뒤샹 워크숍이 한창이다. 그의 인생 발자취를 따라 재미있는 체험 프로그램을 다양하게 만들어놓았다. 특히 각종 기성품을 쭉 늘어놓고 나만의 이름을 붙여서 전시하는 '레디메이드 워크숍'은 뜻밖의 재미를 준다. 자전거 바퀴, 작은 빗자루, 먼지떨이, 슬리퍼 한 짝 등, 웃음이 쿡 터지는 흔해 빠진 사물들이 내가 명명함으로써 의미화되고 예술이 된다. 초등학생이 쓴 작은 빗자루 앞의 작품 카드를 보고 소리내어 웃었다. "쓰담: 마음을 차분히 쓰담 쓰담 쓰다듬어줍니다." 낡고 작은 빗자루 하나가 요술 쓰담이가 되어 내 마음을 쓰다듬어준 것처럼 따뜻한 미소가 번졌다. 마르셀 뒤샹이 바랐던 것도 이것이었을 것이다, 일상에도 의미를 입히면 예술이 깃들고 재미가 된다는 것. 그가 남긴 선물이다.

예술도 수행입니다

조재익의 〈옛길, 꽃이 피다〉전

친구들이 신기해하고 웃기다고 생각하는 게, 나의 범종교적 신앙생활이다. 그런데 나는 늘 진지하다. 부모님이 불교를 믿었으므로(1년에 한 번 초파일에만 절에 가셨지만), 가족들과 절에 가는 건 언제나 좋았다. 절로 가는 길은 대체로 아름다웠다, 도선사 계곡 길하며 대성사 둘레길, 환희사 꽃길, 은해사 숲길 등. 우리나라의 모든 절은 종교 건축물이기 전에 자연이다, 문화다, 예술이다.

그러니 나는 꽃길을 따라가 부처님 앞에 너무 기쁘고 감사한 얼굴이 되는 거다. 염화시중의 미소를 따라 입꼬리를 억지로라도 씰룩 올려보는 거다, 보는 사람은 '썩소'일지언정. 아주 친한 스님도 계시다. 큰스님께 '친한'이라고 표현하는 게 불경죄일까, 싶지만 마음이 가까운 걸 어떻게 하나. 지난 십여 년, 스님께서 정말 다정히 살펴주

셨다.

딸이 고3 때 난데없이 교회를 다니겠다고 했다. 지치고 힘든 마음, 하나님께 기대고 싶다고. 혼자 보낼 수 없어 같이 다녔다. 그런데 딸은 대학에 들어가자마자 교회에 안 갔다. 남자친구가 생기자 하나님 대신 걔를 만나러 갔다. 나는 하나님과 의리를 지키기 위해 혼자 다녔다. 저 힘들 때 기대놓고 저리 내빼는 딸 대신 용서를 구했다. 그렇게 3년 다녔더니 아니에요, 도망가도 집사 자리를 주셨다. 자격 미달에 못난 내가 죄송해서 견딜 수가 없었다. 믿음의 성도로 거듭나면 되건만, 참회의 기도만 실컷 한 후 더는 가지를 못했다.

엄마는 작년에 개종을 했다. 몸도 아프셨고, 절은 너무 머니 집 가까이 자주 갈 수 있는 성당을 택하셨다. 평생 절하는 뒤태를 봐온 나는 엄마의 미사포가 어색했다. 세례식 날 수녀님께서 이제 큰 따님도 오셔야지요! 하며 다정하게 눈을 맞추시는데, 또 그만 네 애! 하고 크고 넓은 품으로 빨려 들어갈 뻔했다.

나는 특정 종교에 심취한다기보다 종교가 주는 신성한 기운을 좋아하는 것 같다. 말 그대로 '홀리holy'한 느낌을 마음 가득 채우는 것이다. 그리하면 나쁜 짓 몇 번은 용서해주실 것 같고 못된 생각 몇 개도 봐주실 것 같다. 지금도 스님과 목사님을 종종 뵙는다. 그분들의 다정함 앞에 한껏 엄살을 부린다.

얼마 전 '팔레 드 서울' 갤러리 전시에 들렀다, 조재익 작가의 〈옛길, 꽃이 피다〉전. 아, 전시장 가운데 서 있으니 마음에 영성이 깃드는 것 같다. 그림 속 부처님의 머리에 피어오른 꽃들도 신비로웠지

만, 미술관에 가면 늘 영성을 경험한다. 덩그러니 빈 공간, 공간을 압도하는 예술, 미추의 경계가 없고 시비의 한계가 없는 안온함을 맛볼 수 있다. 알랭 드 보통도 미술관에 가는 것은 종교적 감흥과도 같다고 말했다.

불이문을 향해 걷는 수행자의 뒷모습이 아득하다. 거대한 부처님 얼굴 앞에 서자 마음이 저절로 수그러진다. 표현 기법의 독특함이나 환상적인 색채에 감탄하다가 뒷걸음질 쳐 그 자리에 머물게 된다. 잠시지만 구도의 순간을 맞이한다, 하심下心이 생겨난다, 나도 모르게 기도하는 내 마음을 만나게 된다.

그림 앞에서 오래 서성였다, 깊음을 충만하게 받아들이며. 내 죄를 씻기에는 턱도 없겠지만 말이다. 그래도 빛이 가득한 전시장에서 잠깐이지만 분명히 나를 향한 부처님의 미소를 보았다. 괜찮다며, 다 괜찮다며, 안다며, 다 안다며. 끄덕이며 나오는데 주머니가 따뜻한 것들로 가득 차 있었다.

2

당신을
만나다

본다는 것의 의미

〈빛나는 눈들〉전

같은 전시를 세 번 보러 왔다. 처음 있는 일이다. 〈빛나는 눈들〉전시회. '프리즘 프라이즈Prism Prize'라는 전국 시각장애 학생들을 위한 미술 공모전 수상작 전시회이다. 처음에는 눈이 휘둥그레졌다. 나도 모르게 와아! 소리가 이어졌다. 강렬한 색감과 단순한 형태가 주는 감흥은 색깔만큼 선연해서 마음이 금세 사로잡혔다. 시각장애 친구들의 작품이어서 부족하거나 어설퍼도 응, 괜찮아, 그래, 그래, 봐주려던 나의 편견이 부끄러워지며 단박에 깨졌다.

두 번째 볼 때는 그림 속 이야기가 들렸다. 한 명 한 명 분명하고 열렬하게 자기 자신을 드러내고 있었다. 빛나는 밤하늘로 날아가고 싶은 아이, 한여름의 뜨거운 싱그러움 앞으로 나아가는 아이, 온몸으로 자신을 표현하며 발산하는 아이. 아이들은 그림을 통해 꿈

김은지, 「우리들의 눈」

느리게 걷는 미술관

을 그리고 자신을 찾았다.

오히려 눈이 보이는 아이들은 꿈도 나도 잘 찾지 못한다. 너무 많이 보기 때문이다. 너무 많은 선택지와 색깔 속에서 계속 망설이고만 있다. 이 색깔 저 색깔 덧칠하다 보면 결국 검정일 뿐, 나의 첫 마음 색은 아득해진다.

세 번째 보러 와서는 함께 전시되는 자료집을 다 읽었다. 책을 읽는 내내 나의 무지몽매함과 무관심이 부끄러워 마음이 슴벅슴벅했다. 세상을 보는 또 다른 방법이 있다는 것을 생각지도 못했고 인지하지도 않았다. 시각장애는 다만 불쌍한 것이고 연민할 것이었지, 그들이 이 세상을 함께 살아가고 있는 사람이라는 사실을 나는 완전히 간과했다. 눈을 뜨고도 제대로 보지 못하는 자의 교만이었다. 밤하늘에 반짝이는 별 하나도, 밀려오는 파도의 새하얀 포말도 이 아이들이 백배는 더 잘 보았을 것이다.

본다는 것은 무엇일까. 오래된 화두이고 계속되어야 하는 질문이다. 피상적인 삶이 아닌 본질에 천착하고 싶다면 '본다'라는 말의 외연과 깊이에 더 파고들어도 좋을 것 같다. 시각장애를 장애로만 인식한 나의 편견이야말로 마음의 장애다. 세상을 보는 방법도 인생을 살아가는 방식도 고유하며 유별하다. 그 유별함을 인정하고 수용하면서 우리는 차별 없이 각자의 고유성을 존중하고 또 존중받아야 한다. 그것이 당연한 권리이고.

'장님 코끼리 만지기'라는 시각장애를 비하한 듯한 속담을 프로젝트로 만든 것은 놀라움을 넘어서 감동이다. 실제로 시각장애가

있는 사람들이 태국 코끼리 공원을 찾아가 그들을 만나고 부딪쳐 감각하고 재현해냈다. 그 결과물은 그대로 예술이 됐다. 말초적으로 감각된 코끼리, 마음의 눈으로 재현된 코끼리. 세상 어떤 코끼리보다 자유롭고 근사하다. 진짜 예술은 이런 것이라는 생각이 든다.

아, 자꾸만 마음이 울긋불긋해진다. 이 가을 나도 시시때때로 눈을 감고 온몸으로 감각할 것이다. 잎새에 이는 바람이 우스스 웃는 소리가 들릴 것이다. 나무의 거친 삭정이가 그래도 다정하게 안아줄 것이다. 세상을 보는 또 하나의 방법을 나도 막 깨달은 것 같다. 이제야 세상을 더 잘 볼 수 있을 것 같다.

센 언니로 살기로 했다

〈박래현展〉

드디어 석사 학위 논문을 끝냈다. 사십대 후반 늦은 나이에 군이 대학원에 간 것도 기나긴 전투 끝의 회유이다. 매 학기 장학금을 타며 안간힘을 썼다. 만학도 노릇이 호락호락하지 않아 스스로 달달 볶는 내가 미운 날도 많았다. 도대체 뭐가 되려고 그러니, 그 나이에! 그래도 언제나 시간은 흘렀고 마지막 학기 논문까지 마무리했다. 홀가분한 마음에 덕수궁으로 향했다. 오늘 보려고 벼른 전시가 있었다.

〈박래현展전〉. 탄생 100주년을 맞아 그녀의 예술 세계를 재평가하는 기획전이다. 운보 김기창의 부인으로 더 잘 알려진 탓에 자신의 예술 세계는 가리어진 길을 묵묵히 갔던 여인, 너무 큰 나무에 가려져 그림 잘 그리지, 정도로 평가절하됐던 예술가. 그녀의 예술

세계가, 치열했던 삶이 쏟아져 나왔다. 세상에! 전시는 처음부터 놀라웠고 먹먹했다.

「여인」이라는 그림 속 고운 한복을 입은 여성의 뒷모습. 쪽빛 은은한 저고리와 단정하게 틀어 올린 검은 머리가 아름답다. 하지만 의자에 잔뜩 움츠려 앉아 숨을 고르는 가녀린 어깨와 턱선은 어딘가 처연하다. 그때 눈에 들어온 것, 한 손에 가만히 그러쥐고 있는 종이학 한 마리, 하얀 종이를 야물게 접어 선이 고운 종이학 한 마리. 아직 놓지 않은 꿈이겠구나, 날고 싶은 삶이겠구나, 그녀의 모든 것이겠구나. 하얀 종이학을 놓칠세라 꼭 쥔 고운 손을 바라보다 느닷없이 눈물이 툭 떨어졌다. 아니지, 느닷없지 않지. 이것은 오래전의 그녀가 건네는 마음이고 메시지이다. 그 뜨겁고 아름다운 것을 받아들고 어떤 여성인들 벅차오르지 않겠나.

그녀는 이 시간을 기다려 온 것 같다, 확신했던 것 같다. 남편의 승승장구와 명망을 내조하며 '박래현' 이름 석 자를 포기하지 않았으니까. 내내 애틋해 눈이 습벅거렸다. 나로 살기 위해 얼마나 안간힘을 다해 그리고 견디고 애썼을까. 그녀에게 예술은 미감의 표현이 아니라 생존이다. 나로 살아야 해, 살아남아야 해, 포기를 몰랐던 한 여성의 역사다.

전시된 그녀의 글을 보며 울컥, 가슴에 뜨거운 것이 아롱졌다. 생의 고단함 속에서도 스스로 자존감을 지키느라 번뇌한 흔적이 고스란했다. 아이 낳고 살림하고 내조하느라 그림 그릴 시간이 없다고 절망한다. 남편 시중드는 일에 대해서도 솔직한 소회를 밝힌다.

잡지에 기고된 글을 읽어보니 신여성의 면면이 우렁차다. 득남했다고 특별히 쏟아지는 축하에 아들딸 가릴 것이 없이 새 생명의 탄생에 기쁨이 있을 뿐이라 일갈한다. 심지어 「만일 우리들만의 나라가 설 수 있다면」이라는 글에 적힌 그녀가 꿈꾼 몇 가지 목록을 보면, 가히 여성운동 고문으로 모셔야 할 사상가이다. 지금까지 여성에게 불리했던 법정, 법의 개정을 실행하고 싶다, 남성들의 봉건적 의식을 뿌리 뽑도록 교양을 쌓아주고 싶다, 여성에 대한 그릇된 관념을 없애기 위해 각 학교에서 재교육을 실행하고 싶다 등, 읽으며 꿈속에라도 이런 세상이 왔으면 좋겠다고 소망한다.

나는 내조도 안 하고 살림도 못 하지만, 잘 하고 싶은 의지도 없었다. 육아도 힘들어서 아이도 한 명만 낳았고. 박래현 언니(이렇게 부르고 싶다)처럼 예술가도 아니고 천부적 재능이 있는 것도 아닌데, 뭘 그리 기를 쓰고 나를 찾아 헤맨 걸까.

누구나 한 번뿐인 생이잖아. 정해진 프레임 안에서 일상의 루틴대로 살아지는 삶은 견딜 수 없었다. 일상의 순간이 어떤 의미에서 반짝이기를 바랐고, 예술은 그런 의미 부여에 탁월했고, 감각을 총동원해 발광의 진원을 찾고자 보고 듣고 느꼈다. 내게 향유란 간절한 삶의 태도인 셈이다. 결혼이라는 프레임은 생각보다 견고했고 한 귀퉁이를 뚫는 데 오래 걸렸다. 겨우 오십이 되고서야 나로 살 수 있게 된 것 같다. 그러려고 기를 쓰고 삶을 치렀나 싶고, 기특하게 세월을 버리었나 싶다. 하고 싶은 말이 넘친다. 해야 할 이야기가 가득하다. 여자 이야기, 나로 살기 위해 겪어야 하는 통속 같기도, 철학

같기도 한 우리 모두의 이야기.

　　그 맨 앞에 박래현 언니가 있다. 세상 밖으로 뚜벅뚜벅 걸어 나오는 그녀가 있다. 우리는 손잡아 환대하고 연대하면 된다. 서로서로 괜찮다고, 기특하다고, 잘 살았다고, 함께 어깨동무하고 나아가면 된다.

오프닝도 온라인으로 합니다

함섭 개인전 온라인 라이브 프리뷰

　갤러리 오프닝이 줄줄이 취소됐다. 전시도 조용히 열렸다, 은근함과 끈기로 버티다 끝나버렸고. 왁자지껄한 오프닝이 그립다. 인사하고 악수하고 어색하고 번잡한, 그 과정도 다 그립다. 손님을 맞이하는 작가의 수줍은 작품도, 멋쩍은 웃음도, 함께 마시던 한잔이야 말할 것도 없으리.

　함섭 작가 개인전의 온라인 라이브 프리뷰, 한마디로 SNS 생방송 오프닝이다. 낯설지만 시대가 요구하니 그에 부응하는 것일 테다. 현장에 가보았다.

　가야금 연주곡이 흐르고 있다. 함섭 작가의 한지 작품과 기막히게 조화를 이룬다. 꽃병과 카나페가 놓였던 리셉션 테이블 위로 노트북과 마이크, 약식의 방송 장비가 보인다. 생방송 직전의 긴장감

함섭, 「One's home town」

이 느껴진다. '갤러리쿱' SNS 채널로 송출하는 생방송이지만, 모두가 한마음으로 최선을 다하고 있었다. 관찰자 시점으로 보던 나도 호흡을 낮추고 자세를 고쳐 앉을 정도다.

함섭 작가는 여든이 넘은 원로 예술가다. 하지만 원로 대접은 거부할 것 같다. 그는 영원한 청년, 현역이기를 원하므로. 코로나라는 미증유의 위기로 예술계는 직격탄을 맞았다. 생존 앞에 예술은

작아졌다. 긴 세월을 살아 별일 다 겪어본 작가에게도 지금의 사태
는 처음일 것이다.

중절모 밑으로 흰머리가 차분했고 말씀에는 힘이 있었다. 진
행자가 능숙하기도 했고, 연출의 큐 사인은 공중파라고 착각할 정도
였다. 함섭 작가는 또박또박 지나온 예술과 그에 대한 생각을 밝혀
나갔다. 1980년대에 한지화를 개발하게 된 에피소드하며, 우리 것을
사랑하는 뜨거운 마음까지. 생방송이라는 사실을 잠시 잊고 "와!" 하
고 격하게 공감하며 박수 칠 뻔했다.

한지화는 그리기만 하는 것이 아니라 찢고 뭉치고 염색하며
만들어간다. 한지의 질감이 고스란히 노출된다. 닥나무 껍질을 사용
한 오브제도 신비롭다, 얼크러 설크러 우리 인생의 직조 같고. 민족
의 색인 오방색이 삶을 수놓았다, 강렬하게 때론 차분하게, 적색처럼
뜨겁게 희고 푸른 서릿발처럼 차갑게.

나이를 잊은 예술가의 눈은 여전히 빛난다.

기존의 틀을 깨야 합니다! 예술은 그런 거예요!

대작을 그리는 작가답게 기운이 넘친다. 함섭 작가의 작품은
외국에서도 유명하다. 한지의 아름다움에 매료된 많은 사람이 소장
하고 있다. 이국의 심사에 한지처럼 부드러이 스며들었음이다.

한지라는 독특한 물성과 기운 넘치는 추상의 만남이 보는 이
에게는 다소 어려울지 모른다. 허나 "이게 무슨 의미예요?" 물을 것

없다. 함섭 작가가 일갈한다.

숨은그림찾기 하지 말고 그냥 느끼면 됩니다. 그냥 한번 와서
보세요! 나도 내 마음대로 그렸으니, 그대들도 마음대로 느끼
시면 된다, 이겁니다!

재밌는 온라인 오프닝이 끝났다. 함섭 작가는 이런 오프닝은
처음이라며, 이런 날도 있다고 허허 웃었다. 모든 게 초유의 일들이
지만, 우리는 또 어떻게든 방법을 찾아가겠지. 우리 예술은 언제까지
고 계속될 것이고.

귀여운 할머니
로즈 와일리처럼

〈로즈 와일리전〉

'귀여운 할머니 되기'가 꿈이다. 주름이 자글자글한 채 반달눈으로 웃고 싶다. 머리가 백설 할매여도 개나리 머리띠를 하고 싶다. 하루는 긴데 1년은 순간 같으니 그리 먼일도 아닐 것이다. 평균 수명이 엄청 길어졌다. 우리는 이제 기나긴 노년을 준비해야 한다. 어떻게 살 것인가도 중요하지만, 어떻게 늙어갈 것인가는 중년 이후의 화두다. 나는 늘 주장한다, 곱게 늙기 싫다고, 재밌게 늙고 싶다고, 주책 만발 귀여운 할머니가 되고 싶다고.

롤모델 할머니를 만나러 왔다, 로즈 와일리, 영국의 86세 할머니 화가. 삐죽빼죽 잿빛 머리, 미니스커트에 운동화, 주름진 반달눈으로 당당하게 외친다.

나는 내 나이보다 그림으로 유명해지고 싶어요!

'예술의전당'에서 열린 로즈 와일리 특별전. 그림 속에서 내내 이토록 명랑한 마음이라니, 즐거운 걸음이라니! 내 앞에 선 젊은 엄마가 유모차를 밀며 연신 아이에게 말을 건넸다.

와, 이 그림 너무 재밌다, 새빨간 코끼리랑 큰 새 좀 봐!

아이도 두 팔 가득 벌려 빨간 코끼리를 껴안는 시늉을 했다. 그네들의 귀여움에 눈이 반달 모양이 됐다. 모름지기 예술은 우중충한 심사에 각성 효과가 있다며 무거운 몸으로 사뿐사뿐 나빌레라.

잠시 후 아이의 울음소리가 전시장에 날카롭게 퍼졌다. 유모차 손잡이에 걸어둔 무거운 가방 때문에 유모차와 아이가 뒤로 자빠진 것이다. 다친 것 같진 않았지만, 아이는 놀라서 숨이 넘어가게 울었다. 엄마는 아이를 안고 둥실둥실 달래려 애썼다. 아이는 발버둥 치며 로즈 와일리 할머니쯤 가볍게 제압했다. 사람들의 불편한 시선을 견디지 못하고 아이 엄마는 허둥대며 사라졌다.

다시 조용해진 전시장. 너무 고요했다. 엄마와 아이의 도란도란 말소리와 웃음이 사라지자 적막이 가득 차올랐다. 이 유쾌하고 귀여운 할머니 작가를 만나기에, 이 경쾌하고 재밌는 작품들을 즐기기에, 장내 분위기는 유연하지 못했다. 스태프들은 경직돼 있었고, 관람자들도 무음이었다. 손 꼭 잡은 커플도 그림 앞에서 아무 이야

기도 나누지 않지, 왜. 예술을 대하는 우리의 태도가 그러할 것이다. 우리의 마음이 차렷하고 있을 것이다. 세상에서 제일 크고 엉뚱한 거미, 개구리, 새 그림을 보며 "어맛, 너무 재밌는 그림이잖아!" 까르르 같이 좀 웃으면 어때. 축구 왕팬인 할머니가 그려놓은 손흥민 선수 그림을 보며 "우리 손이 이렇게 생겼다고?" 장난스럽게 가까이 들여다보면 어때. 그림들은 폴짝거리며 음표처럼 날아다니는데, 공기는 저 혼자 엉덩이가 무거웠다. 나는 기죽지 않고 혼자서도 배시시, 우와, 재밌네, 요리조리.

굿즈로 만들기에도 딱인 그림들. 전시장 밖에는 매우 다양하고 예쁜 예술 굿즈들이 선보이고 있었다. 그때 그녀를 봤다, 아까 얼굴이 새빨개진 채 아이를 달래다 시야에서 사라진 그녀. 아이는 언제 울었나 싶게 주스 병을 양손으로 잡은 채 방긋 웃는다. 그리고 아이 엄마는 벽에 걸린 포스터 속 그림들을 한 장 한 장 뚫어져라, 바라보고 있다. 시선은 따뜻했고 눈빛은 반짝였다. 가슴 어디께 감전된 듯 찌르르 애처로웠다. 로즈 와일리 그림은 대부분 대작이고 색감이나 질감도 워낙 강렬하다. 심지어 손으로 자유롭게 그리고 선이 뭉개지거나 튀어나간 것도 캔버스로 덧대면서, 나는 예술로 놀아요! 얼마나 재밌게요! 온몸으로 예술 향유를 실현한다. 그런 그림들을 직접 더 보고 느끼지 못하고 인쇄물로 겨우 만나고 있다니.

"재입장 불가"라고 쓰여 있었지만, 재관람하라고 내가 그녀의 아이라도 봐주고 싶었다. 불현듯 인종과 세대를 넘어 뜨겁고 끈끈한 것이 울컥한다. 여자들은 생의 강물대로 흐르는 게 아니라 거슬러

올라가야 겨우 한 발 나아간다니까.

　　저 씩씩한 할머니 로즈 와일리의 자유도 쉽게 얻어진 것이 아니다. 그녀에게 그림은 남편과 아이들의 침대가 되어주고 식탁이 되어주며 살아온 날들의 절박한 희망이 아니었을까. 이제는 생의 한순간도 포기 못 해요, 속속들이 웃고 그림 그리고 즐길 거예요, 악착같이 놓지 않은 그녀 자신이 아니었을까.

　　많이 노력해야 한다. 로즈 와일리처럼 귀여운 할머니가 되려면 아직 멀었다. 일단 청바지에 운동화만 장착했다. 지나가는 척하며 유모차 아이에게 너무 이쁘다! 잔뜩 칭찬해줬다. '너네 엄마 조금만 편하게 해줘!' 요건 눈으로 부탁했다.

　　아이 때문에 힘들어도 전시 계속 봐야 해요!

　　로즈 와일리 언니가 씩씩하게 응원했다.

말괄량이의 시간

최순민의 〈MERAKI〉전

인사동은 한적했다. 멈춤을 권장하는 요즘, 전시하기 좋은 때
는 아니다. 그런데도 최순민 작가는 전시를 열었고 관람객을 밝게 맞
이했다. 방명록을 쓰게 했고, 열 체크도 직접 했다. 전시장을 둘러보
니, 아, 작가의 시간은 멈추지 않았다. 오래도록 공들인 시간이 그곳
에 가득했다. 전시 이틀 전에 완성했다는 작품 앞에 오래 머물렀다.
여태까지의 작품과는 사뭇 달랐다, 새로웠다, 조금 거친 붓질, 무형
식의 구도, 자유로움 속의 푸른 긍정.

편하고 자유로워지신 것 같아요.

대뜸 그런 말이 나왔다. 그 전의 작품들은 보기 어여쁜 구도

최순민, 「MERAKI」

느리게 걷는 미술관

가 많았다. 색색 가지 예쁜 집과 형형색색 사람들. 작가는 세상과 사람에 대한 애정을 드러내는 작품들을 끊임없이 만들어왔다.

작품에서는 최순민 작가 안의 말괄량이가 툭 튀어나온 것 같았다. 친절하지 않은 추상. 반듯하지만 때로 삐딱하게 딴지도 걸고, 늘 온화하지만 가끔 상처도 숨기지 않는, 솔직하고 담대한 본연의 모습을 만난 것 같다. 작품 제목도 「MERAKI메라키」다. 그리스어로 마음을 다해 창의력과 사랑을 쏟아붓는다는 의미이다.

이 그림 그릴 때 너무 좋았어요. 남을 의식하지 않고 내가 원하는 대로 그렸거든요.

마스크 속에서도 통쾌한 미소가 활짝 피어났다. 나도 끄덕거리며 경쾌하게 웃었다. 이런 시절일수록 계속되어야 한다, 예술도, 삶도.

마음은 겉과 속이 있다, 타인을 위한 것과 나를 위한 것. 인간은 사회적 존재이므로 타인을 위한 삶은 중요하다. 사회 속에서 인정받고 사랑받아 마땅하고. 그런데 그만큼이나 내 마음 깊은 데를 돌보는 일도 중요하다. 타인의 시선에 경도되지 않고 관계에 함몰되지 않으며 오직 내 멋대로 하는 말괄량이의 시간.

한적한 인사동 거리를 폴짝거리며 걸었다. 고백을 들은 것처럼 마음은 따뜻하고 발그레해졌다.

우리, 비행할까요?

안충기의 펜화

25년 만에 강을 넘었다. 결혼하고 남편 따라 강을 건넜는데, 이번에는 내 의지로 강을 넘었다. 오래 살던 서초동 집이 갑자기 팔려 허둥대며 근처를 알아보던 터였다. 집들이 왜 이렇게 답답하지, 좁은 땅에 많이 짓다 보니 시야는 막히고 공간은 비좁고. 혼자 조용히 강북을 훑고 다녔다. 가족들은 "도강 결사반대"를 외쳤다. 드라이브나 가자며 그런 그들을 차에 태워 강을 건넜다. 점 찍어둔 집으로 데려갔다. 넓은 창 북쪽 끝으로 옛이야기 지줄대는 구름이 휘돌아 나가고, 집 근처에는 맑은 천과 푸른 나무들이 도란도란 거리는 곳, 그곳이 차마 꿈엔들 잊히리야. 집을 본 그다음 날 계약을 했다.

안충기 작가의 펜화를 보러 왔다. 소문이 자자해서 기대를 최

대한 누르고 왔다. 기대 많이 해서 좋을 게 없더라고, 사람이든 예술이든. 그런데 일단 감탄 먼저 하고, 와! 이것은 예술이기 이전에 순전한 노동이다, 헌신의 결과다. 바늘보다 가는 펜촉으로 그려낸 비행산수 작품들, 상상할 수 없는 시간과 마음을 쏟아부은 건 둘째치고 손목이 나갔거나 눈이 짓물렀거나 했을 것 같다. 작품을 보면 볼수록 입이 벌어졌다, 도대체 그는 누구인가.

놀랍고 독특한 '비행'을 한 작가답게 개성 만발 광인의 풍모를 기대했으나, 뜻밖에 너무 정상적이고 심지어 귀여움까지 장착하시어 다시 한번 놀랐다. 하지만 나는 글과 그림을 믿는다. 한 사람이 갖는 문장과 구상의 결을 믿는다. 나이를 짐작할 수 없는 유쾌함과 진지함을 벗어던진 경쾌함은 삶의 태도일 것이다. 그 속에 날 선 펜촉 같은 사유와 질기디질긴 엉덩이는 아무나 가질 수 있는 건 아니지. 안충기 작가는 광※인이 맞을 것이다.

하늘에서 본 국토다. 서울, 대전, 대구, 부산 찍고 평양까지, 비행기에서 내려다본 도시 풍경이다. 처음에는 까마득하다 자세히 보니 온갖 것이 들어 있다. 그리는 데 무려 4년 반이나 걸렸다는 서울 강북 전도를 눈을 부릅뜨고 들여다봤다. 그래도 내가 시력 1.0이라 우리 집도 찾고, 광화문 사거리를 신나게 걸어가는 당신도 찾아냈다. 큰 칼 옆에 차고 위풍당당한 이순신 장군님, 장군님 뒤통수만 보는 세종대왕님, 빼곡한 빌딩 숲, 전생에 내가 살던 고궁, 막히기 시작하는 강변북로⋯. 그림 안에 이야기가 한가득이다. 과거로부터 이어져 현재를 살며 미래로 날아갈 시공간이 고스란하다.

안충기, 「비행산수」

　　강을 넘어 광화문 길을 달리는데 자꾸 웃음이 나왔다. 늘 다
니던 길인데 잠깐 시점을 비행시켜보니 색다르다. 아름답고 고맙다.
별일 다 겪고도 씩씩한 이 도시가 사랑스럽고 자랑스럽다. 안충기 작
가에게 전화해서 감사해요! 덕분에 저 낭만 비행 아줌마 됐어요! 외
칠 뻔했다. 익숙한 풍경의 재발견, 지리한 일상의 재구성. 우리가 매
일 걷는 길, 구석쟁이 노포 등 무심하게 그 자리에 있어준 것들이 이
도시를 지켜온 게 아닌지, 우리를 살게 한 게 아닌지. 불현듯 남의
집 마당에 놓인 아무렇지 않고 예쁠 것도 없는 삽자루마저 놀라운

기적 같지 뭔가.

　　안 되겠다, 비행이 부족한 것 같다. 내일 제대로 비행하러 다시 강 건너에 가야겠다.

다시 숲으로

변연미의 〈다시 숲〉전

제주 곶자왈에서 길을 잃은 적이 있다. 조성된 길이 있으나 인적이 드문 탓에 야생이 웃자란 숲, 모든 것이 깊은 초록에 잠식되어버린 곳, 나무들을 친친 감고 올라간 푸른 것들이 하늘도 막아서서 대낮에도 어둑한 곳. 숲에 들어설 때는 탄성이 나왔다. 아, 천 년 전의 생태계에 들어선 듯 신비로웠다. 발목까지 엉기는 나무 덩굴과 연둣빛 돌이끼, 경이로웠다. 우리는 정신없이 더 깊고 푸른 데로 걸어 들어갔지.

표지판 화살표를 따라갔는데, 아까 지나온 곳이다. 어? 숲에 홀렸나, 문득 두려웠다. 방금까지 낭만적이던 숲이 갑자기 음험한 미소를 보내는 것 같다. 초록의 저 끝 검은 숲에서 괴생명체가 툭 튀어나올 것 같다. 연두 이끼가 녹처럼 번진 돌 사이에서 뱀을 본 것 같

느리게 걷는 미술관

기도 하다. 그러나 아무 일도 일어나지 않았다. 겨우 길을 더듬어 가슴을 쓸어내리며 숲을 나왔다. 본디 지나치게 아름다운 건 두려운 법, 깊은 숲이라거나 지독한 사랑이라거나. 알 수 없는 양면성이 사람을 매혹시킨다. 위험한 줄 알면서 기꺼이 걸어 들어가는 것이다.

오래도록 숲길을 걸어온 것 같다. 모두 푸른 것은 아니었지만 나는 되도록 숲길이라 여겼다. 집 앞의 나무 아래 앉아서도 숲의 깊은 데를 떠올렸다. 그럴 때 꺼내어보는 그림이 있다. 몇 년 전 인사동에서 보았던 변연미 작가의 전시, 푸르디 푸른 숲 그림이다. 보자마자 홀렸다. 신성한 숲의 정령에 사로잡힌 듯했다. 나는 그때 그림의 초록 하나도 온전히 전하지 못하는 언어의 한계에 좌절했다. 푸른 형광 물질에 중독된 것처럼 형용할 수 없는 그 숲을 그저 오래 들여다봤고, 간직해왔다.

드디어 〈다시 숲〉으로 변연미 작가가 돌아왔다. 프랑스에서 작업을 이어가고 있는 작가의 서울 전시회. 한껏 설레며 〈다시 숲〉전을 찾았다. 그새 숲은 바짝 곁으로 다가왔다. 예전에는 숲의 신성에 압도됐다면, 지금은 숲의 영성이 깃드는 느낌이다. 멀리 있는 신비가 아니라 가까이 누리는 숲의 그늘. 나는 그 아래서 한없이 안전하고 자유롭다. 표현할 언어를 못 찾으면 어때, 이토록 편안한데. 더는 강박에 얽매이지 않는다, 더는 숲의 어두운 데를 두려워하지 않는다. 마음은 경외심으로 가득 차고 이내 단단해진다.

작가가 하나의 주제에 천착하는 일, 쉽지 않다. 세상의 속도는 빠르고 좇을 가치는 많다. 그런데 고집스럽게 다시 숲이다.

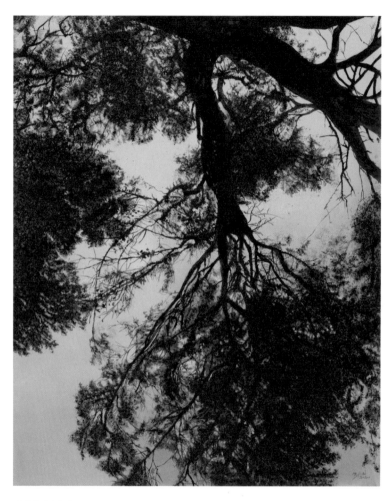

변연미, 「다시 숲」

느리게 걷는 미술관

내가 다른 건 그릴 재주가 없어서….

변연미 작가는 농담처럼 웃으며 말했다. 작가를 잘 아는 누군가 단정했다.

그림은 재능이나 재주로 하는 건 아니지. 예술은 운명이지.

그랬다. 운명, 지나치게 아름답고도 두려운 것. 작가는 늘 그 숲에 사는지도 몰랐다. 신비롭고 아름답지만 까마득한 불안과 두려움, 그 속에서 스스로 숲이 되어가는지 몰랐다. 예술도 깊디깊은 숲이고, 독하디독한 사랑이구나.

다시 숲에서 길을 잃어도 좋겠다. 이제는 하나도 두렵지 않을 테다. 기꺼이 향유의 기쁨으로 초록 물이 들 테다. 종일 숲을 헤매도 마음은 달막달막, 당신으로 인해서.

룰 브레이커

켈리온레드바이브

즐기는 사람은 이길 수 없다. 어떤 경우에도 재미를 캐내고 유쾌함을 꺼내 드는 사람. 하늘 아래 새로운 재미는 사라져가고 생의 곳곳이 지뢰다 보니, 인생 향유도 쉽지 않다. 좋아하는 일도 업이 되면 즐기기 쉽지 않은 것이 사실이고, 예술은 더욱 그렇다. 애호에서 시작했지만 현실은 녹록치 않고, 향유하고자 애쓰지만 수월치 않다. 도대체 무엇을 어떻게 즐기란 말이냐. 우리는 즐길 줄 모른다, 노는 법을 배우지 못했다. 나이 들어가면서는 더 잘 놀아야 하는데, 시간도 많고 여유마저 있는데, 정작 노는 방법을 모르다니! 학교에서 기술이나 가정이 아니라 놀이를 배웠어야 한다. 호모 루덴스, 우리는 유희의 인간인데도!

세대는 바뀌고 트렌드도 바뀐다. 예술은 자유와 혁신으로 열

린 분야 같지만, 현실은 보수적이고 진입 장벽도 높다. 주류와 비주류가 존재하고 정통과 현대, 프레임과 룰 브레이커가 있다. 나는 혁신이 좋다. 정체되는 삶보다 변화와 성장이 좋다. 파격적이고, 무엇보다 재밌잖아!

재밌고 유쾌한 그녀, 젊고 매력적인 갤러리스트를 만났다. 임규향이라는 이름보다 유튜버 '켈리온레드바이브Kelly on red vibes'로 더 유명하다. 여름에 〈아시아프〉 전시에서 처음 만났을 때는 열정과 활기 넘치는 젊은이로만 보였다, 뜨거운 여름처럼. 까마득히 어린 그녀와 예술 이야기를 하며 크고 높게 웃었다.

지켜보니 그녀의 활동은 전방위적이다. 부지런히 갤러리 전시를 기획하고, 유튜브를 통해 예술 이야기를 전하며, 아트페어와 강의를 다닌다. 마침 서울 '프로타주 갤러리'에서 전시 기획 소식을 알려와 기쁘게 달려갔다. 상수동의 힙한 공간, 더 힙한 작품들, 딱 그녀였다. 몸에 착 붙는 슬랙스에 풀어헤친 긴긴 머리, 가무잡잡하고 윤기 자르르한 피부. 그녀는 자체로 예술의 브랜드가 된 것 같았다. 오프닝 리셉션으로는 쉑쉑버거와 스타벅스 커피를 준비하고 밤이 깊어서는 디제잉 파티, 말 그대로 신나는 〈아트 나잇〉 파티였다. 누군가는 자본으로 벌이는 예술 유희라고 비난할지도 모른다. 예술은 보다 진지하고 묵직한 울림이 아니냐고 반문할지도 모른다.

그러나 나는 아니라고 말하고 싶다. 우리는 품위 있게 이야기하느라 진심을 놓쳤고, 우아하게 행동하느라 자유를 잃었다. 그리고 예술을 너무 고귀한 무엇으로만 인식해 아껴도 너무 아꼈다.

그녀가 기획한 전시는 신박함투성이다. 잭슨심과 강동호, 젊고 패기 넘치는 두 작가가 주는 재미가 견주듯 가득하다. 잭슨심의 작품은 캔버스에 재미와 의미가 넘친다. 무의미한 낙서와 마킹인가 했는데 자기만의 우주와 상징이다. 정신없이 보다 보니 스토리가 상상된다. 강동호의 작품은 화려한 색감 속에 진지한 사유가 번뜩인다. 처음에는 그냥 아, 어여쁘다, 했다가 한참을 들여다보게 된다. 생각을 그렸구나, 가만 가만히.

대학교 때부터 이렇게 놀았어요! 자기 이야기를 하는 데도 거침없다. 미대에 다닐 때 예술로 재밌게 놀 방법이 없을까 하다가 그때부터 친구들이랑 기획전을 했다고 했다. 디제잉 파티를 하고 그림을 전시하고 팔면 좋고 아님 말고. 와! 제대로 놀 줄 아는 신인류로구나. 물론 지금은 일도 놀이처럼 즐긴다는 것뿐, 앞으로의 행보를 물으니 눈빛이 달라진다.

본질에 집중하려고요! 갤러리스트, 아트디렉터라는 직함에 충실하려면 더 많이 공부하고 파고들어야 해요.

화려함 뒤에는 고독이 올 것이다. 즐기기 위해서는 안간힘을 쓴 뒤라야 할 것이다. 모든 예술이 그렇듯이, 세상에 자리 잡기 위한 고군분투.

그녀가 예술의 새 역사를 만들어가길 바란다. 심지어 꽤 많은 작품에 붙어 있는 솔드아웃. 데려가 봐! 예술이랑 놀면 너무 재밌다

고 유혹하는 새빨간 글씨. 그녀가 만들어갈 빨간 튤립 가득한 꽃길
이 벌써부터 보인다.

진실을 응시하는 시간

안경진의 〈여백의 무게〉전

나는 즉각적으로 표현한다. 미남에게는 미남이시군요! 그리고 질문한다. 미남으로 사는 기분은 어떤가요? 미남을 만나 오늘 참 기뻤으며 미모를 유지해달라는 부탁도 잊지 않는다. 다른 대화들도 비슷한 맥락일 것이다. 당신의 어느 면이 좋다든가 무언가를 묻는, 다소 짓궂거나 장난스러운 질문도 거리낌 없는 나.

불현듯 나도 당신의 표현을 기다린다는 생각이 든다. 일방적인 관계는 지친다. 수많은 사회 관계망 속에서 경험으로 깨달았다. 우리는 그다지 궁금해하지 않는다는 것, 서로를 향한 질문지가 별로 없다는 것. 물론 사르트르가 말했듯이 '타인은 지옥'이라며, 아들러의 '미움받을 용기'를 주창하고, 제발 자기 운명을 사랑하라며 니체의 '아모르파티'를 노래로까지 불러젖히는 사회다. 그런데 모든 자기

계발서가 이야기하는 것은 건강하고 튼튼한 '나'로부터 시작하는 우리들, 바로 관계에 대한 것이다. 아, 물론 타인의 시선이나 관계 따위 신경 쓰지 않고 혼자서도 충분한 사람이 있다면 랍비로 모셔야지.

얼마 전 안경진 작가의 〈여백의 무게〉전을 보았다. 몹시도 독특하고 여운이 남는 전시. 처음에는 그저 흔한 조각 전시인가 했다. 조각은 일정한 형태를 갖춘 게 아니라 어딘가 뭉뚱그리거나 이지러진 모습이다. 얼핏 사람처럼 보이는 환조 조각상이 천천히 회전하고 있다. 그때 조명등이 서서히 어두워지며 조각의 그림자가 드러났다. 조명이 멸할수록 더 선연해지는 그림자. 아, 사람이다, 인간적인, 너무나 인간적인 얼굴선이 고스란히 드러난다.

뭉뚱그린 환조는 거죽이었을 뿐, 가녀린 인간의 본질이 빛 속에서 아련하게 드러났다, 다시 어둠 속으로 사라진다. 눈물이 나올 것 같았다. 왜 울컥했을까. 작가는 여백에 진실을 감춰뒀다, 기다리고 응시하는 사람만이 볼 수 있는 진실. 나중에 물어보니 점멸 조명이며 명상 음악까지 작가가 전부 설계하고 기획한 것이라고 했다. 을지로에서 사 온 조명의 각도를 수없이 매만졌을 것이다. 더 묵직한 여백의 감동을 배려한 작가의 선한 눈이 따뜻하게 빛났다. 더 많이 질문하고 싶었지만, 초면에 실례일까 싶어 살살 했다.

우리는 서로 제대로 본다고 할 수 있을까. 살수록 자아가 비대해지며 타인을 위한 자리는 옹색해진다. "나만 잘 하면 돼!" 구호처럼 외치지만, 우리는 누군가의 한마디로도 가브리엘의 날개를 달거나 이카루스처럼 추락하는 존재지. 우리의 겉모습은 환조처럼 뭉

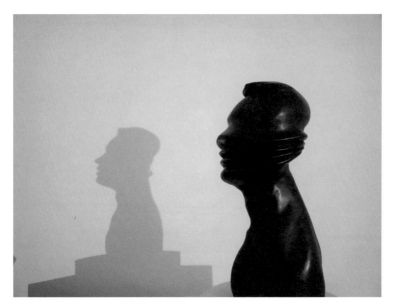

안경진, 「진실을 응시하는 시간」

뚱그러진 모습이거나 왜곡되어 보이기 쉽다. 진짜는 항상 뒤로 서서히 나타난다. 응시 속에 천천히 드러난다. 인간적인 너무나 인간적인 아름답고 쓸쓸한 저 그림자처럼, 분연히 드러났다가 다시 사라진다.

　　나는 어여쁜 본질이 드러날 때, 자주 그 마음을 표현하거나 묻는다. 미남이시군요, 그런데 어릴 때는 어떤 아이였나요? 어쩌면 질문을 기다리는 것도 같다, 나이나 몸무게 같은 것 빼고. 조금 더 솔직해져도 좋겠다, 마음을 꺼내놓아도 좋겠다. 시간이 갈수록 진짜끼리 만나고 싶고, 좋으면 좋다고 그 자리에서 고백하고 싶다.

내 마음의 우주를 열다

안명혜의 「내 마음의 우주를 열다」 연작

우리는 유한하다. 사람이든, 물건이든, 피상적으로 존재하는
모든 것은 소모되기 마련이다. 아무리 쓸고 닦아도 집이 낡듯이, 애
지중지 아껴도 몸이 늙듯이. 세월은 하릴없이 흘러간다. 마음이라고
다르지 않다. 낡거나 늙는 것이 목도되지 않을 뿐. 마음 어디가 낡았
는지, 얼마나 닳았는지 보이지 않지만, 이것처럼 예민한 것이 없지.

누군가의 매력에 눈이 반짝이지 않을 때, 오늘 밤 약속 장소
로 향하는 발걸음이 경쾌하지 않을 때, 왠지 심드렁하고 시큰둥해질
때, 나는 두려워진다. 마음을 거의 소진했다는 징조니까. 내가 마음
의 주인이 아니라 마음이 나의 주인임을 깨닫는다.

그럴 때면 나에게 선물을 줘야 한다. '회복 탄력성'을 길러야
한다. 나달나달 낡고 어느 한편이 마모되었을 내 마음에 기름 담뿍

치고 맨질맨질 광내줘야 해. 가득 충전해야 한다, 여행이든, 쇼핑이든, 밥과 술이든, 그게 뭐라도.

　내 마음이 탄력을 필요로 할 때, 예술은 유용하다. 오늘은 안명혜 작가의 그림 속으로 떠난다. 밝고 명랑한 에너지가 가득하다. 이토록 통통 튀는 원색적인 세상이라니, 작가의 눈은 프리즘일까? 형광 색과 땡땡이 무늬가 일상의 무력을 깨고 강렬하게 생동한다. 그림 앞에 선 내 마음도 단번에 생기발랄해진다. 그런데 놀랍게도 작가는 틀에서 벗어난 적이 거의 없는 모범생과라고. 스스로를 가두고 살았다고 얘기하며 소녀처럼 웃는 중년 여인이다.

　가족 외의 사람들과 여행을 가본 적도 없었어요. 그런데 친구들과 동유럽으로 여행을 떠났어요. 세상에! 새로운 세계를 만났죠. 거기서 내 마음의 우주가 열렸어요. 어떤 강박이 깨졌고 그 이후로 작품도 자유로워졌어요. 탄력받은 거죠!

　작품의 제목도 「내 마음의 우주를 열다」, 연작이다. 작품은 하나같이 밝은 기운이 뿜어져 나왔다. 자유분방한 에너지가 가득했다. 문득 보니 그녀의 웃는 얼굴과 똑같다. 신기하다, 예술가와 작품은 서로 닮아 있다. 아마도 그녀는 내재된 욕망과 에너지를 캔버스 안에서 마음껏 펼쳤을 테다. 실재하지 않는 풍경과 색감이 그녀의 판타지를 보여준다. 그녀는 그림을 통해 마음을 어루만지고, 생의 탄력성을 길렀을 것이다.

안명혜, 「내 마음의 우주를 열다」

　　우리는 저마다의 우주를 이고 지고 산다. 그 우주는 각각이 고유하고 특별한 세계, 삶의 속도와 방향도 제각각일 테고. 모범생과였던 그녀가 그림을 통해 마음의 탄력성을 회복하고 끝없는 자유와 기쁨을 표출해낸 것처럼, 우리도 탄력 필살기 하나씩은 가지고 있어야 한다. 누군가는 명상일 테고, 누군가는 운동일 테고, 또 누군가는 수다겠지. 음악, 그림, 춤 등 예술은 일상의 회복 탄력성을 위한 최고의 매개체다. 우리가 어떤 민족인가. 흥이 많은 민족, 신명 나게 살아온 민족이 아닌가. 예술적 삶 속에서 우리는 가는 세월이 두렵

지 않다.

지루하게 반복되는 일상의 재미와 의미는 어디에 있을까? 안명혜 작가는 답을 알고 있었다.

모든 건 이미 내 안에 있어요.

새로운 것, 신박한 것도 좋지만, 결국 파랑새는 내 곁에 있다는 얘기다. 우리가 그 마음을 발견하지 못한다면, 시큰둥한 채 주름이 늘어갈 것이다. 안 돼! 우리는 더 즐겨야 한다. 탄력 있게 튀어 올라야 한다. 우리는 오늘이 제일 젊거든!

늘 거기 있는 인수봉처럼

임채욱의 〈인수봉과 이글스〉전

친구라는 말, 참 귀하고 어여쁘다. 급하게 친해지고 빠르게 손
절하는 관계의 방만이 횡횡하니 더 그렇다. 그래도 그 와중에 10년
을 꾸준히 보고 지냈다면, 친구라 할 수 있겠지. 알뜰히 살피지는 못
해도 마음을 나누는 소중한 친구들과 특별한 초대를 받았다. 요즘
힙하다는 을지로 3가 아트스페이스 '을지로임' 개관 전시, 임채욱 작
가의 〈인수봉과 이글스〉다. 나는 그를 친구의 친구로 알게 됐다. 작
년 겨울이었나, 을지로의 작업실 '림林'에서 예술의 푸른 숲을 헤맨
것 같다. 인터랙티브 미디어아트로 구현된 지리산 깊은 숲에서 시간
가는 줄 모르고 놀았던 것 같다.

그 임채욱 작가가 작업실 바로 앞에 아트스페이스를 개관하
고 첫 전시로 이글스를 데려와 인수봉에 올랐다. 작가는 작품으로

임채욱, 「인수봉」

말한다지만, 프라이빗 오프닝에서 듣는 작가의 에피소드는 운명 아닌 것이 없다. 초등학교 때 일랑 이종상 선생의 그림을 보고 감화되어 미대에 가게 된 이야기, 훗날 그분은 작가의 스승이 되셨다. 고등학교 때 이글스 음악이 너무 듣고 싶어 턴테이블을 사려고 상금을 노려 '반가사유상'을 그리고 판 이야기, 지금 그 작품은 다시 찾아와 전시되어 있다. 우연히 보게 된 그림 하나가 어린 생의 방향을 바꾸다니. 그리고 뚜벅뚜벅 그 길을 걸으며 이글스를 만나고 인수봉을 만나고 또….

　　살아보니 허투루가 하나도 없다. 거대한 운명일수록 거슬러 올라가 보면 뜻밖의 사소함이 단초가 된다. 일랑 이종상 선생의 독

　　　　　　　　느리게 걷는 미술관

수리 그림이 어린 소년의 마음속으로 날아가버릴 줄 누가 알았겠느냐고. 이번 전시에 그 그림의 오마주 사진 작품이 있다. 인수봉과 막 비상하는 솔개 한 마리. 활짝 편 날개의 기개가 솟구쳐 오른 인수봉과 합을 이룬다. 임채욱 작가는 인수봉을 사랑함이 분명하다, 그것도 지고지순하게. 그의 수많은 작품은 사방에서 보이는 인수봉만을 담았다. 이것은 작품이기 이전에 오래고 깊은 시선이고 사랑이다.

누군가를 오래 보는 건 쉬운 일이 아니다, 풍경도 마찬가지. 여민 옷깃을 푸르게 풀어헤치던 바다도, 곁의 친구에게 붉은 비밀을 털어놓게 만들던 노을도, 세상 아름다운 모든 것은 오래 보면 쉬이 지루해진다. 귀하게 여기지 못하고 흔한 풍경처럼 여기고 만다. 거기 존재함이 당연해진다. 당연한 건 하나도 없는데도 말이다. 임채욱 작가는 지치지도 않고 우직하리만치 인수봉만 보고 있다. 작품들을 둘러보니 인수봉은 천의 얼굴이다. 한 사람의 예술혼을 매료시킬 만큼 시시각각 형형색색 다 다르다. 바로 이것이로구나, 인수봉에 품은 사랑, 신심.

을지로는 힙했다. 작가는 더 힙했다. 직접 큐레이팅한 전시는 작가의 삶의 궤적이다. 우리는 작가를 좇아 인수봉을 오르고 이글스를 만나고 노고단도 달리고 말러도 알현하며, 전시를 공감각으로 아로새겼다. 요즈음의 우리는 너무 강렬한 자극 속에 산다. 그런 생의 피로 속에서 이리 단비 같은 감흥이라니. 어쩌면 강렬한 사랑을 꿈꾸지만, 실은 오래고 케케묵어가는 사랑이 절실한 것 같다. 진짜 향유란 그 사랑의 무늬를 만들어가는 일, 함께할 때 서로 공명하고 반

응하며 더 영롱해진다.

내가 반백 년 살아보니 길이 아닌 사람 없다. 모두가 고유한 자기만의 궤적을 만들어가는 노마드다. 나는 오래도록 지켜보는 선한 마음이 좋다. 우리가 친구인 게 고맙다. 이젠 운명이라 불러도 되겠지. 계속해서 우직하게 서로를 바라볼 테다, 늘 거기 있는 인수봉처럼.

당신의 기억을 전시합니다

윤지원의 〈기억, 장소-기억은 장소로 남는다〉전

푸른 바람이 분다. 핑크뮬리 분홍 물결이 휘돌아 나간다. 스카프를 자주 놓친다. 보랏빛 웃음이 터진다.

시간만으로 기억이 성사되지 않는다. 공간만으로 추억이 형성되지 않는다. 시공간의 물리가 완벽하게 작동하고 공감각의 자극이 가슴 어디께를 건드려야, 그런 순간이라야 기억은 생성되고 각인된다.

지난가을, 제주에 다녀왔다. 누가누가 더 흔들리나 억새밭마다 차를 세웠고, 나 잡아봐라 구름이 눈웃음치는 방향으로 달렸다. 처음 맞닥뜨리는 생경한 풍경에 우리는 생동했고, 웃음소리는 커졌다. 감탄하느라 목이 탄 우리가 들른 곳은 제주의 한 카페. 핑크뮬리가 카페 옆 들판 한가득이다. 쉬려고 들어온 곳에서 생은 다시 화사

윤지원, 「핑크카페」

하게 역동한다. 지금이 아니면 안 돼, 서로를 신비의 분홍 속으로, 생의 영감 속으로 밀어 넣기.

　　그 날 그녀는 그 장면을 남겼다. 마음 깊이 새겼다. 그리고 그 날의 기억은 예술이 됐다. 윤지원 작가의 〈기억, 장소-기억은 장소로 남는다〉전이 시작됐다. 제주 그림 앞에 서니 함께 여행했던 기억이 고스란히 소환된다. 파란 물이 뚝뚝 떨어질 듯한 하늘에 구름이 제 멋대로 뭉게뭉게 피어오르고 있었지, 옥색 지붕을 눌러쓴 보라색 목조 건물이 수줍게 오도카니 서 있었고. 때마침 핑크뮬리 덤불이 분홍 회오리바람을 훅 끼쳤다. 때와 장소가 완전하게 부합했고, 시각과 촉각에 강렬한 자극을 주었다. 꺅! 우리는 튀어 오를 듯 환호했다.

윤지원 작가는 장소를 그린다. 시간의 씨줄과 공간의 날줄로 섬세하게 직조한 기억을 그려낸다. 그녀가 예리하게 포착해낸 그 때와 장소는 크로노스를 넘어 카이로스의 시간으로 다시 태어난다. 생은 의미를 획득하고 예술의 본령이 되는 것. 그래서 그녀의 모든 시선은, 모든 풍경은 고유하고 특별하다. 똑같이 보는데도 본질을 꿰뚫어 본다. 그 장소를 똑같이 그리는데도 독특한 서사가 물결친다. 전시회의 모든 작품이 그랬다, 다음 장면이 못 견디게 궁금해지는 이야기처럼. 그림 속 서사에 귀가 쫑긋, 마음이 와락 쏟아졌다.

오랜만에 들른 '스페이스엠'은 작은 복합문화공간으로 알차게 꾸며졌다. 주인장인 건축가가 무심한 듯 부려놓은 모든 것이 예술화됐다. 특히 지하 전시장의 특별한 구조와 분위기는 작품을 더할 나위 없이 돋보이게 만든다. 지하의 무거운 공기가 순식간에 기억의 기포로 가득 찬다. 그림 속 이야기들이 따뜻하게 몽글몽글 피어오르며 너무 빠른 생生도 예술 속에 잠시 멈춘다.

삶의 속도가 영혼의 속도를 앞질러 나갈 때가 종종 있다. 그럴 때는 부러 나를 멈춰 세운다. 어느 풍경 앞이거나 어떤 사람 앞이다. 잠시 숨을 고르는 순간에 삶의 중심이 생긴다, 균형이 잡힌다. 윤지원 작가가 빚어낸 독특한 시간과 스페이스엠이라는 아름다운 공간에 머무르며 나도 가만히 시공간을 엮고 공감각을 묶는다. 바로 깨달았다. 지금이 얼마나 특별한 순간인지, 이 순간이 또 어떻게 기억되고 미래가 될 것인지도.

기억의 방식은 느닷없다. 절대 잊지 못할 것 같던 것들보다 어

느 장소의 공기, 어떤 이의 웃음, 작고 사소한 공명 들이 크게 다가
온다. 기억은 의외로 사소하지만, 거기에는 생의 비밀이 다 들어 있
지. 그림 속 바다 앞에 선 누군가의 뒷모습을 오래 바라봤다. 잠시
멈춰 선 누군가의 그림자를 길게 바라봤다. 퍽 쓸쓸한 뒷모습인데도
쓸쓸하지 않았다. 이렇게 지켜봐주는 사람이 한 명만 있어도 살아지
는 거야, 생은. 불현듯 우리의 뒷모습을 오래 보며 어루만졌을 작가
에게 뜨겁게 고마워졌다.

　　가을바람이 분다. 낙엽 물결이 휘돌아 나간다. 스카프를 자주
놓친다. 보랏빛 웃음이 터진다.

기술이 예술을 만났을 때

육근병의 작업실

바야흐로 자극이 넘치는 시절이다. 온갖 미디어 매체와 영상은 우리 눈에 들기 위해 더 강력한 자극으로 유혹한다. 더 세거나 요란한 콘텐츠들이 매일 업로드되고 있다. '자극과 반응 사이에는 간극이 있다'라는 말이 있다. 우리는 그 간극에서 느끼고 생각하고 선택하지. 좋다, 재밌다, 신박하다, 의미 있다 등 어떤 형태로든 반응을 내놓는다. 그런데 그 반응을 내놓는 일은 아주 신중해야 한다. 자칫 알고리즘이라는 덫에 걸리면 나의 사고는 수렁에 빠질 수도 있다. 옛날 드라마 보고 또 보고, 남들 먹고 또 먹는 모습을 질리게 봐야 할지도 모르거든.

기술은 예술과도 협업 중이다. 새로운 표현과 장르가 속속 등장하고 우리의 미감은 날로 상승한다. 디지털 기술과 결합한 미디어

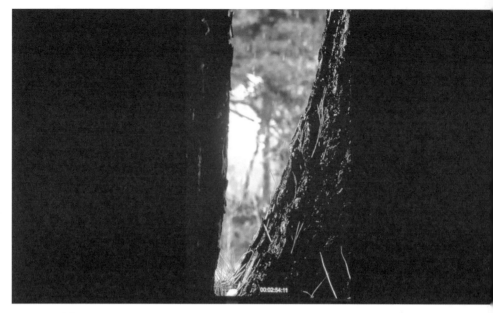

육근병, 「Nothing」

아트는 우리의 감흥을 직접 자극하며 큰 반향을 불러일으키고 있다. 얼마 전 우리나라의 대표 미디어 아티스트인 육근병 작가의 작업실에 다녀왔다. 경기도 양평에 있는 작업실은 늦가을의 정취를 잔뜩 품고 있었다. 언제나 소년 같은 작가가 웃으며 반겨주었다.

 예술, 참 어렵게 느껴진다. 특히 현대미술은 난해한 개념 미술이 많다 보니 예술 앞에 주눅 들기 일쑤다. 그렇다고 예술 향유를 포기할 수는 없다. 깊고 아름다운 본질을 예술이 가르쳐주거든. 쫄지 않고 담대하게 응시할 수 있으면 된다. 가만히 바라보고 느낄 수 있으면 된다. 이 모든 과정은 특별하지 않다. 하지만 평범하고 느린 경험 속에 직관적인 문해력이 생겨난다. 예술이 의미하는 어떤 것을

 느리게 걷는 미술관

아로새길 수 있게 된다.

육근병 작가의 「Nothing낫씽」 앞에 섰다. 디지털 미디어로 제작된 영상 작품이다. 세월을 온몸으로 받아낸 거친 나무 사이로 눈이 내린다. 세월 같은 하얀 눈이 차곡차곡 쌓인다. 영상 맨 아래 타이머가 보인다. 느리고 평화로운 풍경과 대비되며 시간이 빠르게 질주한다. 삶의 속도 같아, 하루라는 시간은 긴데, 전 생애는 순간 같겠지.

'Nothing'이 '아무것도 없다'만을 의미하는 건 아니다. 오히려 통렬한 존재의 구체성을 증거한다. 그것을 이해하는 것, 나아가 사유로 발전시키는 힘. 우리가 지녀야 하는 힘이다. 작가는 작품 속에 삶의 의미와 통찰을 깊이 있게 직조해놓았다. 우리는 응시함으로써 그것을 알아차린다.

괴테의 말처럼 삶은 속도보다 방향이라는 걸 알고 있다. 그런데도 너무 빠른 세상의 속도에 숨이 가쁘고 힘들 때가 많다. 이럴 때는 나만의 시각과 이해력이 필요하다. 세상의 수많은 정보와 범람하는 지식을 나의 기준으로 습득하고 이해하는 것, 그리하여 앞으로 다가올 미래 사회의 예측 불가능한 변수에 대비하는 것. 어쩌면 내가 할 수 있는 유일한 일인지 모르겠다. 세상은 점점 편리해진다. 디지털 시대에는 가속이 붙어 참을성 없이 우리 곁을 스치고 지나간다.

우리 모두 오늘도 우직하게 이 자리에서 현재를 지키며 미래를 응시한다. 본질을 이해하려는 따뜻한 시선 속에 생의 비밀이 들어 있으니까.

담대하고 여여하게

이미경의 〈여여하게〉전

피안의 세계와 영성의 존재를 믿는다. 절에 가면 부처님과 눈 맞추며 마음 편해지고 교회에 가면 '하나님 다 아시죠?' 하며 마음 놓는다. 현현한 모습이 다를 뿐 종교가 주는 순전한 깊음은 같다고 여겼다. 가파른 생의 절벽 가장자리를 걸어도 내 한 몸 받아줄 손을 믿는달까. 터무니없는 상상인지 모르지만, 막무가내로 그리 믿었다. 몸이 많이 아팠던 때가 있었는데, 어려운 수술에 들어가면서도 씩씩했다. 삶이 거기서 끊어진대도 어쩔 수 없는 일, 마음을 비웠다. 모든 걸 그분께 맡기고 나는 다만 여여했다.

'여여함'은 있는 그대로의 상태이다. 산스크리트어로 본연의 모습을 의미한다. 말도 뜻도 어여쁜, 여여하기란 쉽지 않다. 욕심을 내려놓고 비교하지 않으며 온전히 나로 존재하기가 얼마나 어려운지,

느리게 걷는 미술관

나도 죽음 문턱에 가서야 어설프게나마 나한의 마음을 잠시 더듬어 봤을 뿐이다. 사람은 어려움 앞에서 간신히 깨닫는다, 힘듦 속에서 겨우 성찰하고. 그러고도 얼마간의 시간이 지나면 다시 잊는다, 그것도 새까맣게.

그래서 〈여여하게〉에 무작정 끌렸다. 이미경 작가의 이번 전시 제목이다. 남산 높은 데 있는 '보헤미안갤러리'에서 여여하게 전시되고 있었다. 갤러리는 온통 푸른 늪이다. 작가의 「우포늪」 시리즈는 짙고 푸른 질감을 넘실거리며 가만가만 다가온다. 우포늪에 가본 적 없는 나는 작품 앞에서 아득해진다. 잠시 현실에서 발이 떨어져 붕 뜬다. 어느새 우포늪 한가운데를 걷는다. 무소의 뿔처럼 혼자서 간다. 1억 5천 년 전부터 여기 있었다는 우포늪은 경계 없는 한 세계. 과거도 현재도 분별되지 않는다. 어둠도 빛도 서로에 속한다. 다만 윤슬이 아스라한 물 위를 걷는다. 주황빛 노을 가장자리를 걷는다. 때마침 생에 따뜻한 어둠이 스미고 가슴 깊은 데까지 번진다.

그림이 너무 어둡다고 하더라고요.

이미경 작가는 어두운 데 하나 없어 보이는 사람이다. 물론 겉만 보고 알 수 있는 건 없지만.

그런데 이번 우포늪을 그리면서는 마음이 편했어요, 남의 시선이나 평가보다는 내 마음을 따라갔거든요. 진짜 나를 만난 기분

이미경, 「여여하게」

입니다.

　지하에 전시된 예전 작품을 보니 어두운 강, 그늘진 산 그림자, 아득한 저물녘 풍경이다. 마음의 제일 연약한 데를 건드리는 고요한 침잠이 좋아서 한참을 바라봤다.
　이미경 작가와 밝게 웃으며 어두운 그림 이야기를 한참 했다. 밝고 화사한 작품도 좋지만 어둡고 따뜻한 작품도 좋다, 예술의 다양성을 인정해주기를 바랐다, 그게 진짜 톨레랑스가 아니냐며. "〈여

여하게〉 전시 제목이 너무 좋아요." 빙그레 웃으며 종교를 물었다. 당연히 불교일 줄 알았는데, 뜻밖에 하나님의 자녀. 그 또한 유쾌하고 재밌다. 신앙들도 작품 속에서 여여하게 어우러진다. 우리도 그림 속에서 여여하게 안온해진다. 지금 이 순간 우리에게 필요한 마음이 아닌가, 간절한 소망이고.

담대하고도 여여하게!

갤러리 오프닝 파티

우상호 개인전 오프닝 프리뷰

갤러리 오프닝은 근사하다. 하얀 벽에 걸린 예술작품, 한껏 성장한 손님, 한 손에는 아슬아슬 와인 잔. 아름답고 정갈하게 차려진 리셉션 테이블 앞에서는 목소리를 잔뜩 낮춰야 할 것 같다. 손으로 입을 가리고 우아하게 웃어야 할 것 같다.

하지만 나는 오프닝 베테랑. 지난 10년간 다닌 오프닝만 얼마인지 모른다. 이제 나는 뻔뻔스럽기 그지없다. 정장은커녕 편한 옷에 운동화 차림이다. 훈제 연어를 올린 카나페를 두 조각쯤 먹고 와인도 꿀꺽, 꿀떡은 손으로 집어 입에 쏙 넣었다. 간단히 요기하고 다소 어색하게 그림 앞을 서성이는 낯선 사람 사이로 나만의 코스를 확보한다. 오른쪽 벽부터 자, 간다.

'갤러리쿱'에서 우상호 작가의 개인전 오프닝 프리뷰가 시작

되었다. 〈소통에 대하여〉, 제목도 요즘 시대의 화두다. 우리는 소통의 부재를 부르짖고 있는데, 뾰족한 수가 없는지 아직도 불통이다. 궁금했다. 작가가 생각하는 소통이란 무엇일까. 작품은 놀랄 만큼 세련됐는데, 깊이마저 있다. 세련된 느낌이 들면 얄미워져 작품을 오래 보지 않았는데, 이 그림들은 달랐다. 책가도의 현대판 해석 같은 구성도 재밌었고, 재질이 주는 독특한 마띠에르 기법(물감을 두껍게 올려서 표현하는 기법)도 개성이 넘쳤다. 빨강, 파랑, 금색, 은색 화려한 색깔 총출동인데도 촌스럽지 않았다.

　　우리는 모두 한 권의 책이다. 고유한 역사를 가진 책이다. 겉표지도 다르고 내용도 다르다. 하지만 혼자 오도카니 서 있기는 어렵다. 조금 서 있다가도 봄바람 살랑에 옆으로 쓰러진다. 그럴 때 당신이 필요하다. 내가 기댈 수 있는 곳에 있어주기를 바란다. 때로는 나도 쓰러지는 누군가를 받아주게 된다. 서로 기대고 함께 지지하며 서가를 이루고 한세상을 만들어간다. 책 한 권 한 권을 가만히 들여다봤다. 누군가는 샌드위치를 먹으려는 참이고, 누군가는 'LOVE'라고 쓰인 커다란 작품 앞에서 빠져들고 있다. 한껏 마음이 순해져 실없이 아무 말이나 시킬 뻔했다.

　　예술을 위하여 팔 걷어붙인 사람들이 많았다. 나는 그 사람들에 비하면 소심하게 소맷단 접어 올린 정도다. 능숙한 진행이 시작됐다. 명랑하고 순발력 좋은 이사 한 분이 작가 소개부터 손님 소개까지 오프닝 프리뷰를 시종일관 즐겁게 이끌었다. 유쾌하고 유연한 한 사람의 리더는 그날의 분위기를 완전히 바꿨다. 어색했던 우리

우상호, 「The crying of red and blue」

는 시의적절하고 유쾌한 농담에 함께 웃었다. 아, 손으로 입을 가리고 호호 웃은 건 아니다. 모두 자유롭게 이야기했고, 테이블 위의 음식도 잘 먹었다. 저녁 끼니 때우겠다는 심보는 아니었으나, 어쩌다 보니 그리되었다.

내가 가본 오프닝 프리뷰 중 가장 재밌었다. 마음에 든 작품 앞에서 '왜 나는 이 작품이 마음에 들었는가' 돌아가며 짧게 발표하는 시간이 있었다. 모두의 시선이 유별했다. 같은 그림인데 전혀 다른 해석과 감흥이 넘쳤다. 정답은 없었다. 작품이 작가의 손을 떠나는 순간, 그것은 고유한 생명을 갖는다. 그것은 보고 느끼는 자, 향

느리게 걷는 미술관

유자의 특권이다. 엄마를 따라온 꼬마에게도 질문이 주어졌다. "어떤 그림이 제일 좋아요?" "쩌~거요!" "왜요?" "알록달록하고요, 꼭 우리 엄마를 닮았어요." 너무 이쁘고 사랑스러워 펄쩍 뛸 뻔했다. 갤러리에 오면 마냥 보기만 해서는 안 된다. 보고 느끼고 나누어야 한다. 나의 색채를 보여주고 너의 형상을 꺼내놓아야 한다. 전시장에서 그 감흥을 나누기란 쉽지 않은데, 그 어려운 걸 해냈다. 진정한 소통, 이거고 말고.

오늘부터 1일입니다

⟨검무-BLACK WAVE⟩전

첫 책에 이리 썼다.

안목이란 무엇일까. 좋고 나쁜 것을 고르는 분별이 아니라 좋은데 더 좋은 것을 골라내는 취향일 뿐이다.

안목은 예술에 대한 사적인 관점이지만, 변화하고 성장한다. 자주 접하고 가까이 가면, 못 보던 것을 보게 되고 안 보이던 것이 눈에 들어온다. 새로운 발견은 재미를 가져온다. 재미는 몰입을 가져오고 취향을 확장시킨다. 내 멋대로 예술 사용법은 요긴해서 예술 앞에 주눅 들지 않는 강심장을 만들었다. 물론 난해한 현대미술 앞에서 곁눈질로 제목을 보거나, 박물관의 어스름함을 답답해하며 피

하기도 했다.

　박물관이 어둡고 지루하고 권위적이라는 건 선입견이다. 특히 '국립중앙박물관'의 최근 기획전은 흥미롭고 인기도 많다. 나는 박물관마저 사랑하게 됐다. 박물관뿐이랴. 볼거리가 있는 모든 전시장을 사랑했다. 하지만 사설 박물관의 상태는 좋지 못하다. 얼마간의 국가 지원이 있으나, 개인의 열정과 몰입에 기대는 실정이다. 대학교 박물관도 겨우 유지는 하되, 새로운 기획전이나 유물전을 하기에는 역부족인 경우가 많다. 그런 와중에 특별한 전시를 만났다. 〈검무劍舞 -BLACK WAVE블랙 웨이브〉, '성균관대학교박물관'의 검여 유희강 선생 기증 특별전이다.

　내가 이토록 먹글씨를 좋아하는 줄 몰랐다, 먹그림을 좋아하는 줄 몰랐다. 자라온 환경이 온통 먹통이어서 아직도 오래된 종이 냄새나 묵향을 기억한다. 유물 수집광 아빠 덕분에 포도 무늬가 양각된 벼루라거나 거북이 청자연적, 황모필(족제비털붓)을 갖고 놀았던 기억도 선명하다. 그래도 그림은 내용을 알 수 있으니 나았다. 먹글씨는 당최 무슨 뜻인지를 모르니, 아무리 빼어나고 빼곡하게 써 내려갔어도 말 그대로 어느 광인의 괴발개발이나 다름없었다. 그때 아빠가 얘기해주셨다. 글씨가 아닌 그림으로 보라고, 써 내려간 그 마음을 들여다보라고. 한 획 한 획 공들인 마음이 어땠을까, 짐작해보는 것만으로 마음은 금세 온화해졌다. 세월이 위로해 오는 순간이었다. 예술이 이어주는 시간이었다.

　검여 유희강 선생의 글씨가 낯익었다. 추사 김정희 이후 최고

유희강, 「완당정게」(자료: 성균관대학교)

느리게 걷는 미술관

의 명필이라는 평가답게 작품이 근사하여 가슴이 뛰고 감탄이 흘러 나왔다. 아름다웠다. 힘이 느껴지는 필체는 추사를 떠올리게 했으나, 「완당정게」나 「무량청정」은 독특한 그만의 예술혼이 웅혼했다. 「완당 정게」는 추사 김정희가 초의선사에게 준 시를 불탑의 형태로 형상화 한 글씨인데, 그 의미 또한 기막혔다. 잠시 발췌하자면,

阮堂靜偈[완당정게]

爾心靜時(네 마음이 고요할 때는)
雖鬧亦山(저잣거리도 산이지만,)
爾心鬧時(네 마음이 흐트러질 때는)
雖山亦鬧(산이어도 저잣거리 되네.)
只於心上(오직 마음 안에서)
鬧山自分(저자와 산이 나뉜다네.)
爾處鬧鬧(네가 장터에 있으면서)
作山中觀(여기가 산속이라 생각하면,)
青松在左(푸른 솔이 왼편에 있고)
白雲起前(흰 구름이 앞에서 일어나리.)

머릿속에 맑고 찬 것이 들어오는 돈오頓悟의 시간, 잠시 그 순간에 멈춰 섰다. 잠깐 무릎 치다가 다시 108 번잡의 시간으로 뛰어들어가 허겁지겁 살지라도, 글이 무슨 뜻인지 모른다 할지라도, 글씨

는 그 자체로 근사한 예술작품이었다. 심지어 34미터나 되는 「관서악부」는 왼손으로 쓴 글씨다. 친구의 장례식장에 다녀와 쓰러져 오른쪽 반신불수가 되었지만, 그는 다시 왼손으로 붓을 잡았다. 한 글자 한 글자에 기가 충만했다. 결기가 가득했다. 그에게 쓰는 일은 곧 살아 있음이었으리.

집으로 돌아와 엄마에게 전화했다. 마음이 급해 대뜸 물었다.

엄마, 우리 집에 검여 유희강 선생 글씨 있었지?

그럼, 아빠가 얼마나 아끼던 글씨인데. 보고 또 보고 감탄했지. 검여 그분이 막 나서고 그런 분도 아니어서 인품도 존경했고….

어쩐지 낯이 익었더랬다. 동글동글 예서체가 친숙했다. 병풍으로 만들어져 응접실에 오래 있었는데도 검여 선생님을 몰라봤다. 안목이란 게 이렇게도 까막눈 되기 쉽다. 자주 보지 않으면 잊어버린다. 다가가지 않으면 멀어져버린다. 안목은 사랑과도 같다. 사랑하면 알게 되고 알게 되면 보이나니, 그때 보이는 것은 전과 같지 아니하다, 했다.

나는 오늘 몸을 한껏 기울여 그를 보았다. 귀를 한껏 기울여 그를 들었다. 아름답고 엽렵한 큐레이터가 열성적으로 중매를 해주었다. 왜 이제야 좋아하고 있었다는 걸 알게 됐을까. 아빠도, 글씨도 다 사라진 지금에서야. 깨달음은 언제나 늦는다. 그래도 몇십 년 만

에 눈부신 재회라니!

다시 만난 검여 유희강 선생님, 우리 오늘부터 1일입니다.

사람이 예술입니다

내촌목공소

"결국, 사람이다!" 외치면서도 한 사람의 손을 잡는 건 어렵다. 살수록 인연은 운명의 개입이라는 확신마저 든다, 그만큼 귀하다. 자기 앞의 생도 허겁지겁 살아내기 힘든 세상에 '우리'라는 공생을 만들고 공유하는 일, 그야말로 생의 기적이고 말고. 알면서도 나는 귀한 당신에게 무슨 말을 했나. 날이 너무 덥다느니(한여름 날 더운 건 당연하잖아), 일이 너무 많다느니(다 내가 좋아 벌인 일이잖아), 시간이 너무 없다느니(그래도 짬짬이 잘 먹고 잘 놀잖아), 대체로 무의미하거나 시답지 않은 이야기들. 운명이고 기적인 당신에게 이 무슨 짓이냔 말이야.

한 사람이 한 사람을 만나서 손을 잡는다, 마음이 닿는다, 심연이 엉킨다, 인연이 엮인다. 운명과 기적이 아니면 제대로 설명할 수 없는 사람들을 만났다. 홍천의 '내촌목공소' 이정섭 목수와 김민식

고문. 목수는 예술가다. 세상의 나무를 매만져 세상에 없는 그윽하고 아름다운 나무를 탄생시킨다. 그가 매만진 나무의 결은 섬세하고 형태는 웅혼하다. 작가는 분명 마음을 다해 나무를 어루만지고 있다, 진심으로 나무를 사랑하고 있다. 목공소 전시장의 작품들은 한결같이 묵직하고 메시지는 명징했다. 내가 지니는 것이 내 삶을 만들어줄 것이다. 내가 머무는 곳이 내 삶을 이야기해줄 것이다.

'내촌목공소'는 더할 나위 없이 아름다웠다. 사방을 둘러친 초록 숲은 푸른 정령 같다, 짙은 호두나무 색 건물들을 애지중지 감싸고 있다. 우연찮게 초대받아 가게 된 김민식 고문의 집은 다정 그 자체였다. 나무와 콘크리트와 초록 창의 완벽한 어울림에 넋을 잃었다. 기어이 녹음 짙은 통창의 풍경 앞에 주저앉는 바람에 은발의 신사가 앞치마까지 두르고 두부 부치는 것을 거들지도 못했다. 가본 중에 가장 근사하고 아름다운 집이었다. 크고 화려하지 않았다. 사람이 편하게 머물 수 있도록 자연이 조용히 거들고 있었다. 막 지져낸 두부도 신이 내린 축복인 양 뽀얗고 맛있었다.

두 사람이 손을 잡는 순간, 인생이 바뀌었다. 두 마음이 통한 순간, 더는 걱정할 것도 두려울 것도 없었다. 진정한 목수와 그 예술을 깊이 알아챈 향유자. 인생은 나를 알아주는 한 사람만 있으면 충분한지도 모른다. 나를 사랑해주는 한 사람만 있으면 다 된 건지도 모른다. 어쩌면 우리는 그 한 사람을 만나려고 헤매고 다니는지 몰라, 그 마음 하나 얻으려고 애쓰고 다니는지도 모르고. 쉽지 않은 운명이고 흔치 않은 인연이다.

나무 인문학자이기도 한 김민식 고문의 책 『나무의 시-간』을 얼른 집어 왔다. 세상의 나무들과 인연의 이야기가 궁금했다. 우리에게도 운명 같은 인연이 찾아올까, 가슴이 뛰다가 주변을 찬찬히 둘러보며 생각에 잠겼다. 그러다가 깜짝 놀랐다, 운명의 당신도 기적의 오른손도 이미 곁에 있었기에.

　　손 내밀면 된다, 손잡으면 된다. 우리는 조금 떨어져 있을 뿐이니까. 손을 꼭 잡아 표현하는 순간, 마음이 스르륵 흘러들고, 울돌목에서 만나 강렬하게 합쳐지기도 하고, 다시 또 마음 길을 내어 흐르고, 우리 삶은 귀하고 그윽해진다. 인연에 있어 요행을 바라지 않는다. 멀리 있는 사랑이나 근사한 우정을 바라지 않는다. 내가 안을 수 있을 만큼의 품과 마음을 뻗어 당신 손을 잡으면 되는 것. 내촌목공소에서 처음에는 나무의 결에 빠져버렸지만, 두 분의 삶과 인연에 더 깊이 빠져들었다. 내가 누구를 만나느냐에 따라 삶은 달라진다. 귀한 당신과의 시간을 허투루 낭비하면 안 되지. 다만 한마디라도 깊고 진한 속마음을 전해야지. 나만 잘하면 된다, 당신은 이미 훌륭한 생의 동행이므로.

숨어 있기 좋은 방

박재웅의 작업실

숨어 있기 좋은 방을 꿈꾼다. 세상으로부터 분리된 공간, 그 무엇으로부터도 자유로운 공간. 집이라는 주거 공간은 우주에서 가장 큰 안락을 제공하며 거친 세상으로부터 나를 보호해주고 숨겨준다(고 알려져 있다). 하지만 어느 때는 집도 자유롭지 않다. 가정은 사회의 최소 단위이므로 우리는 구성원으로서의 도리를 적당히 하고 산다. 즐거운 곳에서는 날 오라 하여도 우리는 부득불 집으로 간다. 재밌는 이들이 날 오라 손짓하여도 굳세게 집을 지킨다. 하지만 그 집이 정말 내 온몸이 녹아내릴 정도로 아늑한가. 내 엉뚱한 공상과 자유를 받아줄 만큼 은밀한가. 모두가 그렇지는 않다. 그래서 사람들은 가만가만, 분명하게, 자기만의 방을 꿈꾼다.

예술가들이 부러운 이유다. 작업실이라는 근사한 명분 아래

자기만의 방을 갖고 있다. 규모와 형태는 제각각이지만, 자기의 취향을 고스란히 드러내는 공간, 숨어 있기 딱 좋은 공간. 얼마 전 박재웅 작가 작업실에 다녀왔다.

아직 더운 늦여름 오후, 인사동은 여전했다. 적당한 붐빔 또 적당한 멈춤. 인사동이 좋은 것은 서둘러 걷다가도 불현듯 멈출 수 있기 때문이다. 커다란 미술관이 아니어도 유명한 작가가 아니어도, 내 마음이 닿는 그림 앞에 잠시 머무를 수 있기 때문이다. 멈춤과 머무름은 우리 삶에 푸른 틈을 만들고 초록 싹을 틔운다. 별것 아닌 것 같지만 틈은 숨이다, 푸른 꿈이다. 그림 앞에 더 자주 멈추고 더 오래 머무를수록, 우리는 더 푸르게 숨 쉬고 더 깊이 꿈꿀 수 있다.

우리 일행은 인사동 거리를 조금 빠르게 걸었다. 목적지가 지근거리에 있었으므로 마음이 급했다. 낙원상가 아파트 15층, 우리나라에서 제일 오래된 주상복합건물이라고 했다. 오래되긴 했어도 남루한 느낌은 없다. 인상 좋은 박재웅 작가가 늦더위 끝 첫가을 반기듯 맞아주었다. 현관 앞의 단정한 회색 슬리퍼를 신고 내가 제일 먼저 입장했는데, 인사도 마치기 전에 탄성부터 터졌다.

우와! 아니! 이 풍경이 이거, 이거!

말도 더듬었다. 집의 두 면이 통창으로 되어 있었다. 그 창으로 서울의 풍경이 한눈에 들어왔다. 일행들도 한바탕 감탄, 호들갑 릴레이. 풍경 보랴, 사진 찍으랴, 안부 물으랴, 부러워하랴. 정말 통창

이 다 했다.

 아무리 아름다워도 풍경은 금방 배경이 된다. 사랑도 그렇잖아, 처음의 감흥이 제일 크고 요란하다. 설레발이 잦아들고, 차근차근 그림이 들어오고, 사람도 가까이 보인다. 박재웅 작가는 삼각산을 그리고 있었다. 바위가 만들어내는 시간의 결, 나무가 지켜내는 세월의 무늬가 캔버스 가득이다. 잔뜩 짜놓은 초록, 연두, 청록 물감들, 붓통에 꽂혀 있는 작은 호수의 붓들. 캔버스는 상당히 큰데 붓이 이토록 섬세하다는 건, 긴 시간을 묵묵히 공들이고 있음이다. 모든 예술은 엉덩이로 하는 것이다. 감각 끝내주고 재능 타고나도 근성이 없으면 오래 못 간다. 한 자리에 파고 앉아서 끝까지 자기를 마주하는 배포, 그것은 수행이다. 좋아서 하는 고생, 기꺼이 받아들이는 고독.

 박재웅 작가의 작업은 '시간'이다. 대표작인 과일 정물들도 온전하고 아름다운 것만 있는 건 아니다. 시간이 지나 말라가는 것, 변해가는 것, 그 과정을 그대로 기록한다. 담담히 그 시간과 마주한다. 작가의 내공이 여실히 드러난다. 벽의 한 면에는 거대한 풍경화가 걸려 있다. 가만 보니 아까 감탄하며 보던 왼쪽 통창의 오래전 풍경이다. 저 멀리 북한산, 북악산 아래 북촌, 경복궁, 창덕궁, 그 시절 서울의 건물과 도로 들, 그 사이 내려앉은 가을, 도시가 아득하고 노랗게 물들어가고 있다.

 아버지의 작품 「아름다운 서울」입니다. 1988년의 서울 풍경이에요.

박재웅, 「여섯 개의 파」 연작

　　박재웅 작가의 아버지도 화가셨다, 고故 박석환 화백. 지금은
안 계시지만 아버지와 아들은 같은 풍경을 보고 있는 것이다. 유장
한 시간 속에 변해가는 모든 것을 목도하는 셈이다.

　　풍경도 변했고 사람도 그렇다. 늘 있던 것이 순식간에 사라졌
고 낯설어졌다. 영원한 건 없다, 빨리 변화에 적응하며 우리는 또 살
아가야 하니까. 하지만 긴긴 세월, 한자리를 지키고 있는 사람과 공
간이 있어 고맙고 다행스러워진다. 변하지 않는 그것이 심지가 된다.
중심이 먼저 잡혀야 성장도 할 수 있다. 예술가의 전망 좋은 방을 실
컷 누렸다. 풍경에는 잠깐 감탄했고, 사람에는 오래 감탄했고, 예술

에는 오래, 깊이 감탄했다. 한낱 꿈일지라도 자기만의 방을 계속해서 꿈꿔야겠다, 전망도 좀 따져야겠다.

나는야 걷는다

백윤조의 「WALK」 시리즈

길들여지지 않는 사람들이 있다. 길들여지는 것을 거부하는 사람들. 뜻밖에 반듯하게 직장 생활을 하고 있고 의외로 안정된 자아를 갖고 있어서, 야생성이 쉽게 드러나지는 않는다. 그런데 분명히 티가 나고 반드시 드러난다. 주머니 속의 오렌지빛 송곳처럼 그 독특함이 비죽이 튀어나온다. 어쩌면 '돌아이' 소리를 들을지도 모른다. 그런 소리에도 기꺼이 수긍할 것이다, 제멋대로인 구석이 있으니까. 그래도 사회의 규칙과 규범 속에서 (결코 그것에 함몰되지는 않지만) 그런대로 잘 수용하고 잘 적응하며 살아간다.

법을 어기진 않지만, 틀에 갇히지도 않는다. 윤리를 깨뜨리지 않지만, 도덕을 운운하는 꼰대도 아니다. 머리는 차갑고 가슴은 뜨거워서 때로는 힘들다. 몸은 게으른데 눈빛은 빛나서 가끔 어렵다.

그래서 스스로를 길들이려고 무던히 애쓰기도 하지만 번번이 깨닫지, 나는 길들일 수 없다는 진실. 얼마 전 아트페어에서 백윤조 작가를 만났다. 신인 작가치고는 나이가 많고, 경력에 비해서는 작품이 좋다. 페어 이후에 그녀를 다시 만났다. 마주 앉으니 마흔 나이가 무색하다, 너무 싱그럽잖아.

그녀는 정식 교육을 제대로 마치지 않았다. 미술대 대학원까지 입학만 하고 박차고 나와 자기 길을 걸었다. 우리나라 예술계에서 쉽지 않은 선택이다, 무모한 용기이기도 하다. 그녀는 자기 작품 같았다. 그녀의 시그니처 「WALK워크」! 자기 길을 가는 사람, 뚜벅뚜벅 걷는 사람. 이야기를 듣던 중에 몇 번이나 크게 웃으며 통쾌해했다. 그녀에게 엘리트 예술주의를 타파하려는 의도는 없었지만, 결과적으로 그리됐다. 예술계의 카르텔을 거부하려는 의지는 없었지만, 결론적으로 그리됐다.

날것을 좋아한다, 고기보다 회를 좋아한다. 살아 팔딱이는 눈빛, 몸은 여기 있어도 정신이 깨어 끝없이 노을 너머를 꿈꾸는 사람. 그 날것의 야성이 과장 조금 보태서 지금 생의 루틴을 바꿀 수 있다고 믿는다, 판을 바꿀 수 있다고 믿는다. 우리는 길들여지는 교육만 받아왔다. 예술도 자유로운 사유가 아니라, 그리는 기술만을 가르쳤다. 물론 우리에게는 어쩔 수 없던 시절이 있었다는 데 동의하고 통감한다. 그런데 지금, 한없이 자유로운 시대에 우리는 무엇을 가르치고 무엇을 배우고 있나.

길들여지지 않아 애를 먹일지도 모른다. 당최 제멋대로라고

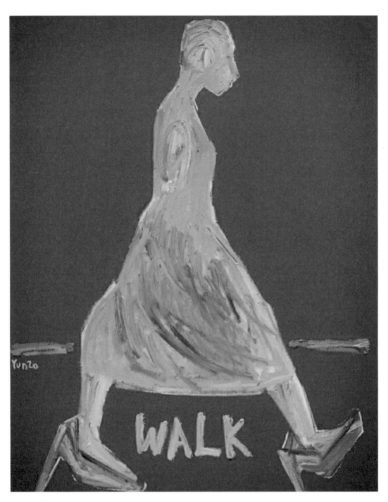

백윤조, 「WALK」

느리게 걷는 미술관

욕 먹을지도 모른다. 하지만 상관없다. 나는야 걷는다! 자기 길을 가는 사람, 뚜벅뚜벅 걷는 사람. 그녀의 그림처럼 씩씩하게 커다란 보폭으로 걷고 싶다. 나만의 속도로 살아가고 싶다. 그러다 돌부리에 걸려 꽈당 한대도, 넘어진 김에 쉬어가지 뭐! 배짱 하나는 좋을 나이니까!

아름답고 마음이 단단한 예술가를 만나서 좋다.

전 작업실까지 걸어갈 거예요! 제가 원래 걷는 걸 좋아하거든요.

꽤 먼 거리인데 배낭을 고쳐 매는 모습이 활기차다. 예술은 결국 자기 삶에서 나온다. 자기 인생에 다 들어 있다. 오늘도, 내일도 우리는 걷는다.

그를 엿보다

안승환 개인전

#1. 그는 아내를 엄청 사랑하는 것 같다. 둘이 늘 여행을 가고 노을 앞에 다정하게 어깨동무한다.

#2. 그녀는 예쁘고 돈도 많은 것 같다. 언제나 행복이 활짝 핀 미소로 언박싱.

오래 들여다보고 있으면, 그들의 일상에 익숙해지며 친한 사이가 된 것 같다. 서로의 삶에 깊숙이 개입하고 있는 것만 같다. 하지만 착각이다. SNS 이야기다. 친하다고 생각했던 우리의 관계는 한 사람의 변심으로 당장 단절될 수 있고, 잘 안다고 여겼던 그(그녀)는 사실 전혀 다른 모습으로 대부분의 삶을 영위하고 있을지 모른다. 우

　　　　　　　　　　　　　　느리게 걷는 미술관

리는 아무것도 알 수 없다. 진실이라면 더더욱.

 저는 SNS를 하지 않아요. 아주 오래전에 좀 했었는데 피로가
심하더라고요. 그리고 한눈팔 시간이 없어요.

 갤러리 '아트스페이스호서'에 갔다. 서초동 '예술의전당' 앞 다
정하고 편안한 공간. 오래전 인연이 있던 관장님이 불쑥 연락해 오셨
다. 며칠 전에 난 인터뷰 기사를 SNS에 올렸더니, 그 글을 보고 소식
을 주셨다. 반갑고 기뻤다. 그 공간이 여전한 것도, 그 관장님이 하나
도 늙지 않은 것도. 역시 예술의 힘, 철들지 않게, 꼰대가 되지 않게
옆구리 콕콕 찌르고 가슴에 바람 획획. 오랜만인데도 예술 이야기로
허허하하 유쾌했다.
 그곳에서는 안승환 개인전이 열리고 있었다. 작품보다 작가와
먼저 인사를 했다. 순한 미간으로 밝게 웃는 그는 선명한 빨강 라운
드티셔츠 차림이었다. 뒤로 언뜻 보이는 작품들도 강렬한 빨강. 맞춰
입었구나! 이 전시에 임하는 그의 마음이 느껴졌다. 10년 만에 여는
전시라고 했다. 그래서 설레고 기쁘다고, 운명 같고 선물 같다고. 그
런데 홍보는 잘 하지 못한다고, SNS 계정도 없어서 작품 사진 하나
올릴 수 없다고. 그러면서도 소셜라이징 방식에 대해서는 단호하다.
하지 않을 자유를 역설하듯이, 그는 더없이 자유롭고 편해 보였다.
성정이 단단한 사람만이 가질 수 있는 자신감이다.
 그는 개인적인 삶을 솔직하게 이야기했다. 지난 10년 동안 가

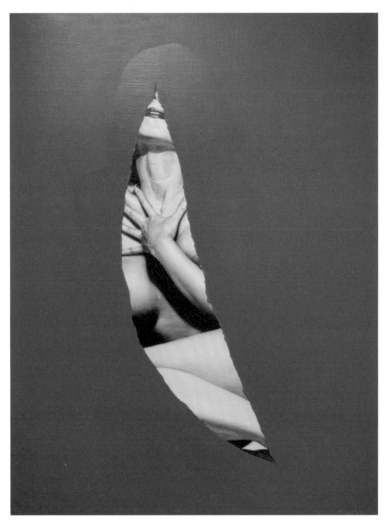

안승환, 「Peep」

느리게 걷는 미술관

장으로, 아빠로 살아온 이야기, 그림을 그리고 그림을 가르치며 살아온 이야기. 자기 앞의 생에 집중하고 눈앞의 딸아이를 사랑하느라 어떻게 시간이 가는지도 몰랐다고. 열 살 된 딸이 어느 날 묻더란다.

아빠는 매일 그림 그리면서 왜 전시는 안 해?

이 개인전은 딸을 위한 전시다. 딸 얘기를 하는 아빠의 눈에는 분홍빛이 일렁일렁. 그의 빨강 티셔츠 뒤에 매달린 분홍 웃음기 가득한 소녀가 보인다. 모든 예술에는 동기부여가 필요하다. 감정을 움직이게 하는 강력한 동기가 필요하다, 사랑, 이별, 고통, 환희. 그는 다시 단호하게 그리고 다정하게 이야기한다.

저의 동력은 오직 가족이죠.

사람을 만났다, 실재하는 감정을 보았다. 눈을 들여다보고 이야기하며 마음을 느낄 수 있었다. 그리 긴 시간이 아니었는데도 충분했다. 작품은 의미심장했고 또 아름다웠다. 전시, 엿보기를 위한 고찰, 관음적 상상의 확장. 그는 엄청난 에너지를 숨기고 살았을 것이다. 아니 그 에너지를 가족에게 쏟았을 것이다. 10년 만에 솟구쳐 나온 열정이 빨갛게 파랗게 역동했고 꿈틀거렸다.
SNS도 일종의 관음이다. 우리는 부분으로 전체를 상상하고, 하나로 전부를 상상하기 때문에 종종 실제와 괴리가 생긴다. 이해한

다고 생각했는데 오해였고, 친하다고 생각했는데 완벽한 타인이다. 예쁘다고 생각했는데 아뿔싸, 우리나라 카메라 앱이란! 매일 '좋은 아침'인 SNS 친구보다 한번 만난 그가 진짜인 것처럼, 우리의 허약한 관계는 마주 보는 눈빛을 넘지 못한다.

#3. 나는 그림 앞에서 한껏 감탄하고 있다. 예술에서 건져 올린 오늘의 단어 'peep'을 해시태그.

별별 예술의 세계로

변남석 밸런싱 아티스트

10월의 밤은 마음만 먹으면 축제다. 선선한 바람, 울긋불긋한 마음, 당신만 있다면 어디든지! 바람이 불어오는 곳으로 걷는다. 해가 지고 골목에는 노란 불들이 켜진다, 음악이 커진다, 사람들이 북적거린다. 필동 '예술통' 축제에 다녀왔다. 남산골 한옥마을 바로 옆 서울의 옛골목 정취가 고스란한 곳. 10월의 저녁나절은 오래전 이야기를 그러모으기 좋다. 내가 어렸을 때는 말이지, 내가 왕년에는 말이지. 골목의 주인장인 듯한 어르신들의 걸쭉한 입담에도 쌩하지 않고 빙그레 웃어넘길 여유도 생긴다. 사람도 이 골목처럼 오래됐을 뿐, 마음은 늙지 않고 팔딱거릴 테다. 인생은 여전히 골목 초입일 테다. 모처럼 마음에 가을이 들고 느긋하게 여유가 따라와 1년 중 가장 착한 때인 것만 같다.

필동의 언덕 위에서 화가 세 사람이 초상화를 그려주고 있다. 나는 첫 번째 작은 의자에 덜컥 앉았다. 누군가가 내 얼굴을 그려주는 건 처음이었다. 조금 쑥스러웠지만, 용기를 내서 후회했던 적은 없었다. 나는 그가 하라는 대로 눈을 마주쳐 응시했다. 낯선 이와 그리 오래도록 눈을 마주친 것도 처음이었다. 어색한 미소는 점차 편안한 미소로 바뀌었다. 경직된 마음은 어느새 유연해지고, 삶은 가을 저녁 어귀에 잠시 멈췄다. 그의 눈동자는 점점 투명해졌다. 처음 보는 사람의 얼굴에 완전히 집중하며, 동공 속에 나만 담았다. 그림의 내용에 상관없이 그것은 특별한 예술이고 고마운 일이다. 내 인생을 잠시라도 깊이 들여다봐준 것만으로 충분했다.

필동 골목 곳곳이 말 그대로 예술통이었다. 스트리트 뮤지엄으로 꾸며진 여러 설치 구역을 따라 돌며 예술을 골라보는 재미가 쏠쏠했다. 걷다가 멈추고 보다가 사유가 찾아온다. 걸어도 걸어도 이 좁은 골목을 벗어나기가 쉽지 않다. 좁은 골목 중앙에 무대가 꾸며졌다. 축제는 역시 음악이다. 가을밤을 홀리는 가수들의 무대가 이어졌다. 그리고 소란한 가운데 이어지는 밸런싱 아트 무대. 그런 공연은 처음 보았다. 흔들리는 나무 프레임 위에 각종 병을 무작위로 겹쳐 균형을 잡는다. 병의 크기도 무게도 제각각이고 균형을 잡는 형태도 즉흥적이라 구도는 매번 달라진다. 놀라운 광경이었다.

변남석 밸런싱 아티스트는 만면에 미소를 잃지 않았다. 심지어 병을 세울 때, 오토바이도 지나가고, 사람들은 웃고 떠들고, 바람은 옜다 불어제치고, 집중하기에는 최악의 환경이었는데도 그는 놀

변남석, 「세상의 중심」

라운 집중력으로 균형을 이루어냈다. 삶도 그러할 거라는 생각이 들었다. 공연을 마치고 잠시 이야기를 하는데, 짐작은 틀리지 않았다. 그는 오직 그 순간에 집중하며 무조건 긍정한다고 했다. 간절하게 믿고 할 수 있다고 확신한다고도 했다. 그가 만들어낸 균형은 실로 놀라운 조형물의 미를 갖추었다. 그 순간 한번밖에 볼 수 없어서 더욱 특별하고 근사했다.

　　필동의 골목은 늦도록 흥겨웠다. 사람들도 늦도록 그곳에 머물렀다. 같은 테이블에 누구와 앉든, 무슨 이야기를 하든, 금방 친구

가 됐다. 바베큐와 맥주를 날라주는 젊은 친구들은 시종일관 유쾌했다. 우리가 사는 이 도시는 빠르고 화려하다. 하지만 마음은 나무늘보처럼 굼떠서 힘든 날도 많다. 그럴 때 필요한 건 뭐? 골목이다, 축제다, 당신이다. 바람이 더 쓸쓸해지기 전에, 마음이 더 스산해지기 전에, 미리 훈훈하게 덥혀놓아야 한다. 오래오래 따뜻할 난로 하나 가슴에 들여놓아야 한다. 아직 늦지 않았다. 마음만 먹는다면 생의 축제는 어디서라도 계속되니까.

내 안의 빛

이은경의 「내 안의 빛」 시리즈

가을 저녁 낙엽에 한 대 맞고 맥없이 울었다. 그냥 심장 어디께 툭 건드려졌고 하릴없었다. 소도 때려잡게 생겼지마는, 나는 심약하고 느리다. 크고 야심 찬 바다보다 넓고 천천한 강처럼 흐르는 게 좋고, 내 삶의 속도도 그 정도가 좋았다. 그런데 요즘은 인생 최고의 과속. 가을밤 당신과 불콰하게 멈춰 앉아도, 가을 나무 아래 부러 머물며 마음을 물들여도, 머릿속에 멈추지 않는 백만돌이 하나. 웃는 게 웃는 게 아니고, 쉬는 게 쉬는 게 아니었다. 세상에 만만한 일 하나도 없다지만, 새로운 일은 생각보다 고됐고 힘들었다.

각성되어 있었다. 긍정에, 희망에, 재미에. 본디 나는 나를 행복하게 해주는 걸 제일 좋아하므로, 누굴 만나든 무슨 일이든 먼저 좋은 쪽으로 생각해버렸다, 그래야 내가 편하니까. 그런 내가 울면서

이은경, 「내 안의 빛」

느리게 걷는 미술관

가을밤을 걷다니. 물론 세상 잘 모르는 나약한 중년 여자의 엄살이고, 갱년기 우울증일지도 모른다. 그래도 누구나 자기 손톱 밑의 가시가 제일 아프다. 함께 시 읽기 모임을 하던 이은경 작가가 개인전 소식을 전해 와 그곳에 가던 길이었다. 손님맞이에 여념 없는 틈을 타 그녀의 세계 속으로 스르륵 잠영했다. 사랑스러운 '러브 코끼리'를 그리던 그녀의 순수함은 이제 원숙한 「내 안의 빛」 시리즈로 성장했다. 깊고 맑은 빛, 어둡고 아득한 빛, 가득 차거나 텅 비어 있는 빛, 전시는 온통 빛으로 일렁였다.

울컥 또 눈물이 나오려는 걸 꾹 참았다. 그림 속으로 빨려 들어갈 듯 가까이서 얼쩡대던 나를 발견한 그녀가 화들짝 뛰어와 와락 반겼다. 모임을 하면서 가끔 울거나, 그러다 웃었다. 시를 읽으며 감정에 대한 이야기를 많이 나눴는데, 심연의 이야기로 가을처럼 서로를 물들였다. 지금은 바쁘게 자기 앞의 생에 충실하느라 모임은 쉬고 있지만, 우리 모두 알고 있다. 그 시간이 얼마나 귀하고, 또 보석 같았는지. 그녀의 그림들을 마주하니 확실히 알겠다. 그때 보여주었던 그녀의 눈물이, 아픔이 무엇이 되었는지. 이토록 강인하고 아름다운 빛을 마주할 줄이야.

저 깊고 푸른 내 안의 빛이 나를 비췄다, 온기가 퍼졌다.

괜찮아, 다 괜찮아, 진짜 중요한 건 내 안에 있잖아, 그것으로 충분하잖아.

따사로운 빛이 마음으로 스미며 다정하게 안아줬다. 아파본 사람이 아픔을 이해한다. 그늘이 그늘을 덮어준다. 그녀의 마음이 그림과 포개어졌구나, 완연한 합일이구나. 내 마음도 지그시 한데 포갰다. 낙엽에 열 대 맞아도 끄떡하지 않도록, 과정에 충실하되 성과에 함몰되지 않도록, 발은 땅에 디디고 눈은 멀리 볼 수 있도록, 나를 다시 추슬렀다. 모든 답은 내 안에 있다.

집으로 돌아오는 길, 친구한테 엄살을 부렸다. 단박에 나의 상태를 알아챘다. 이 나이에 스타트업 하느라 머리에 쥐가 난다고 했더니, 그는 테니스 배우는 이야기를 했다.

잘하려고 힘을 주면 절대 안 되더라. 중요한 건 균형이야. 힘을 빼고 나의 템포와 균형을 스스로 잡아야 돼. 그리고 좀 놀아라, 열심히 하지 마, 대충 살아, 막 살아.

이번에는 눈물이 아니라 웃음이 터졌다. 깔깔거리며 마음의 옹이들을 다 풀었다. 그래, 비워야겠다, 내려놓아야겠다. 잘할 수 있다는 긍정도, 다 잘 될 거라는 각성도 욕심이다. 그냥 할 수 있는 만큼 하고, 될 수 있는 만큼 되면, 그만인 걸. 드디어 나도 내 안의 빛을 찾은 것 같다. 내일은 좀 쉬어야겠다, 놀아야겠다, 아직 가득한 가을빛 따라 잠시 떠나야겠다.

느리게 걷는 미술관

유니크한 당신

김보미의 〈오체투지〉전

 나는 꼰대다, 라고 생각하는 사람은 없다. 다른 사람은 몰라도 나는 꽤 나이스하고 퍽 유니크한 사람이라며, 턱 살짝 괴고 커피 마시다 잡지를 차락차락 넘긴다. 미술관에 가서 호크니와 악수하고 베르나르 뷔페와도 하이파이브, 오페라 「나비부인」과도 깊은 포옹. SNS에 인증 사진 꽉꽉 올리며 나는 이렇게도 감성 충만하고 감각도 녹슬지 않았다고, 늙음을 터부시하고 트렌드에 충실함을 보여준다. 그렇게 의기양양하다가 초겨울 저녁 찬바람 휙 불어 가슴이 덜컥 오그라드는 그때, 간신히 떠올린다. 내가 억지로 젊음에게 우기고 있었구나, 온몸으로 세월을 거부하고 있었구나, 지금 여기가 꼰대의 경계구나, 하고.

 젊음은 권력이다. 그런데 젊음을 잃고 나서야 그것이 엄청난

권력이었다는 걸 안다. 젊은 동안은 버거운 에너지와 흔들리는 가슴 때문에 마음은 조급한데 시간은 왜 이리 더딘지, 그 아름다운 칼을 뽑지 못한다. 내가 어떤 무기를 가졌는지 잘 알지 못하므로, 긴 인생 길 앞에서 아득하고 두렵기만 하다. 분명 아름답고 부러운 것이라고 들 추앙하는데, 정작 젊음 자신은 어렵고 힘들다. 그래서 조금 까칠하고 시크해지기도 한다. 젊음 하나로는 그다지도 나약하고 아무것도 할 수 없는데, 도무지 어느 구석이 아름답다는 건지! 입 삐죽, 시큰둥. 그것이 바로 젊음의 매력이다, 어디로 튈는지 알 수 없는 것. 그래서 젊은 예술가들을 만날 때면 작품도 작품이지만, 작가의 삶도 궁금해지고는 했다, 어느 별에서 왔을까, 궁금해하면서.

　　젊은 작가 김보미의 〈오체투지〉전. 전시 제목에 비해 작품들은 무겁지 않았다. 하지만 가볍지도 않았다. 젊음과 진지함, 화려함과 개념, 사유와 재미가 완벽한 균형을 이루고 있달까. 독특한 질감과 색감이었다. 엄청나게 화려한 색과 질감의 향연인데, 어지럽지 않았다. 잘 잡힌 구도로 그림이 캔버스에 견고하게 뿌리내린 느낌이다. 젊은 작가가 지니기 어려운 힘이 느껴졌다, 바로 균형과 조화. 젊은 에너지는 하나의 관념에 함몰되기 쉽고, 넘치는 감성은 과잉된 표현으로 경도되기 쉽다. 그래서 균형과 조화는 반드시 필요하다. 작품을 하나하나 만나니 더욱 경이로웠다. 서정이 흘러넘치는 작품부터 내면의 자아를 폭발시킨 작품까지. 나를 둘러싼 세계 속에서 당당하게 자신을 보여주고, 그러다가 자괴감을 느끼고 또 파고들기를 몇 차례. 내 안의 무수한 나를 거기 다 부려놓았다.

김보미, 「까칠시크」

작품을 보며 작가가 이렇게 궁금해지기는 처음이다. 이제 서른이 넘은 작가는 도대체 어떤 사람일까. 수줍고 해사하게 웃는 여리여리한 사람, 김보미 작가를 만났다. 그림에 대해 묻지 않았다. 이미 그녀를 알 것도 같았다.

그림 작업 안 할 때 주로 뭐 해요?

음… 긴 여행을 가고요. 주로 책 읽고 혼자 글도 막 써요. 아무한테도 보여주지는 않지만요.

그녀는 젊음이 내내 어려웠다고 했다. 버겁고 힘들어서 시간아! 어서 지나가, 나를 늙게 해주렴, 한 적도 있다고. 아픈 시간을 통과한 지금이 꿈같고 감사하다고 말하는 그녀. 말갛고 예뻤다.

작품을 컬렉션 할 생각은 없었다. 워낙 인기 작가라 개인전 오프닝을 앞두고도 빨간 딱지가 즐비했다. 그런데 때마침 '까칠시크'한 젊은 여자가 나를 사로잡는 게 아닌가. 한때 나였다가 이제는 딸을 똑 닮은 오렌지빛 광채를 뿜는 젊은 여자. 그 눈빛에 붙잡혀 간절히 원했더니 내게 곁을 줬다, 마음도 내어줄지는 미지수지만. 그림에 빨간 딱지를 손수 붙이고는 좋아라 하는, 김보미 작가는 여전히 수줍은 얼굴이다.

저는요, 늘 부끄러워요. 제 작품이 사람들에게 팔린다는 것이

느리게 걷는 미술관

아직도 어색해요. 그냥 더 열심히 해야겠다, 생각해요.

　김보미 작가의 작품 가격은 3년 새 두 배가 넘게 올랐다. 사람들이 이 여리고 고운 작가를 그냥 어여삐 여기는 게 아니다. 그녀의 작품에서 젊음을 감각했을 것이다, 생기를 되찾았을 것이다, 미래를 확신했을 것이다.

　인정해야겠다, 나이를 안아줘야겠다. 젊은 사람은 젊음을 견디지만, 늙은 사람은 늙음을 안아줘야 한다. 바득바득 세월을 이겨먹을 게 아니라, 가만가만 어르고 달래줘야지. 까칠 시크한 그녀도 언젠가는 늙겠지. 근사하게 나이 드는 101가지 방법을 알려줄 요량이다, 나도 이제 겨우 서너 가지 터득했을 뿐이지만.

희뫼 선생과 달항아리

희뫼요

여행은 사랑 같다. 지금부터 일어나는 모든 일은 설레고 새로울 것이라는 기대를 한다. 물론 마음먹고 잔뜩 기대해도, 사랑은 기복이 있고 여행도 지난한 과정을 거친다. 어떻게 계속 심장 뛰는 소리를 들으며 살아, 불규칙한 박동을 리드미컬하게 만들고 울퉁불퉁한 마음을 편평하게 만드는 수행이지, 평상심에 이르는 여정 같은. 그래서 우리가 죽을 때까지 놓을 수 없는 두 가지가 여행과 사랑 같다. 떠나는 일과 돌아오는 길, 조금 더 평안한 얼굴과 조금 덜 쓸쓸한 뒷모습을 갖는 일. 여행은 사랑이고, 삶 같다.

25년 만에 남원 광한루에 갔다. 까마득한 그 시절에 사랑이 이루어진다는 오작교를 첫사랑과 왔다 갔다 설레발 떨며 변함없는 사랑을 약속했었는데…. 지금은 그 사람과 살고 있다. 오작교의 영험

함이 통한 걸까. 하지만 변함없는 사랑은 글쎄…. 다정한 사람들이 줄지어 느릿느릿 건너는 오작교를, 이번에는 보무도 당당하게 혼자서 후다닥 건넜다. 사랑도 여행도 이제는 경험일 뿐이라는 것을 안다, 많이 해보고 멀리 갈수록 눈이 트이고 가슴이 넓어진다는 것도. 사랑을 너무 가볍고 쉽게 여긴다고? 그렇다, 그래도 못 하니 다들 바보가 아닌가 말이야.

희미한 옛사랑의 그림자는 잊고, 고창 운곡습지를 들러 장성으로 향했다. 오색 불붙는 늦가을 산과 고즈넉한 풍경이 끝없이 펼쳐졌다. "우와! 저 새빨강 단풍 봐!" "저, 저 황홀한 풍경 좀 봐봐!" "너무 아름답다!" "너무 근사해!" 가을을 처음 본 듯 감탄하던 우리는 점점 말이 없어졌다. 감흥은 금방 사그라들었고, 우리의 표현력에도 한계가 왔다. 이런 상황은 반복된다. 처음에 너무 좋다가 익숙해지면 데면데면, 너무 맛있다가 배부르면 깨작깨작. 3초 만에 사랑에 빠지던 그 첫눈 같은 마음을 조금 더 잘 누리고 오래 간직할 순 없나, 더 깊고 짙은 여운으로 순간에 머무를 순 없는 걸까.

'희뫼요'. 발음이 어려워서 귀를 쫑긋하고 다시 묻게 되는 이름. '흰 산'이라는 뜻을 가진, 장성에 있는 희뫼 선생의 장작가마를 보러 갔다. 마침 장작가마 여는 날이라고 했다. 무려 일곱 구나 되는 거대한 가마. 먼저 가지런히 팬 참나무, 소나무 장작이 켜켜이 단정하게 우리를 맞았다. 그리고 열린 가마 옆으로 달항아리, 호, 병, 다관, 다완 등, 이제 막 뜨거운 수행을 마친 말간 얼굴들을 마주했다. 입이 딱 벌어졌다, 장관이었다, 감탄의 수식도 필요 없었다. 가슴속

으로 뜨거운 것이 스미고 아로새겨졌다. 뽀얗게 웃어주는 달항아리를 오래오래 마주 봤다. 가마에서 겪은 일들을 가만히 속삭여줬다, 지금은 괜찮다고 했다.

장작가마는 힘들지요. 불이 일정하지 않고 조절할 수도 없으니까요. 열 개 중 겨우 두세 개 건져요. 그런데 그게 너무 아름다운 거예요. 변화무쌍한 불이 흙을 어떻게 만들지 알 수 없고요. 참 신비로워요.

예술이란 단어를 쓰지 않고도 뼛속까지 예술가인 희뫼 선생을 따라 산책을 했다. 다정한 한옥의 큰 마당에는 가을 산과 노을이 따라 들어왔다. 집 바로 옆에는 편백 숲, 우리는 그곳에서 다시 말을 잃었다. 감흥이 사그라든 것도, 표현의 한계가 온 것도 아닌, 그 순간 오롯이 숲을 받아들였다. 우리가 고요하자 숲은 큰 몸짓으로 쏴아아 크게 반겼다. 잊을 수 없는 숲 향을 들숨 가득 선물했다. 낙엽이 세월처럼 쌓인 땅이 푹신하게 감쌌고, 빼곡한 나무들 사이로 들어온 하늘이 가만히 지켜봤다. 이것이 여행이구나, 진정한 감흥이구나, 이런 사랑을 해야 했구나. 서울로 돌아가기 싫었다.

희뫼 선생은 구도자가 아니다. 율이라는 소년의 선생이었다, 소년에게 도라지 캐는 법을 알려주고 호미를 들려주는. 그런데도 그의 이야기에는 통찰이 번뜩였고 사유가 일어났다.

도라지가 더 깊이 뿌리내린 놈은 거름을 안 준 거여. 뭐든 안간 힘을 써야 더 쓸 만해지는 것이고.

마당 의자에 앉아 먼 숲을 봤다. 똑같은 바람이되 더 많이 흔들리는 숲이 눈에 들어왔다. 내 마음 같았다.

저긴 대나무 숲이에요. 바람을 더 많이 타지요.

바람의 결이 그대로 보였다. 오른편으로 휘리리 쏟아져 내리다가 왼편으로 우수수 훑어 내리다가. 그렇구나, 아름다운 생의 무늬를 만들고 있구나.

여행도 사랑도 늘 돌아오는 길이 힘들었다. 그런데 이번에는 달항아리가 배웅해주고 편백 숲이 따라와줬다. 깊은 밀어와 밀애로 가슴을 그득하게 채워줬다. 진짜 사랑이 시작된 것 같다.

삶을 도발하는
몇 가지 방법

〈윤광준의 방, 시선〉전

기억은 평면이 없다. 입체의 형태를 띄고 공감각으로 저장되어 있다. 그의 얼굴은 가물가물해도 확신에 차 꽉 잡던 따뜻한 손의 감촉이라거나, 고개를 뒤로 젖히고 코를 찡긋하며 유쾌하게 내던 웃음소리처럼. 유년의 기억은 아득해도 부엌에서 들리는 달그락 소리에 잠을 깨던 일요일 아침이라거나, 막 미용실에 다녀와 유난히 뽀글거리던 엄마의 머리에서 풍기던 파마약 냄새처럼. 기억은 이토록 구체적인 자극이고 하나의 사건이다. 재미주의자인 나는 생의 자극을 좋아한다, 굳이 찾아 헤맨다. 사고뭉치 '어른이'로 철 안 드는 인생을 살고 싶다. 구체적인 기억을 더 많이 만들어 마음의 서랍에 차곡차곡 쌓아두고 시시때때로 꺼내 보며 울거나 웃고 싶다. 끊임없이 은밀하게 느닷없이 고백하고 싶다. 그게 인생 아니냐며 생을 도발하기를

멈추지 않는다.

　　금방 친해지는 사람이 있다. 생을 끊임없이 도발하는 사람들, 앞으로 어떻게 생의 옆구리를 콕콕 찌를지, 무감해지는 심장을 덜커덩거리게 할지 알고 있는 사람들, 알고 있을 뿐 아니라 경험해본 사람들. 물론 만나기 쉽지 않다. 있다 해도 인연이 닿지 않거나 보이는 것과 다르거나. 하지만 그 모든 일이 기다렸던 것처럼 수월하게 이루어지는 때가 있다. 아트 워커, 윤광준 선생님과의 만남이 그랬다. 예술로 일하고 놀며 인생을 들깨우는 사람, 사진작가로 시작해서 지금은 전방위적으로 예술을 탐닉하며 책을 쓰고 사고 치기를 주저하지 않는 사람. 그의 얼굴에는 여전히 장난꾸러기의 번뜩임이 남아 있다. 생의 재미를 절대 놓치지 않겠어! 그것은 순전한 결기다.

　　선생님의 전작인 『심미안 수업』을 읽으며 밑줄을 북북 그었다. 어머어머 나랑 왜 이렇게 비슷하냐며 숟가락도 마구 얹었다. 선생님을 처음 봤을 때부터 수다가 폭발했다. 유연하고 유쾌하고, 게다가 놀라운 감각과 온건한 사유까지 지녔다. 그를 그렇게 만든 것은 무엇일까. 얼마 전 『내가 사랑한 공간들』이 출간됐다. 그를 만든 한 축, 바로 공간에 대한 이야기다. 내가 머무는 곳이 나를 만드는 것. 갑자기 찔린다. 책들의 자세가 있는 대로 흐트러져 있고 그림들의 태도도 마구잡이인, 지금 내 방의 상태가 꼭 나인 것만 같아서. 하지만 금방 뭐 어때, 어깨 으쓱해버린다. 제멋대로 같아 보이지만 나름의 규칙도 존재하는 데다 선생님의 작업실 비원도 책들이 켜켜이 쌓여가고 있다고 했는 걸, 세월도 (먼지도).

춥지 않은 겨울 저녁, 이화동 '책™'으로 서둘러 향했다. 이번 전시는 더욱 특별하다. '윤광준의 방, 시선'이라는 제목처럼 그의 독특한 취향, 세상을 보는 시선을 고스란히 옮겨 온 전시다. 내가 좋아하는 것이 나를 말해준다, 삶을 증거한다. 알렉산드로 멘디니의 조명은 기하학적 조형미와 따뜻한 노란빛으로 공간의 온기를 만들어낸다. 내 눈에는 비슷해 보이지만, 한 사람의 감성의 변천과 역사가 깃든 안경들마저 각별하다. 그리고 파버카스텔의 잉크들, 무려 열여덟 종류나 있다고 한다. 잉크의 병도 빛깔도 이름도 저마다 너무나 아름다웠다. 그을린 오렌지색, 사랑 후에 오는 것들이 저런 색이 아닐까. 가넷 레드, 엄마의 젊음이 꼭 저랬을 것 같다. 헤이즐넛 브라운, 마음의 심연에 발이 닿는 색. 로얄 블루, 꿈을 잊지 말라고 응원해주는 색. 잉크병들을 가만히 들여다보며 그 깊은 빛깔에 생이 개입하고 있음을 느낀다. 저만의 빛깔대로 살게 될 거야, 스스로 긍정하게 된다. 잉크병 하나에도 인생이 담긴다. 선생님은 그걸 알고 있었고, 알리고 싶었고, 촉매해냈다.

반복하는데 지루해지면 그냥 좋아하는 것이고, 반복하는데 계속 재미있으면 그건 사랑하는 거예요!

선생님은 단정했다, 해본 사람의 간증 같은 것이다. 애호를 위해, 취향을 위해 외길 40년을 축적해온 사람의 이야기니 믿을 만한 것이다. 그렇다면 나의 취향은 어떻게 만들어지는 것인가. 작은 관심

에서 시작하지만, 결국 시간과 마음이다. 어떤 애호나 관심을 평생 이어가기는 어렵다, 사랑도 그렇듯이! 취향이란 어려운 것이다, 기어코 포기하지 않는 것이다, 악착같이 고집하는 것이다. 별거 아닌 것을 별똥별로 만드는 일이고 능동적으로 삶의 재미를 만들어내는 것이다, 이번 전시의 골뱅이쇼 퍼포먼스처럼. 전시를 보러 온 모두가 선생님의 공간 이야기를 듣고 테이블마다 준비해놓은 골뱅이와 재료들을 한데 섞어 맥주와 웃음과 함께 먹었다. 즉석에서 썬 파 향이 공간 가득 퍼졌다. 함께 웃던 앞사람이 불현듯 친밀하게 느껴졌다. 전진현 작가의 공감각 숟가락과 젓가락으로 손끝과 혀끝에 자극이 생경하게 남았다. 이 밤의 새로운 경험은 선생님의 선물이라는 생각이 들었다. 생의 재미는 골뱅이 하나로도 충분해요, 도처에 널려 있어요, 그걸 재미로 삼고자 하는 마음만 있다면! 하고 메시지를 던지는 것 같다.

사람은 무엇으로 사는가. 삶은 공감이고 감각이다. 오늘의 모든 공감각이 고스란히 저장됐다, 두고두고 기억 날 특별한 밤이 됐다. 이런 밤을 만들자고 애쓰며 사는 거지. 아는 사람이 해본 사람 못 이기는 법. 나도 삶의 옆구리를 콕콕 찌르며 더 간지럽혀야겠다. 더 해보라고, 더 가보라고, 속속들이 재미를 캐내 보라고.

사랑이 꽃피는 문봉

문봉 조각실

사랑했던 날보다 미워했던 날이 많다. 삶은 달걀처럼 매끈하면 좋으련만 유행가처럼 울퉁불퉁한 통속이었다. 결혼은 그 울퉁불퉁한 길을 이인삼각으로 달리는 것 같았다. 한쪽이 넘어지면 같이 풀썩했고, 또 한쪽이 빨리 뛰면 금세 고꾸라졌고. 그래놓고 당신 탓을 했다. 중심 못 잡고 느려터진 나는 보지 않았다. 사랑도 그렇고, 미움도 그렇다. 내 마음이 너무 크면 상대의 마음은 콩알 반쪽이나 되려나, 아예 보이질 않는다. 감정이란 것은 왜 적당히가 없나 모르겠다. 양가감정은 극과 극을 오가고, 사랑도 미움도 빨갛게 달궈진 양은냄비다. 매일매일 찬물 한 바가지 끼얹으며 살았는지도 모르겠다.

나이 드니 부부가 함께 있는 시간이 많아진다. 요즘 우스갯소리로 코로나 이혼이 늘었다고들 한다. 재택근무가 늘어나면서 찬물

느리게 걷는 미술관

백 바가지로도 도저히 식힐 수 없는 새빨간 양은냄비 백 개가 쌓인 거겠지. 이해가 간다, 나는 한겨울에도 얼음물을 마신다.

부부가 함께 예술을 한다는 건 어떤 걸까요?

식상하지만, 묻지 않을 수 없었다. 부부 조각가, 예술과 생활이 분리되지 않는 삶이, 개인의 자유가 보장되지 않는 인생이 쉽지 않을 것 같았다. 그걸 몰라서 묻나, 이 바보야, 힐난받아 충분한 질문였는데도 그녀는 기다렸다는 듯 명쾌했다.

한 공간에 있는 것뿐, 우리는 각자의 삶을 살아요.

일산의 문봉 조각실, 김경민 작가를 만났다. 작품처럼 여리여리하고 여성미 물씬한 작가는, 알고 보니 장군이다. 딱 내 스타일이랄까, 나도 한 터프, 한 털털하는데 형님! 할 뻔했다.

아직 얼어붙어 있는 세상과 달리 문봉 조각실은 이미 봄이다. 모처럼 남편과 함께한 외출이었다. 몇 번 들렀던 그곳이 너무 좋아서, 더군다나 사이좋은 부부 조각가와 사랑스러운 가족이 등장하는 작품이 즐비한 곳이어서, 어떤 자극과 훈육 차원의 목적이 있었음을 미리 밝힌다. 나이가 들어갈수록 관계의 개선이 필요하다고 생각했다. 미워하는 것도 에너지다. 이제는 화해와 연대만이 살길이다. 종일함께 있어야 하는 강제 동거 기간에는 특히나!

김경민, 「집으로」

불필요한 관심을 갖지 않아요. 그게 제 방식의 배려예요.

서로의 작품 세계에 대한 이야기도 가급적 삼가고요.

세 아이도 굉장히 독립적이고 주체적으로 키우죠.

저는 제 인생 살기도 벅차거든요.

느리게 걷는 미술관

무릎을 치며 공감하고 물개 박수로 환호했다. 그것은 해본 사람의 명쾌한 해답이고 겪어본 사람의 명확한 소신이다. 나도 25년 차 부부 생활자로서 '슬기로운 부부 생활 백서'를 쓸까도 생각해봤던 터라 '찐'을 알아볼 수 있었다. 물론 책으로 엮을 만큼 구구절절 훌륭한 방법이 있는 것도 아니더라만.

사람은 고쳐 쓰는 거 아니라는 우스갯소리처럼, 본연의 모습 그대로 둬야 한다. 그러나 우리는 미련하게도 꽤 오랜 시간, 정과 망치를 들이대며 살았다. 튀어나온 데는 탕탕 치고, 뾰족한 데도 팍팍 깎고. 그런데도 관계가 동글동글해지긴커녕 날로 들이받고 받혔다. 스트레스로 몸도 아팠고, 서로 탓하고 원망했다. 상대를 공격하면 무기를 든 내 손에서도 피가 철철 났다. 상대가 다친 것은 안 보이고 내 손에서 피 나는 것만 아프고 커서, 다시 분노와 원망을 장착하고 받들어 총 하는 꼴이었다.

문봉 조각실의 작품을 둘러보며 많이 웃었다. 남편이 아내의 등을 밀어주는 작품 「친한 사이」, 남편이 즐겁게 인사하는 작품 「굿모닝」. 남편은 처음 보는 환한 표정으로 작품을 즐겼다. 워낙 친숙하고 친밀하게 다가오는 작품들이기도 했다. 그러고 보니 최근에 많이 놀랐다. 저 사람이 원래 저렇게 예술을 좋아했었나, 전에 없이 클래식을 듣지 왜, 심지어 책을 읽는다! 몰랐다, 남편에 대한 정보의 대부분은 이미 고착되어버린 나의 편견일 수도 있다는 걸, 삐딱한 내 마음이 진실을 가리고 있을 수도 있다는 걸.

문득 마음에 봄볕이 스며든다. 환하고 따뜻한 것이 악착같이

파고든다. 사랑했던 날보다 미워했던 날이 더 많은 건 맞지만, 어쩌면 그 둘은 하나의 마음이 아니었을까. 함께 살아보겠다는, 끝내 살아내겠다는 약속 같은 것.

느리게 걷는 미술관

기다림을 배우는 시간

최영진의 〈거울 같은 바다에 숭어가 뛰어놀았네〉전

사진 좀 찍어주세요.

봄볕 같은 청춘 남녀가 수줍게 카메라를 내민다. 핸드폰이
아닌 코닥 일회용 필름카메라. 요즘도 이게 나오는구나, 신기하고 귀
엽다.

딱 한 장 남았어요.

갑자기 사명감에 불탄다. 인생 사진 남겨줄게!

둘이 마주 봐요! 자연스럽게 눈 마주치고 웃어봐요. 옳지, 잘

한다!

카메라에 눈을 바짝 댄다. 프레임 속 세상, 아름다운 가을 하늘과 들판 가득 춤추는 핑크뮬리, 그 속에서 둘이 웃는다. 핑크뮬리의 아스라한 분홍도 그들보다 어여쁘지 않다. 티끌 없이 청명한 하늘도 사랑보다 다정하지 않다. 두 사람의 눈웃음에 중심을 잘 맞추고 옛날식으로 하나, 둘, 셋 공들여 셔터를 눌렀다.

현상될 때까지 기다려야겠네요!

네, 기다리는 시간이 좋아요.

둘의 얼굴이 가을 햇살보다 빛난다. 시간을 나누고 있구나, 사랑을 키워가고 있구나. 사랑은 기다릴 줄 아는 것이니까. 예쁜 사랑 하세요! 주책 떨고 싶은 걸 참았다.

우리는 언제부터 기다리는 게 힘들어졌을까. 핸드폰을 사용하면서 모든 게 빠르고 편해졌지만, 감정은 격해졌고 분노도 쉬워졌다. 내가 보낸 문장에 당신이 바로 답하지 않으면 짜증부터 난다, 읽고 씹히기라도 하면 분노 조절이 잘 안 되고. 기다림이 필요 없는 시대다. 당신이 어디까지 왔는지 다 보이고, 짜장면이 얼마나 불었는지 다 알 수 있다. 기다림 대신 효율적으로 시간을 쓸 수 있어 좋은 건가. 그래도 왜 오래 기다렸던 그때가 그립지, 설레며 기다릴 줄 알았

던 우리가 그립지.

　　오래 기다린 전시를 만났다, 지그시 바라볼 전시를 만났다. 최영진 작가의 〈거울 같은 바다에 숭어가 뛰어놀았네〉전. 작가는 20년이 넘게 서해를 찍어왔다. 이제 대상은 사라지고 사진이 여기 남았다. 새만금 사업으로 바다의 지형은 변했다. 서서히 사라져가는 바다를 작가는 오래도록 지켜봤다. 오래 한 풍경을 바라보는 것, 오래 한 사람을 기다리는 것, 오래 한 마음을 간직하는 것, 사랑이다. 애잔하고 따뜻한 것이고 어렵고 귀한 것이다. 바다를 가만히 들여다봤다. 바다의 전설과 갯벌 속의 서사, 무구한 이야기가 출렁인다. 좀 더 가까이 다가가 본다. 높이 나는 새와 멀리 가는 어부가 아련하다. 우주 같은 바다가 속속들이 드러난다.

　　사진이 감동적인 것은 그 장면이 실재했다는 것과 기다림 때문이다. 순간을 포착하려고 얼마나 오래 숨을 참은 걸까, 작품 속에 기다림이 확연하므로. 렌즈 너머 심연의 눈은 오래 기다린 만큼 깊어진다. 작가는 형형해진 눈빛으로 마음에 가장 가까운 풍경을 길어 올린다. 지난한 기다림을 알기에 보는 이도 가만한 응시로 마음을 포갠다. 불현듯 애틋한 서정이 차오른다. 오래 기다리면 그가 오는 걸까, 좋은 날이 오는 걸까.

　　아름다운 것들 앞에서 우리는 핸드폰으로 사진을 찍느라 여념이 없다. 여러 장 마구 찍고 지우면 그만이다. 즉흥은 미덕이 됐고, 지금만 살게 됐다. 돌이켜보면 끝없이 기다리던 순간, 마음도 깊어진다. 필름 현상을 맡기고 기다리던 시간, 기억을 소중히 간직하던 시

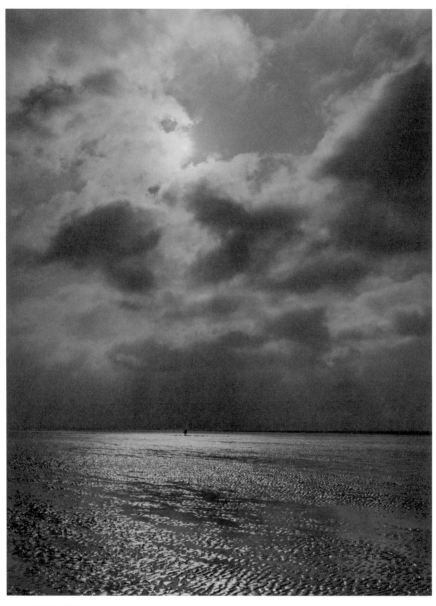

최영진, 「거전」

느리게 걷는 미술관

간, 간절한 소망이 스미던 시간, 신에게 말을 걸던 시간, 눈빛이 깊어지며 가을빛을 띄던 시간.

기다림도 배워야 한다. 그러려고 최영진 작가의 바다를 한 점 품고 왔다. 서재에 걸어두고 마주할 때마다 오래 기다리던 마음을 기억하려고, 깊게 바라보던 마음을 닮아가려고. 자꾸 보다 보면 닮아간다, 기다리고 그리워하면 더 사랑하게 된다.

오늘부터 내 마음은 바다다.

여백의 미를 찾아서

김정란의 〈꿈, 이다〉전

동유럽을 여행했을 때, 주눅이 들었다. 유럽 사람의 생김새부터 도시와 풍광의 위용, 특히 그들의 문화·예술에 압도됐달까.

벨베데레 궁전에서 예술작품들을 보고는 홀려버렸다. 기껏해야 여름 한철 궁전인 쇤부른을 가득 채운 화려하고 장엄한 예술과 오브제 들을 보고는 우리의 경복궁 근정전이 초라하게 스쳐 지나갔다. 장관이었다. 모든 것이 입체적으로 감각됐다. 예술작품도 황금빛 넘실 초록빛 물씬, 색감과 질감이 풍성했다. 건축물도 단 하나의 세심함을 놓치지 않고 웅장미 흠씬, 우뚝했다. 게다가 사람들도 큰 눈, 오뚝한 코, 비율 좋은 몸. 여행 내내 거울 보기가 싫었다. 이쯤 되면 문화 사대주의자 아닌가 싶다.

그런데 신기한 일이 일어났다. 여행이 계속되고 그곳의 풍경에

느리게 걷는 미술관

익숙해지자, 처음처럼 감동 설레발이 없었다. 오래된 건축물은 하나같이 감탄스러웠지만, 나중에는 유유히 스쳐 지나가 카페에 앉아 커피나 마셨다.

여백이 없었다. 아름다운 것은 사실이었지만, 풍경에도 예술에도 빈 곳이 없었다. 신께 더 다가가고 싶은 인간의 욕망이 지극한 첨탑, 그 겉과 속을 가득 채운 부조와 조각, 그림과 스테인드글라스까지. 시선이 가는 모든 곳이 가득 차 있었다. 예술작품도 그랬다. 종교와 역사라는 훌륭한 재료가 있다 보니, 예술은 그 모든 것이 총망라되어 있었다. 그러니 사람과 이야기가 꽉 차 있을 수밖에, 눈이 휘둥그레져 볼거리가 넘칠 수밖에. 호들갑 떨며 눈 호강시키며 연신 감탄하다가, 나는 그만 지쳐버렸다. 눈은 자꾸만 먼 데를 향했고, 마음은 이제 빈 데를 찾았다. 프라하의 흔한 하늘을 더 많이 올려다봤고, 할슈타트의 고요한 강물과 한참을 흘렀다. 시선과 마음에 여백이 생겼다. 더는 욕심내지 않았다. 역시 넘치는 것은 부족함만 못했다.

여백의 미, 솔직히 와닿지 않았다. 한국의 미를 대표하는 말이지만, 심심하고 작위적이라고 느껴졌다. 그런데 지금 보니 우리의 미덕 중에 미덕이다. 삶에서도 예술에서도, 여백은 얼마나 근사한 태도인가.

한국화를 다시 보게 됐다. 청전 이상범의 다정하고 점잖은 잿빛 가을 풍경, 소정 변관식의 곧고 거침없는 겨울 풍경, 심산 노수현의 유려하고 통찰 가득한 소나무 풍경. 소박한 먹그림에 장면이 가득 차지 않아도, 그 여백 속에 내가 있었다. 계절이 있었고, 이야기가

있었다. 들여다볼수록 새록새록 나를 만났고, 이야기가 샘솟았다. 여백이 주는 깊은 기쁨을 알았다.

그런데 현실에서 한국화는 심각하게 평가절하되어 있다. 미술계가 안타까워하고 있지만, 시대가 바뀌었다며 어쩔 수 없다고 했고, 우리는 이를 너무 쉽게 받아들였다. 하지만 역사를 잊은 민족에게 미래가 없듯, 우리는 본질을 잊고 성장할 수 없다. 옛것을 인정하고 지켜가며 새로움을 추구해야 한다.

어느 토요일, 북촌길을 걸었다. 오방색 한복을 차려입은 외국인들의 명랑함이 좋다. 북촌 골목의 단정한 '아트비트갤러리'에 들렀다. 김정란 작가의 〈꿈, 이다〉전. 패턴과 색감이 아름다운 한복을 차려입은 단아한 소녀들, 기막히게 아름다운 한국화였다. 한복은 단아한 선과 멋을 그대로 살렸는데도, 현대미가 담뿍했다. 소녀들의 쌍꺼풀 없는 눈과 동그란 얼굴선이 본연의 우리를 닮았다.

그림과 갤러리에도 충분하고 충만한 여백. 눈이 편하고 마음이 순해졌다. 가만가만 소녀를 따라 걷다가 마음이 한없이 따뜻해졌다, 다정해졌다. 소녀의 땋아 내린 머릿결 한 올 한 올에까지 작가의 마음이 고스란했다. 소녀와 함께 등장하는 십이지신, 닭, 돼지, 용 등의 섬세하고 유쾌한 묘사는 우리의 정서를 파고든다. 우리 것을 잊지 않겠다는 집요한 선언처럼 느껴진다. 부러 넘치게, 길게 만든 족자가 갤러리에 설치 미술 형태로 전시되어 그 온건한 의지가 와닿았다.

한국화를 하는데, 의지까지 논해야 하다니. 그만큼 한국화를 한다는 것은 쉽지 않다. 물론 예술은 다 어렵지만, 특히 한국화는 평

느리게 걷는 미술관

김정란, 「亥, 이다」

가절하된 전통과 난해한 현대 사이에서 길을 잃었다. 그래서 김정란 작가의 작품은 귀하다. 작가는 전통과 현대의 조화를 위해 부단히 애써 마지않을 것이다, 이미 안간힘을 쓰고 있을지 모른다. 우리는 한국화의 명맥을 개개인 작가들에게 떠맡긴 것이나 다름없다, 다정히 살피고 사랑해주지도 않으면서.

나도 클림트의 황금빛 키스에 매료됐었다, 에곤 실레의 유혹에 넘어갔다. 그러나 이국의 강렬함은 잠시였다. 이제는 돌아와 거울 앞에 섰다. 입체감은 없지만 밋밋해도 편안한 얼굴, 날로 사유가 깊어가는 경복궁 근정전, 한국화의 은근하고도 다정한 멋. 이제야 오래된 것들이 제대로 보인다. 나를 만든 게 무엇인지도 알겠다. 우리는 우리 것을 조금 더 사랑해야 한다, 조금 더 들여다봐야 한다. 거기에 본질이 있고, 미래 또한 있다.

느리게 걷는 미술관

작은 성공에 대하여

안지원의 「집」

작은 성공에 집착하는 경향이 있다. '오늘의 만보 걷기'나 '친구와 미술관 가기' 같은. 너무 시답잖아서 누구는 매일 하는 건데? 비아냥거려도 나는 굳세어라 금순이 같다. 흡족하게 성공을 경험한다, 감동의 단상까지 남기며⋯. 그러니 어쩌다 큰 성공이라도 할라치면 감동과 감흥은 설악산만 한 너울성 파도였다가 세한에도 꿋꿋한 측백나무 가지처럼 오래가는 거다. 어제 뭐 했는지는 까먹어도, 두고두고 우려먹을 성공의 기억은 훼손하지 않는 거다.

그늘이 없는 사람 같다는 말을 종종 듣는다. 때론 그것이 불편하게 느껴진다. 어떻게 사람이 삶이라는 숲에 살며 그늘 없이 우울하지 않을 수 있겠나. 누구나 그 숲에 소나무, 측백나무, 호랑가시나무 제멋대로고 동백, 장미, 매화 시시때때로 폈다 지지 않겠나. 숲

그늘 사이로 좁은 오솔길이 나타났다 사라지고, 기적처럼 옹달샘이 솟아오를 때도 있지 않겠나. 나는 그 숲을 가꿔보자고 더 사랑하자고 풀 한 포기, 토끼 한 마리 데려다 놓는 걸 생의 기쁨으로 여길 뿐이다.

옥션에서 작은 그림을 샀다, 안지원 작가의 「집」. 장지에 먹과 백토로 그린, 몹시 흐린 풍경화다. 이 그림을 보려면 바짝 다가가서 눈을 크게 떠야 한다. 노안인 사람은 짜증낼 수도 있다. 신께 감사한다. 아직 초롱초롱한 눈은 1백 미터 밖 당신 코털까지 볼지도 모른다.

안지원 작가는 대학을 막 졸업한 신인이다. 일면식 없는 신인 작가의 그림을 선뜻 산 것은 작은 성공의 경험을 나누고 싶어서다. 그림을 사는 설렘, 그림을 파는 신남. 무용한 것에 마음과 돈을 쓰는 것이 우리가 누릴 수 있는 최고의 성공이라고 생각한다. 가격보다 가치다.

예술은 인연의 산물이다. 눈에 들어와 마음에까지 가닿고, 돌아섰는데 다시 생각난다, 우리 처음 사랑할 때처럼. 나중에 후회할 일이 생긴다 해도 품에 들여야 할 수밖에.

사라져가는 풍경을 애써 그렸다. 아득하고 흐리다. 저기 어디 우리 집도 있었고 당신 집도 있었다. 눈을 비비며 사라져가는 것들을 떠올린다. 정릉의 빼곡한 집들, 자전거를 처음 배우던 골목, 형미네 가던 가파른 언덕. 문득, 아직 다 거기 있다는 생각이 든다. 내 삶의 숲 어딘가에 고스란하다. 잔뜩 웃자란 풀숲을 헤치고 발자국을 낸다, 한 걸음 한 걸음. 저기 마중 나오는 친구, 형미야, 잘 살았니?

혼자 울컥하며 그림 속에 꾹꾹 길을 낸다.

스물다섯의 안지원 작가는 한국 정서가 물씬하다. 미래를 앞당겨 사는 요즘, 전통 한국화하기가 쉽지 않은데 힘껏 응원하고 싶다. 작은 성공의 경험을 차곡차곡 쌓으면 나중에 지구를 들어 올릴 황소 동력이 될 거라고 전해주고 싶다.

정물화에 대한 오해

김광한의 작업실

생동하는 것을 좋아한다. 생의 자극을 좋아한다. 새로운 풍경을 좋아하고, 모험하기를 즐긴다. 그래서 그리 싸돌아다니느냐고 묻는다면, 그러하다. 역마살이 들었느냐고 묻는다면, 그러하다. 삶의 깨우침은 혼자서는 힘들다. 면벽 수행만으로 이루어지지 않는다. 나를 낯선 풍경 속으로 부단히 데려가야 한다. 처음 본 세계에 부려놓아야한다. 다리가 조금이라도 더 튼튼할 때 좋은 자극을 축적해야 한다.

그래서 여행은, 그리고 그림은 최고의 자극제다. 그림은 멀리 가지 못할 때 나를 먼 곳으로 데려간다, 떠나지 못할 때 마음을 우주까지 쏘아 올린다. 나는 그림 앞에서 남태평양 타히티의 구릿빛 여인이 된다. 그림 안에서 제주 협재의 에메랄드빛 바다에 오른발을 적신다. 온몸의 감각을 활짝 열어젖히고 상상력을 총동원해 세포들이

생동하도록 돕는다.

그러니 정물화를 오해할 수밖에 없었다. 솔직히 고백하자면 정물화는 지루한 세계 같았다. 세상은 생기로 넘치는데 그토록 가만한 세계라니, 멈춰버린 세상이라니. 마음은 거기 오래 머물지 못했다. 그런데 모든 만남에는 때가 있다. 모과 정물화를 오래 그려온 김광한 작가를 처음 만난 건 몇 년 전 아트페어에서다. 그때만 해도 젊은 기운이 뻗치던 나는 그의 모과 그림을 스쳐 지나갔다. 흔한 과일 정물화라고 생각했을 것이다.

대구에서 김광한 작가를 다시 만났다. 샛노란 패널로 지어진 그의 작업실, 그 노란 모과밭에 발을 디뎠는데 이럴 수가! 정말 깜짝 놀랐다. 그동안의 내 우매한 감각과 흐리멍덩한 눈을 탓했다. 내내 그토록 부르짖던 생동이 정물화에 있었다. 모과와 대추, 석류 등 온통 자연 정물화인데 멈춰 있는 세상은 하나도 없었다. 자연의 생기와 에너지를 응축시켜 내가 아직도 모과로 보이니, 나는 우주란다, 샛노랗게 꿈틀거렸다.

작가의 이야기를 들어보니 모과를 그리기 위한 고군분투가 눈물겹다. 원하는 모과의 모습을 연출하기 위해 모과 서리하다 경찰서까지 다녀왔다고 한다. 모과 작품을 퍽 오래 해왔는데도 같은 느낌이 하나도 없다. 매번 새로운 연출을 위해 끝없이 애쓰고 있었다. 내가 정물화를 오해해도 단단히 한 거다. 멈춰 있는 세계가 아니라 우주의 에너지를 머금은 존재인 것을. 장석주 시인의 대추 한 알처럼 태풍 몇 번, 천둥, 번개 거기 다 들어 있는 것을.

김광한, 「향기 가득」

그는 작품과 자신에게만 몰입하고 있었다. 작업실 옆 땅에는 온갖 작물을 심어 기르고 있었다. 밭에서 파를 뽑고 고추를 따고 깻잎을 따며, 내가 아이처럼 소리를 질렀다.

살아 있는 것들은 너무 아름다워요!

작업실에 오면 얘네들을 먼저 보러 옵니다. 푸른 기운이 좋아서요.

느리게 걷는 미술관

알겠다. 그는 푸른 생기를 모과 한 알 한 알에 아로새기고 있었다. 붉은 생동을 대추 한 알 한 알에 그려 넣고 있었다. 드디어 내가 정물화를 사랑하게 된 이유다.

딱 보면 압니까?

권지안의 〈저스트 어 케이크〉전

"딱 보면 척 안다"고들 말한다. 살면 살수록 비이성적인 감과 촉이 관계의 상당한 축을 이룬다. 내 삶의 과정이 증거가 되다 보니, '촉'이라는 신앙에 의지하게 된 것인지도 모른다. 처음에 지나치게 살 가웠던 그녀가 알고 보니 리플리증후군이라거나, 점잖고 세련된 그 가 분노조절장애에 가깝다거나. 그때 누군가 혀를 끌끌 차며 말한 다. 눈빛이 좀 이상했어, 처음부터 느낌이 쎄하더라니까, 내 감은 정 확해, 내 촉이 무서워. 딱 보면 척 알기는커녕 무디고 느려터진 나는 너무 빠른 단정에 어리둥절했다. 진실일까, 의심했다.

월요일의 인사동은 한산했다. 봄이 내려앉은 거리는 병의 시 절에도 화사했다. 걷다가 통창 안으로 보이는 그림에 이끌려 들어갔 다. '갤러리인사아트' 권지안 개인전. 낯선 이름이었지만, 눈길을 잡아

끄는 매력적인 작품이 가득했다. 강렬한 색채의 회화와 그것만으로 충분치 않아 메시지를 뭉쳐놓은 듯한 입체 부조. 작가는 스스로의 불안을 그대로 내보이고 있다, 그리고 묻고 있다. 이런 나 어떤가요? 이게 나예요! 답도 함께.

그림이라기보다 메시지로 읽혔다, 어느 개인의 의지, 커다란 캔버스에 채우고 채웠을 이야기. 단색으로 표현됐으나 단색화라기보다는 자아의 표출에 가깝다. 그림마다 무언가 분출된 듯한 도드라진 입체감 때문이기도 하고. 함께 전시된 케이크 모양의 설치 작품들을 보고 아, 케이크 오브제구나, 알아챘다. 전시 제목도 '저스트 어 케이크Just a Cake'. 하고 싶은 이야기가 많은 작가였다, 다 듣지 못하는 막귀라 미안했고.

작품을 흠뻑 느끼고 막 나서려는데 작가 소개가 눈에 띄었다. 권지안이라는 글자 옆 괄호 속에 '솔비'라고 쓰여 있다. 솔비라면, 우리가 아는 그 솔비? 띵했다. 백지처럼 발랄하고 여과 없는 직설로 유명한 연예인, 그녀의 그림이라니. 그러고 보니 그림을 그린다는 이야기를 들은 것 같다. 그림 그리는 연예인이 많아지면서 그들에 대한 선입견이나 편견도 많아진 듯하다. 예술은 본디 이상과 자유를 표방하지만, 또 이곳만큼 규정과 틀이 많은 데도 없다. 예술을 주류, 비주류로 나누는 것도 해괴한데, 아무튼 이상하고 아름다운 도깨비 나라 같다.

크게 깨달았다, 딱 보면 척 아는 것은 몹시 위험한 사고라는 것. 선입견은 빨간색 안경과도 같다. 그걸 착용하고서는 초록 숲도

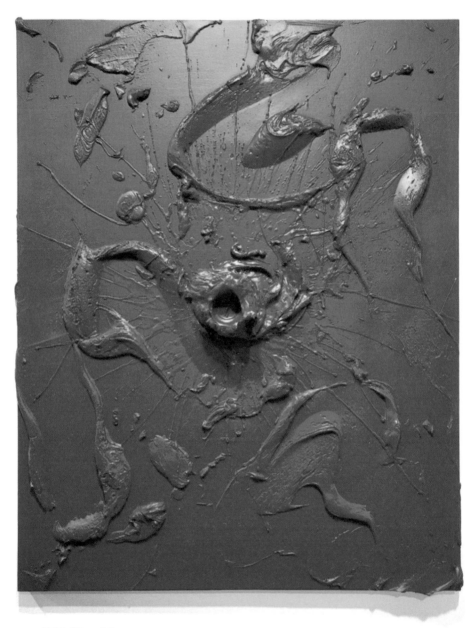

권지안, 「Piece of Hope」

느리게 걷는 미술관

파란 하늘도 본연의 색으로 볼 수 없다. 권지안이 아닌 솔비라는 이름을 먼저 보았다면, 어떤 선입견으로 그림을 제대로 향유하지 못했을 것이다. 눈이 흐려졌을지 모르고, 마음이 삐딱했을지 모른다. 다행히도 권지안 작가가 빼곡히 그려놓은 이야기를 들었고, 그 마음을 느꼈고, 괜찮아요, 공감한 후에 알게 된 것이 있다.

알고 보니 작가는 퍽 오래 스스로 소재가 되어 예술적 실험을 멈추지 않았다. 권지안 작가가 앞으로도 계속 자기 이야기를 하기 바란다. 아직 하지 못한 이야기가 잔뜩인 것 같았다. 그때쯤이면 우리도 빨간 안경을 벗고 들을 준비를 하고 있을 거다, 꼭 그러길 바란다.

인연은 타이밍이다

구채연의 〈꽃 피는 봄이 오면〉전

인연은 타이밍이다. 사람의 연도 그렇고, 그림과의 연도 그렇다. 인공지능이 나의 마음을 꿰뚫어 찰떡같은 인연을 연결해준다 해도, 나는 연에서만큼은 비과학적 운명론을 따르고 싶다. 모든 것에는 알맞은 때가 있다, 너무 빠르지도 늦지도 않은 시간. 첫눈에 반해 3초 만에 사랑에 빠진다면 그야말로 운명이겠으나, 그런 일은 일생에 한 번이면 족하다. 서로 알게 되고 시간이 흐른다, 스치고 지나친다, 바라보고 지켜본다.

그 시간 동안 간간이 마음이 쌓인다. 아직 잘 아는 것은 아니지만, 눈길이 마주치거나 스칠 때마다 온기가 더해진다, 그런 체로 시간이 간다. 어느 날 불현듯 이 모든 것을 준비하고 기다렸던 것처럼 우리는 만난다, 더도 덜도 말고 기막히게 딱 알맞은 시간에.

느리게 걷는 미술관

구채연 작가를 만났다, 그녀의 고양이들을 만났다, 그녀의 봄을 만났고 행복을 만났다. '갤러리쿱'에서 구채연 작가의 개인전 〈꽃 피는 봄이 오면〉 전시가 시작됐다. 긴 시간 지켜봤으나, 정면으로 맞닥뜨린 적은 없었다. 진짜 인연은 그 맞닥뜨림에서 시작된다고 믿는다. 타이밍이 맞으면, 그때부터 운명이 맹렬히 작동한다. '갤러리쿱'에서 열리는 구채연 작가 온라인 오프닝에 게스트로 초대받았다. 방송 울렁증도 넣어두고 흔쾌히, 기쁘게 달려갔다.

봄날에 이보다 잘 어울리는 전시가 또 있을까. '갤러리쿱'은 완연한 봄이었다. 코로나도 없고, 미세먼지도 없다. 욕심도 없고, 절망도 없다. 따뜻한 봄볕 아래 초록빛 풀밭을 걷는 기분이다. 때마침 나른하고 토실한 노랑 고양이를 마주쳤다. 경계 없이 부드럽게 눈을 맞추더니 앞장선다. 자, 나를 따라와, 우리 함께 산책하자. 꽃 그늘 아래 잠시 쉬어봐. 별 밤 속에도 머물러 봐. 눈 감으면 문득 어떤 기분이 들어? 오늘은 선물이고 행복이야. 토닥토닥, 당신이 좋아. 나는 봄 너도 꽃이야. 이 가슴 따뜻한 위로의 말들은 모두 작품의 제목이다. 그림 앞에 서서 오래 들여다보게 된다, 뭉클하게도.

구채연 작가의 그림은 밝고 깊다. 쉽지 않은 일이다. 슬픔을 아는 웃음이 더 아름다운 것처럼, 깊음을 간직한 밝음은 마음 저 깊은 데서 길어 올렸을 것이다. 작가 노트를 보니 그림과 이야기가 빼곡하다. 구채연 작가에게 그림은 일기이고, 당신에게 건네는 편지 같다. 힘든 날은 껴안아줄 것이고, 기쁜 날은 춤춰줄 것이다. 그러다가 묻고 싶은 거지. 당신도 그렇지 않나요? 우리는 모두 그렇지 않나요?

구채연, 「나비의 위로」

느리게 걷는 미술관

가만히 곁을 내주는 거지.

　　고양이가 곁을 주면 무너진다고 했다. 독립적이고 차가울 것 같은 고양이가 당신이 좋아요, 갸르릉 부벼 오면, 나는 바로 그 애의 충실한 집사가 될지도 모른다. 우리는 오래 알아온 친구처럼 스스럼없이 만났다. 온라인 오프닝도 수다 떨다 보니 끝나 있었다. 크게 웃고 기침하고 내가 좀 망치긴 했지만, 그래도 하고 싶은 이야기는 다 했다. 구채연 작가의 그림은 직접 봐야 한다. 튀어나올 것 같은 노랑 고양이를 쓰담쓰담 만져볼 수도 있다. 그녀의 고양이들과 한참 노닐다 보면, 나 몰래 따라 들어온 봄날의 권태가 어딘가로 사라져버릴 거다.

　　이렇게 사람 사이에 시간과 마음이 쌓여가는 것이 좋다. 지금은 멀리 있어도 우리에게 알맞은 시간이 오고 있음을 안다.

　　당신, 어디쯤 오고 있나요.

늪에 빠진 코끼리 구하기

김미성의 〈Waiting Silently〉전

툭하면 흉을 봤다, 내 결혼은 로또라며, 한번도 맞은 적이 없다며. 친구는 맞장구치다 한술 더 떴다. 더 심한 에피소드가 등장했다. 세상에 이런 일이! 기함했다. 친구에 비하니 내 로또는 5천 원은 되는 것 같았다. 불행을 자랑하듯 털어놓다 보니, 그새 우리 얼굴색은 밝아졌다. 은밀한 한통속이다. 젊은 애인을 데려온대도 묻지도 따지지도 말자며 손가락을 걸었다.

친구와 전시를 보러 갔다. 성북동 '바움아트스페이스'에서 열리는 김미성 작가의 개인전 〈Waiting Silently웨이팅 사일렌틀리〉. 높고 한적한 공간이다. 우리는 5년 전에도 이 작가를 만난 적이 있다. 그때도 개인전이 있어서 여러 작품을 만났는데, 색과 구도가 굉장히 독특했다. 언뜻 지나치게 화려한데, 구성은 어둡고 왜곡됐다. 그림 앞에서

수수께끼에 빠졌다. 초현실주의 기법이라 해도, 꽤 난해한 수학 주관식 5번 문항 같았달까. 얌전해 보이는 작가가 엄청난 비밀을 숨기고 있다고만 짐작했다.

5년 만에 마주 앉았다. 김미성 작가의 그림이 훨씬 편해지고 간단해졌다. 가슴이 들끓던 시절을 지나 덜어낸 것 같았다. 화가 넘치던 시간을 지나 수용한 것 같았다. 초기작의 넘치던 색과 과한 소재가 적재적소에 배치되어 자신만만했다. 그녀의 성장이 한눈에 보였고, 반가웠다. 자기 스타일을 놓치지 않고 일궈낸 변화이기에 더욱 응원하는 마음이 되었다.

베란다에서 그렸어요. 그리지 않으면 죽을 것 같아서요.

김미성 작가는 가만가만하다. 이런 성정으로 미루어 환경이 얼마나 열악했을지가 보였다. 가정에는 헌신적인 부인이 필요하다, 가족을 위해 몸 바치는 엄마가 필요하다. 미술대를 나온 젊고 아름다운 여자는 결혼과 함께 모든 환경이 전복되어버린 거다. 꿈은 가라앉고 자아는 침몰하고, 많은 여자가 그러하듯 인생은 그런 거란다, 숨만 쉬고 살았을 거다.

그러다가 몸도 마음도 지칠 대로 지쳐서 살려고 잡은 붓이라고 했다, 베란다 한 귀퉁이에 이젤을 놓고. 그러니 초기작에 이야기가 넘쳤던 거다, 감정이 폭발했던 거다, 보는 사람이 감당하기 벅찰 정도로. 강렬한 원색, 부러져 나뒹구는 관절 인형, 섬뜩한 표정, 왜곡

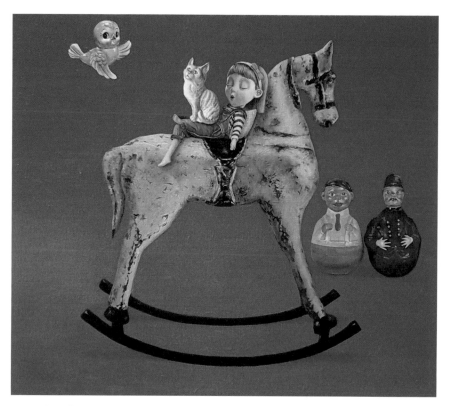

김미성, 「Paradream shift」

된 바다 문양 등 독특함으로 각인됐던 거다. 그런데 오늘 보니 생의
고비를 막 넘어온 것 같다. 그림에 다 털어놓고 한결 밝아진 모습이
다. 한고비 넘겼다는 자신감이 그림과 사람에게서 느껴진다. 그림 속
인형의 장난스러운 표정에 안도했다.

　　예술도 삶도 자신감이다. 지금은 이렇지만 나아지겠다는 결
심, 나아지리라는 확신, 그 맹목적인 믿음이 내 인생을 바꾼다. 쉬운

것 같지만, 제일 어렵다. 아름다운 아가씨는 빨리 늙고, 바닥 난 자존감은 늪에 빠진 코끼리 같다. 생은 자주 답이 없다. 그럴 때 예술이 답이 된 거다. 붓 꼭 쥐고 스스로를 끝까지 사랑한 거다, 구출해낸 거다.

작가는 많이 밝아졌지만, 여전히 부끄러움도 많다. 영국의 '사치 온라인 갤러리'에서 여러 작품이 팔려나간 것도 별것 아니라며 수줍어한다. 세계에서도 통한다는 가능성을 보여준 게 별 게 아니라니, 이토록 아름답고 착한 예술가라니. 친구와 목소리를 높이며 주장했다. 우리, 하고 싶은 것 다 하고 살아야 돼. 자랑할 것, 흥볼 것 있으면 막 하고! 쌓아두지 말고 털어놓고 살아야 돼. 먹고 싶은 것도 다 먹어야 되고! 그런 의미에서 돈까스 어때?

눈을 빛내며 꿈을 얘기하며, 돈까스를 후루룩 먹는 중년의 여자 셋을 보았다면, 바로 우리다.

5월로 걸어요

김춘재의 「밤」 시리즈

우울하기 힘든 계절이다. 지난 사랑을 떠올리며 애수에 몸부림치고 싶지만, 5월의 햇살에 몸이 꼬인다. 춤추는 초록 나무에 탄성이 터진다. 걷기만 해도, 사랑이고 뭐고 5월보다 좋은 건 세상에 없다고 단정하게 된다. 도처에 생기가 발랄하자, 우리 마음도 활발해진다. 5월에는 나이가 없어진다. 호들갑 떨며 크게 감탄해도, 모든 건 봄바람 5월 탓이니까.

김춘재 작가, 그는 5월같이 웃었다. 작가 모임에서 처음 봤는데, 우리는 그날로 친구가 됐다. 제일 신나게 놀았을 거다. '간단히 저녁이나 먹자'에서 '출발해, 인생 뭐 있어? 달려!' 박수 치고 노래하고 예술을 이야기하고. 이제 마흔이 된 그는 영락없는 소년 같았다. 해맑고 예의 발랐다.

분위기가 무르익을 무렵, 그의 작품이 궁금해 슬쩍 물어보니 SNS를 보여준다. 아니, 이럴 수가! 어둡다, 밤이다, 그늘이 깊다. 나는 어두운 그림을 좋아했다. 깊고 울울한 숲 그늘이라거나 아득하게 가라앉는 그림을 편애했다. 마냥 밝게 웃는 그의 얼굴을 다시 봤다. 얼굴로 알아챌 수 있는 건 그날의 기분과 지금의 상태뿐이다. 나 자신도 명랑을 생의 태도로 쓸 뿐이면서 사람 보는 눈은 무뎠다. 영혼을 끌어모아 마저 신나게 보낸 밤이었지만, 그의 어두운 그림은 마음에 남았다.

밤을 그리는 작가는 흔치 않다. 그림에서 어둠과 그늘은 감춰야 할 진실 같다. 마음속 심연을 길어 올리면, 사람들은 외면한다. 가슴속 어두운 그늘을 펼쳐놓으면, 사람들은 불편해한다. 시커먼 색과 아득한 상은 그래서 사람들로부터 멀어져갔다. 그런데도 김춘재 작가의 「밤」 시리즈는 꽤 많다. 밤의 놀이동산, 밤의 길, 밤의 불, 밤의 사람.

커다란 캔버스가 온통 시커머니 사람들이 좋아하지 않더라고요.

그가 다시 웃었다. 그런데 나는 왜 어둠을 마주 보는 게 좋지, 마음 깊은 데를 어루만지는 게 좋지. 김춘재 작가의 작업실, 밤의 그림 앞에서 나는 편했다, 따뜻했다, 비로소 평화로워졌다. 해맑아 보였던 작가는 조울 증상을 오래 겪었다고 한다. 밤의 그림들은 그 시절을 살아낸 증거라고 했다, 오직 김춘재로 살아내기 위한 그림. 깊

김춘재, 「버스를 기다리는 사람」

은 어둠 속에서 끝없이 자신을 찾아냈을 것이다, 스스로를 끌어냈을 것이다, 악착같이 그리고 또 그렸을 것이다.

　　예술은 건드리는 것이다. 마음 얕은 데든 깊은 데든, 자극하는 것이다. 어두운 그림은 마음속을 파고든다. 따뜻한 감성이 스미고 번져 나를 물들인다. 물든 마음은 힘이 세다. 얼마나 세느냐 하면 밤새고 놀 수 있는 에너지도 되고, 사유하고 쓸 수 있는 동력도 된다.

사람들은 행복해지려고 산다는데, 저는 그냥그냥 살아요. 그게
고마워요.

어둠을 뚫고 나온 웃음이다. 우울을 헤치고 나온 명랑함이다.
그의 웃음이 마음에 남았던 이유다. 나는 오래전부터 어두운 그림이
사랑받는 시대가 오기를 바랐다. 머지않은 것 같다. 어둠 속의 안온
함이 느껴진다면, 깊음이 주는 기쁨을 알아챘다면, 푹 빠질 거다.
마음을 어루만지는 검은색의 격려를 받으며, 5월의 한가운데
로 걷는다. 김춘재 작가에게 함께 걷자고 해야겠다.

예술가는 영원을 산다

김성욱의 작업실

위로를 잘 하는 사람이 되고 싶다. 슬픈 일을 겪은 이에게 봄 햇살처럼 따뜻하고 싶다. 봄 나무처럼 든든하고 싶다. 하지만 쉽지 않다. 힘내라는 말은 공허하고, 잘 될 거야라는 말은 추상적이다. 마음은 눈에 보이지 않아 언제나 구체적인 게 필요하다, 삶 속의 현현함이 필요하다. 힘내라는 말 대신 흘러내린 머리를 쓰다듬는 게 좋겠다, 처진 어깨를 토닥이는 게 좋겠다, 마음을 잔뜩 실은 포옹이라면 제일 좋겠다. 그리 할 수 없다면 가만히 곁을 지켜도 좋겠다.

김성욱 조각가의 작업실에 다녀왔다. 작업실에 이제 그는 없다. 사람 좋기로 유명한 조각가는 두 해 전 창창하던 생을 마감했다, 병명도 제대로 알지 못한 채. 운동도 좋아했고, 몹시 건강했기에, 그를 알던 모두가 놀랐다.

시간이 흘렀어도 작업실은 생전 그대로다. 김성욱 조각가의 부인이 그곳을 고스란히 지켜주고 있다.

어느 것 하나 손대지 못하겠더라고요. 이곳은 그가 떠날 때와 똑같아요.

작업실의 수많은 조각품, 스케치 노트, 매일 물 끓이던 포트, 구석의 작업복과 신발까지 그대로다. 얼마나 깔끔한 성격이었는지 그의 일상이 보인다. 매일 아침 작업실로 출근해 종일 돌을 만졌다고 한다. 직업으로써의 예술을 생활처럼 이어간 작가였다.

예술은 감각도 중요하지만, 성실은 최고의 덕목이다. 매일 같은 일을 반복하는 작업이다 보니 천형인가 싶지만, 자발적 수행자다. 좋아서 예술을 하고, 힘들어도 예술을 한다. 그러니 예술작품에는 작가의 온 생과 마음이 담긴다. 김성욱 조각의 특징은 한마디로 돌의 온기다. 재료 중에도 특히 다루기 어렵다는 돌을 우직하게 매만져 작업했다. 얼마나 다듬고 어루만졌는지 거친 표면이 하나도 없다. 돌의 물성이 예술가의 심성으로 다시 태어난 것이다. 부드럽고 따뜻하게, 강하고 아름답게.

「경선이와 나」라는 작품 앞에 멈춰 섰다. 눈물이 나올 것 같았다. 어린 딸을 왼팔에 가뿐히 앉혀 힘자랑하는 아빠의 모습이다. 아빠의 모습도 흡사 운동깨나 한 것처럼 과장되고 우람하다. 세상 모든 아빠의 마음이겠지, 17 대 1로 싸워도 끄떡없을 것 같은 강한

김성욱, 「경선이와 나」

힘과 언제까지고 가족을 어깨에 앉혀놓고 싶은 소망은. 김성욱의 조
각품에는 삶과 가족에 대한 애정이 가득하다. 작품을 보다 보면 모
난 마음이 둥글고 따뜻해진다. 그런 순정의 조각가가 어찌 눈을 감
았을까, 싶어 마음이 내내 서걱거렸다.

느리게 걷는 미술관

가족은 아직 이별하지 못했다. 영영 못 할 것이다. 그저 먼 데서 살고 있는 남편이고 아빠인 것이다. 예술가가 갑자기 세상을 떠나면, 정말 난감하다. 남겨진 슬픔도 그렇거니와 수많은 작품을 어찌하면 좋단 말인가. 작가의 생애가 담겼으니 허투루 대할 수 없고, 전시를 추진할 동력도 부족하다. 그래서 2020년에 열렸던 추모전 〈흔적, 그리고 못 다한〉은 깊은 의미로 남았다. 그를 사랑하는 모두가 함께했고 잊지 않겠노라, 약속했다. 가족의 꿈은 하나다. 우리가 잊지 않듯이 사람들도 그를 잊지 않는 것, 조각품에 담긴 그의 삶과 사랑을 기억해주는 것. 추운 누군가에게 그가 남긴 돌의 온기를 전한다면 더할 나위 없겠지. 위로에 어설픈 나는 돌조각들을 오래 바라봤다. 먼 데 있는 그가 싱긋 웃는 것도 같다.

예술가는 영원을 산다. 우리가 잊지 않는 한 그러하다.

소리를 본다

최소리의 〈소리를 본다 - 두드림으로 그린 소리: 겁〉전

우리는 예술 앞에서 찰나의 심리적 공간에 놓인다. 눈앞에 작품이 있다. 예술은 좋은 것, 아름다운 것이라는 인식이 있다. 직관적인 바라봄 이전에 인식의 저주에 걸린 우리는 사유의 여지 없이 "좋아요!"를 남발하기도 한다. 제대로 된 반응을 내놓지 못하는 것이다. 예술가만 매너리즘에 빠지는 것이 아니다. 향유자도 지칠 수 있다. 그래서 한 번에 많이 보지를 못한다. 선택하고 집중한다. 예술 앞에서 에너지의 등가교환이 이루어지는 까닭이다.

그 원칙이 무너지는 때가 있다, 오늘처럼. 인사동 복합문화공간 '코트KOTE'에서 최소리 작가의 전시가 시작됐다, 〈소리를 본다 - 두드림으로 그린 소리: 劫겁〉전. 타악 솔리스트 최소리 작가의 개인전이고 규모도 크다. 솔직히 거창한 제목에 겁을 먹었다. 나는 과대 포장

을 싫어한다, 예술이 거대 담론처럼 부풀려져 관람객을 멀어지게 하는 원인이 되는 것도 안타까웠고. 최소리 작가의 아이 같은 순수함과 명쾌한 통찰력이 묻힐까, 지레 걱정했다.

전시는 거대한 에너지 웜홀이다. 작품 앞에서 순식간에 지리산 저 깊은 데로 이동한다. 또 어떤 작품 앞에서는 우주 저 아득한 시공간으로 순간 이동한다. 그것을 '겁劫' 아닌 다른 말로 표현할 길도 없겠다 싶다. 나의 에너지를 아껴가며 작품 앞에 서던 때와는 다르게, 모든 작품이 서로 다른 기를 내뿜어 점점 더 마음이 생동한다. 나는 그와 만난다, 자연과 자연으로 대면한다. 불현듯 에너지는 교환이 아니라, 순환한다는 걸 깨닫는다. 이 전시에는 아주 작은 단위의 시간부터 무한대의 시간까지 존재하는데, 우리는 그 안에서 기꺼이 순간을 누리며 영원을 깨닫는다.

그의 작품들은 파격적이다. 기존의 소재와 방식은 찾아볼 수 없다. 동판, 알루미늄판 등의 금속판을 드럼 스틱 혹은 그라인더로 두드리고, 회전한다. 작품마다 생의 소리를 새겨 넣었다. 그뿐 아니다. 자연과 교감한 자연 부식 작품 시리즈는 신비를 넘어 경이롭다. '최소리'라는 장르가 탄생한 것이다. 예술이 점점 세지고 있다. 새로운 시도가 계속될수록 사람들의 안목은 높아지고 있다. 국공립 박물관이나 미술관도 예전의 전형을 파격한 지 오래다. 사람들의 마음 한가운데로 걸어 들어가지 못하면, 그곳에 있을 이유가 없다는 것을 드디어 자각한 것이다. 예술은 마음을 건드리는 것이다, 파고드는 것이다, 그러다 우레처럼 뒤흔드는 것이다. 물론 무감할 수도 있지.

최소리, 「소리를 본다」 연작

　　그럴 때 필요한 건 강렬한 자극이다. 간극에서 망설일 틈도 없이 밀어닥치는 자연과 예술의 서사. 지리산 청학동의 신새벽이 나를 깨운다, 아침의 계곡은 명랑한 북소리다, 한낮의 나무들은 햇살을 털어낸다, 저녁의 노을은 사랑보다 황홀하다, 한밤의 하늘은 천기를 누설하고 드러누웠다. 그런 날이 이어져 계절을 만들고 세상을 만들고 우리의 삶을 만들었다. 최소리 작가는 이 전방위적 자극을 지난 3년 내내 만들었다. 그래서 겁도 없이 '겁'을 내놓은 것이다. 이 순간의 넘치는 기쁨, 바로 여기 우리가 살아 있음을 이야기하려고 말이다. 온

　　　　　　　　　　　　　　　　　　느리게 걷는 미술관

몸과 마음을 타악 하며 깨어나자! 더 세게 심장을 뛰게 하려고. 예술의 샤먼처럼 긴 머리를 흔들며 탈혼의 경지를 보여주는 것이다.

사는 게 시들해질 때도 있다. 도무지 흥미롭지 않을 때도 있지. 그럴 때는 최소리 작가를 만나면 된다. 감각은 깨어나고 감정은 고양된다. 돌아가는 길에 괜히 담벼락을 두드리게 될지도 모른다. 땅에 질문하고 하늘에 고맙다고 말할지도 모른다. 기가 뻗쳐 벌어지는 일은 책임 못 진다.

무엇에 쓰는 물건인가?

〈김윤관 목가구〉전

모든 물건은 쓰임새가 있다. 목적이 분명한 가구라면 더욱 그렇다. 거실 한가운데 식탁도, 서재 한편 책꽂이도 물성으로만 여겼다, 그를 만나기 전까진. 그는 김목이라 불리는 사내였다. '남자'라는 단어보다 '사내'라는 말이 기막히게 들어맞는, 독특한 분위기의 사람. 이쯤 되면 눈치챘겠지만, 그는 좀 멋있다. 꾸미지 않은 듯 꾸민 스타일이 아니라, 멋지게 타고난 사람 같달까. 새치를 끌어올려 무심하게 턱 묶고, 선 굵은 얼굴이 자칫 세 보이기도 하는데, 웃는 얼굴은 짓궂은 애 같다. 눈을 번뜩이는데 순수와 날카로움이 버리어져 있다.

그런 그가 이름을 내건 목가구 개인전을 열었다, 〈김윤관 목가구〉전. 그의 글을 읽다 무릎을 친 적이 많았다. 우리나라에서 가

느리게 걷는 미술관

구가 갖는 의미, 공예와 예술의 차이, 목공을 한다는 것에 대한 시각이 대단히 날카로워서 서늘한 느낌마저 들었다. 그런데 문맥과 행간이 읽혔다. 그 안의 온기가, 오래된 나무의 결 같은 따뜻함이 쉼표에 스미고 마침표에 배어났다. 사내는 무뚝뚝해 보여도 가슴은 뜨거울 것이었다.

나는 공간 미감이 부족하다. 예술 향유자임을 자처하면서도 실사구시를 숭앙해 물성이 있는 것들은 대접을 소홀히 했다. 밥 먹는데 식탁 다리만 흔들리지 않으면 되지, 좋아하는 책이 책꽂이에 잘 꽂혀 있기만 하면 되지. 그래서 전시는 충격이었다. 신사동 '이길이구 갤러리' 지하 공간에 덩그러니 놓인 가구들. 그들은 기꺼이 물성을 거부했다. 그러자 가구라는 명명을 넘어 작품이 됐다. 지극히 아름다운 예술이 됐다. 작품 배치가 기막히게 아름다웠는데, 이를 일컬어 '절묘'라 부를 것이다.

단박에 눈길을 사로잡은 삼방 탁자. 그가 말했다.

이 작품 때문에 전시하는 거예요.

요리조리 살피고 아무리 뜯어 봐도 용도가 없을 것 같다.

어디에 쓰는 가구인가요?

쓰임을 만들어가는 가구죠.

김윤관, 「삼방 탁자」

느리게 걷는 미술관

삼방 탁자는 그가 수도원 기행을 갔을 때 영감을 받아 긴 시간 스케치와 준비를 통해 세상에 처음 선보이는 거였다. 구상 후 무려 4년 만에 완성한 목공 작품이다. 그런 오늘의 주인공에게 감히 무엇에 쓰는 물건인고? 물었다는 건데, 김목은 그저 싱긋 웃었다. 일반적으로 보자면 쓸모없는, 기능 없는 가구를 만든 것이다. 그의 미소가 염화시중의 그것이었나, 마음 한 곳에 깊고 맑게 와닿았다.

가구는 예술입니다! 공허한 외침이 아니라 보여준 거다. 좋은 나무의 결이 어떤 건지, 목수가 얼마나 힘든지, 외연의 것들이 아니라 작품으로만 이야기하겠다는 뚝심이어라. 우리는 왜 거대한 설치 작품이나 조각품 등에는 예술이라는 칭호를 붙이면서, 유독 목공품에는 불친절한 걸까. 김윤관 목수, 싱긋 웃던 그의 미간에 굵은 주름이 확고해졌다.

그게 제가 전시를 계속하는 이유예요. 너무 힘들고 괴로워도 계속해야죠!

누군가 해야 할 일을 사내 혼자 계속하는구나, 싶었다. 알아주는 사람이 없을지도 모르는 일을 사내 혼자 버텨내는구나 싶었다. 사내의 등보다 아름다운 삼방 탁자를 오래 들여다보았다. 거기에 새겨진 시간의 무늬를 가만히 음미했다. 영성이 스미듯 마음이 투명해졌다. 이제 알겠다, 가구는 예술이다.

사랑이 하는 일

황옥희·서규식 부부 예술가

바다 보고 싶어, 한마디에 나선 길이었다. 때로 한마디는 마법이야, 사랑할 때는 더더욱. 새로 난 고속도로 말고 구도로 한계령을 넘어가는 길. 길은 사랑 같다, 옛길이 편하고 다정해. 아기자기하다가 크게 휘돌아 나가다가, 지루할 틈 없이 길은 구비구비 이어졌다. 멀리 바다가 언뜻언뜻 나타났다. 언젠가 길이 끝나듯, 사랑도 끝내 바다에 닿는다고 생각했지. 그리고 바다는 길을 삼킨다고, 모두 사라지게도 한다고.

사랑을 믿지 않아 자주 말했다. 바다만 남고 길은 사라졌으니까. 사랑은 순간이고 그걸로 충분해 기대하지 않았다. 산타를 믿지 않는 사람에게 크리스마스는 쓸쓸한 날이듯, 사랑을 의심하는 사람에게 삶은 뒤축을 질질 끄는 가을 저녁 같았다. 노을은 타는 듯 아

느리게 걷는 미술관

름다운데, 나는 지쳐 걸음이 느려지는데, 누가 곁에서 손잡아주길 간절히 바라는데, 또 갈 길은 왜 이리 멀어. 자꾸 뒤돌아보는데 모두 자기 삶을 끄느라 골똘한 거야, 곧 해가 질 텐데.

멈춰야 해, 그럴 때. 가만히 그 사람을 기다려줘야 해. 생의 거대한 산 앞에 기죽지 않도록, 바다의 파도 앞에 휩쓸리지 않도록, 누군가 단단하게 잡아줘야 해.

황옥희 작가와 서규식 작가는 부부 예술가다. 내가 아는 부부 예술가 중에 가장 사랑이 넘친다. 처음에 부부의 작업실에 방문했을 때, 작품을 보고 정말 놀랐다. 아파트를 작업실로 썼는데, 거실 한가운데 커다란 산이 솟아 꿈틀거리고 있었다. 선이 거침없었다. 호방했다. 산은 더 올라가야 한다고 몸부림을 쳤다.

그 그림이 황옥희 작가의 작품이라는 소리에 깜짝 놀랐다. 그림은 남성성이 가득한데! 여성스럽고 아름다운 눈빛의 황옥희 작가는 입을 가리고 웃었다.

그런 얘기 늘 들어요. 부부가 그림이 바뀐 것 같다고요.

반전이었다. 서규식 작가의 작품은 다정한 정물화다. 한 떨기 꽃처럼 소중한 무엇을 그렸다. 이 부부가 사는 법이 궁금했다. 거실의 가장 크고 널찍한 곳을 황옥희 작가가 쓰고 있다. 딱 보기에도 사랑받는 아내이자, 존중받는 여인이었다. 난 부러 짓궂게 물었다.

황옥희, 「in my time」

느리게 걷는 미술관

안 싸우세요?

싸움이 잘 안 돼요. 저이가 피하거든요.

사랑받는 여자의 그림은 하고 싶은 대로 다 한다. 원하는 대로 산맥이 춤춘다. 거기에 정령의 시간이 깃들고, 그래서 작품에 호연지기가 스며 있다. 사랑은 그를 위한 배려다. 배려받는 사람은 성장한다. 누군가의 헌신 위에서 도약한다. 황옥희 작가는 그것을 잘 알고 있었다. 그리고 사랑이 안일함이 될까 두려워하며 끝없이 성장을 추구하고 있었다. 평안함과 절박함 사이, 그녀의 붓끝이 거침없이 나아가고 있었다. 부부 작가의 노골적인 다정함에도 심술은 나지 않았다. 불현듯 나도 사랑을 믿고 싶고, 꿈꾸고 싶어졌다.

황옥희 작가의 산 앞에서 가슴을 쫙 폈다. 산을 품었으니 이제 바다에도 다녀와야겠다. 두고 온 그것을 찾아와야겠어!

3

그곳에
가다

애호의 길

오이타

내가 좋아하는 것은 나를 알려준다. 그러나 의외로 많은 사람이 자신의 애호를 잘 모른다. 마음의 여유가 없거나, 생각해본 적이 없거나. 남들 좋다는 것 우르르 쫓아다니며 대강은 누리고 사니 인생 그만하면 괜찮은 것도 같고, 유난한 애호 따위 없는 게 살기 편한 것도 같고, 그냥 좋은 게 좋은 것 아니냐며.

물론 나도 그중 한 명이다. 두루뭉술 애호가랄까, 이건 이래서 좋고, 저건 저래서 좋고. 물론 가장 큰 나의 애호는 아주 오래전부터 일상이었던 그림 속에서 놀고먹기다, 느끼고 누리기다, 기록하고 나누기다. 부모가 제공한(물론 자식 교육을 위해 의도한 것은 아니었으나) 예술 환경은 어린 자식들에게 최고의 선물이 됐다, 결과적으로 위대한 유산이 됐고.

얼마 전 계동의 자그마한 한옥에 들렀다. 수줍은 친구가 오후의 시간을 청해 따라나선 길이었다. 천천히 걷는 식물 스튜디오, '오이타'. 분재는 자연의 축소이자 미감의 응집이다. 자연에 인위를 더해 예술이 되는 경지를 가장 잘 보여주는 분야이고. 한옥은 아담하고 깔끔했다. 공간이 협소해 분재 전시를 양껏 하지 못했다며 미안해하는 주인장. 미소가 단아하고 단정하다. 나는 작품 수가 적은 전시를 좋아한다. 호크니의 작품 100점을 봐도 결국 마음에 남는 건 한두 작품이니까. 알뜰한 공간에서 아름다운 작품을 야무지게 느끼면 된다.

멋스러운 도자와 어우러진 나무 분재는 그대로 수묵화다. 가녀린 가지들의 뻗음새와 짙붉은 열매는 고스란히 예술이다. 월전 장우성의 달 그림 앞에 놓으면 기가 막힌 봄밤이 될 테다. 마당의 주인공은 남천 나무다. 하나의 줄기로도 자신 있게 꼿꼿하게 위로 위로, 그 옆으로도 아름답고 신비로운 실남천들. 하나같이 정성스럽게 가꾸어진 모습이다.

아버지가 남천 나무를 너무 좋아하셨어요. 식물 중에서도 유독 좋아하셨는데, 저도 남천이 좋더라고요. 무난하거든요. 키우기 쉽고 단풍도 예쁘게 들고요. 예민해서 손이 많이 가는 식물도 아름답지만, 점점 무난한 식물이 좋아요, 어디서도 잘 자라는. 아버지도 제가 그렇게 자라기를 바란 게 아닐까 싶고요.

느리게 걷는 미술관

그녀의 아버지 이야기를 듣는데 뭉클했다. 뵌 적은 없지만, 자상하고 섬세한 아버지의 모습이 그려졌다. 푸른 식물 앞에서 한껏 아름다웠을 마음, 그 마음이 딸에게 오롯이 전해지기를 바라셨을 터이다. 오랜만에 나도 아빠를 마음껏 떠올렸다. 그림 앞에 서서 다정하고 골똘하던 눈길, 그 속에 무엇이 있길래 그리 오래 바라보나 싶어 가만히 눈길 따라 응시를 배우던 딸.

　　분재의 아름다움을 더 오래, 더 깊이 지켜보고 싶어졌다. 돌아오는 길에 수줍은 친구의 이제 막 시작된 분재 애호 이야기를 들었다. 아름답고 가녀린 선, 어쩌면 꼭 그녀를 닮았네. 아니에요, 부끄럽게 웃는다.

　　내가 좋아하는 것은 나를 알려준다, 그냥 내가 되기도 한다. 신기한 일이다.

축제의 가장 큰 수혜자

강원키즈트리엔날레

굳이 먼 길을 떠날 때가 있다, 부러 찾아 나설 때가 있다. 가을이 깊어간다, 떨어지는 붉은 단풍을 잡지는 못해도 달리는 창이 다 하는 계절. 풍경은 그대로 예술이 된다. 가을에는 뭘 해도 다정한 심사가 된다, 사랑이든 운동회든 축제든. 그렇게 피로를 달래고 나태함을 물리치고 길을 나선다. 비대면이 익숙해지고 움직임이 줄어들면서 동력과 체력이 현저히 약해졌다. 나서려는 마음을 마스크가 막아서고, 만나러 가는 길은 귀찮음이 딴지 건다. 그래도 지금이 아니면 안 되니, 부득불 길을 나선다.

강원도 홍천은 푸른 축제 중이었다. 〈강원키즈트리엔날레 2020 국제 어린이 미술 공모전-그린커넥션〉. 어린이들과 어른들이 함께 만든 즐거운 예술 축제다. 먼저 '홍천미술관'에 갔다. 스태프들

느리게 걷는 미술관

의 친절한 웃음이 멀리 온 피곤을 잊게 했다. 발열 체크와 예약 확인은 필수다. 오래된 미술관이 어린이들의 작품으로 가득 찼다. '미술영재'라는 이름답게 작품들은 놀라움 자체다. 자유로운 발상과 독특한 색감이 한 작품 한 작품 이어진다. 어린 친구들의 작품에 반해버렸다. 어른이 지도하거나 가르치지 않은 날것 그대로의 예술이다. 아이들은 누가 말해주지 않아도 이미 자기만의 특색을 드러내고 있었다. 마음이 시키는 대로 그리기 때문일 거다, 좋아하는 만큼 그리기 때문일 거다. 우리 어른은 잘 하려고 하다가 망치기도 한다, 욕심부리다가 아예 떠나보내기도 한다.

두 번째 장소는 '아트 탄약'이다. 실제 탄약 정비 공장으로 쓰이던 곳을 예술로 혁신했다. 국내외 예술가들의 아름다운 작품이 실내외에 즐비했다. 그린커넥션 콘셉트에 따라 작품들도 자연에 대한 사랑과 이해를 가득 담고 있다. 전시를 둘러보는 내내 감탄했다. 작가들의 진심이 작품에 묻어나서 어느 것 하나 허투루 지나칠 것이 없다.

마지막으로 향한 곳은 와동 분교다, 폐교가 예술로 부활한 곳. 폐교의 남루함은 사라지고 예술의 즐거움이 도처에 있다. 교실 한 칸 한 칸이 예술 스튜디오로 거듭난다. 아이들이 직접 참여할 수 있는 프로그램도 많이 마련되어 있었다. 교실마다 제각각 특색이 있었고, 재미와 의미가 와르르 다가왔다. 저절로 걸음이 느려지고 웃음이 새어 나왔다.

더 오래 머물고 싶은 공간이고 예술제였다. 이 아름다운 축제

를 더욱 빛나게 만드는 건 아주 사소한 것이다. 복도를 정성스레 장식한 그린커넥션 초록 스티커라거나, 교실 한편에 마련해둔 어린이용 책상과 의자, 스케치북과 색연필 등. 동선에 걸리는 크고 낡은 컨테이너를 그린커넥션으로 꾸미거나, 낡은 건물 옥상도 방치하지 않고 초록 띠를 둘러 모양을 낸 모습. 작은 데도 소홀히 하지 않은 마음이 보였다. 더 작은 데일수록 마음을 기울인 것이 느껴졌다. 그렇게 사랑스러운 마음과 손길을 만나며 불현듯 고마워졌다. 게다가 먼저 다가와 친절하고 따뜻하게 말 걸어주던 스태프들의 배려와 다정함이 그대로 전해졌다. 모두가 하나된 마음, 여럿이 함께한 이 축제가 흐뭇했다.

　　일부러 초록색 옷을 입고 갔다. 그린커넥션을 위한 최소한의 준비였다. 축제는 미친 척하고 누리는 게 최고다. 몇 번의 크고 작은 행사를 치르며 깨달은 것은, 나 자신이 주체고 과정을 즐겨야 한다는 것이다. 축제의 가장 큰 수혜자는 나와 우리가 아니던가. 참여하는 우리 모두가 주인이다. 이번에는 온라인 콘텐츠도 재밌는 기획이 그득하다. 시간 맞춰 접속하면 즐거운 예술 이야기가 기다린다. 여섯 살 꼬마 화가나 열세 살 영재 친구는 벽에 근사하게 걸려 있는 자기 작품을 보면서 무슨 생각을 할까, 무슨 꿈을 키울까.

　　내 가슴이 다 뛴다. 그 아이들이 어떻게 성장할지 기대된다. 이 축제의 총 디렉터 한젬마 예술감독을 만났다. 초록색으로 염색한 머리카락, 그린커넥션 재킷과 쨍한 초록색 바지. 이 축제에 자기의 생과 에너지를 한껏 쏟아부은 게 느껴진다. 그녀가 살아온 그 어떤

날보다 바로 지금 종횡무진하며 행복해한다는 사실도.

　　　예술이 별건가. 이토록 건강한 초록 에너지이고, 서로를 이어주는 그린커넥션이지. 분주하게 다니며 질문도 많은 나를 친절히 대해준 홍천의 다정함을 잊지 못할 것 같다. 숨은 맛집도 알아두었으니 언제든 물어보시고.

살어리 살어리랏다

경남도립미술관

재미있는 걸 좋아한다. 그런데 나이 드니 딱히 재미있는 게 없다. 그래서 재밌는 사람을 보거나 재밌는 밤을 만나면 망설이지 않고 가담한다, 기회는 흔하게 오지 않거든. 얼마 전 머리스타일이 같은 예술가 두 분을 만났다, 민머리가 톡 떨어진 밤톨처럼 반드르르한. 웃음도 소년처럼 해맑아서 함께하는 내내 재미가 알밤처럼 떨어졌다. 아쉬웠던 그날 밤, 다시 만나기로 약속했다, '경남도립미술관'에서. 응? 응!

재미를 위해서는 먼 길도 마다하면 안 된다. 못 갈 핑계야 언제나 서른아홉 가지이고, 가겠다는 마음 하나가 모든 걸 꺾는다. 그날 밤 만났던 재밌는 사람들은 최정화 작가와 '경남도립미술관' 관장. 오랜 우정이 잘 익은 와인과 풍미 좋은 치즈처럼 어우러져 서로

에게 더함도 덜함도 없이 알맞았다. 게다가 예술가들의 일상 이야기는 그 자체가 재미와 고독의 티키타카. 지나가면 어쨌든 웃음이 된다. 말하지 않은 고생이야 어디 잘 넣어뒀으리.

드디어 창원에 왔다. 그날 밤의 약속, '경남도립미술관'에서 열리는 최정화 작가의 〈살어리 살어리랏다〉전을 보기 위해 일요일 아침 단잠을 포기하고 새벽 기차를 탔다. 인생의 재미 좀 보자고, 의미 한번 남기자고 퍽 애쓰고 산다.

미술관에 도착하자마자 눈이 휘둥그레졌다. 작지 않은 미술관 전 층을 전시관으로 활용했다. 잘 알려진 최정화 작가의 생활용품 오브제 작품과 더불어 창원 시민들과 함께 만든 사진이며 기증받은 그릇 설치 작품. 장롱 속 옛날 우리 엄마 사진이 작품이 되고, 케케묵고 오래되고 찌그러진 냄비가 예술이 됐다. 어떤 사람은 '냄비야 그동안 고생 많았으니 높은 데 올라가서 세상 구경해라'라고 눈물 없이는 읽을 수 없는 이별 편지도 남겼다.

최정화 작가는 장난꾸러기 같다. 호기심으로 예술을 한다. 눈을 반짝이며 시장통을 헤매고 빨간 소쿠리, 초록 소쿠리, 큰 달구지, 작은 달구지, 솟대며 목침, 개다리소반, 옛날 자개장까지, 세상의 잣대로 오래고 쓸데없는 것들은 전부 그러모았다. 그리고 예술로 재구성하고 재배치하여 탁월한 미감으로 쌓아 올렸다. 탑이란 본디 하늘에 닿고 싶은 신심, 마음과 시간이 켜켜이 쌓인 것이다. 작품의 표현방식은 각각 달라도 일관되게 느껴지는 것, 말간 마음이다, 지극한 사랑이고.

예술가들은 짝사랑을 많이 한다. 이렇게나 상큼하고 어여쁜 아이인데, 그렇게나 야무지고 깊은 아이인데, 사람들은 왜 몰라보는 걸까. 그런데 최정화 작가는 마냥 기다리지 않는다. 마음 좀 내 주이소, 불쑥 손 내민다. 당신이 곧 예술이고 기념비입니다, 가슴을 활짝 열어 보인다. 이렇게 솔직하게 민낯을 들이대는데 어떻게 마음이 움직이지 않겠느냐고. 그래서 팬들이 속출한다. 일바지 입은 아지매부터 함께 일한 큐레이터까지, 간증이 이어진다. 그는 예술가인가, 교주인가.

그의 지독한 사랑에 놀랐다. 큰 공간에 배열과 배치를 기본으로 하는 그의 작품은 수많은 재료가 필요하다. 그의 표현에 따르면 그의 예술은 '눈이 부시게 하찮은 것, 치밀하고도 엉성한 것'을 추구한다. 우리 모두가 이미 예술가라지만, 진정한 예술가의 빼어난 안광과 안목만이 그 절묘함을 만들어낼 수 있다. 전시회를 돌며 곳곳에 숨겨놓은 재미를 만난다. 아이들을 위해 만들어둔 오뚜기 소쿠리 탑이며, 사진 찍으라고 마련해둔 감각 있는 의자들. 그는 또 그렇게 고백한다, 너 없는 나도 없고 나 없는 너도 없다고.

"이 전시, 정말 미쳤어요!" 말이 저절로 나왔다. 1초의 망설임도 없이 "맞아요, 나 미쳤어요!"가 돌아왔다. 예술가가 미치면 우리는 재밌다. 한나절로는 시간이 부족했다. 재미를 다 보지 못했다. 그래서 다시 올 계획을 세웠다. 낯설었던 창원이 벌써부터 다정하다.

느리게 걷는 미술관

한글에 반하다

서예 박물관

서초동에 오래 살았다. '예술의전당'에도 자주 들렀다. 좋은 전시나 공연을 보며 예술을 만끽한다고 생각했다. 특히 외국의 명작을 직접 볼 수 있는 대형 전시는 놓칠세라 달려갔다. 고흐의 별 밤 속으로 젖어 들거나, 로스코의 레드 아래서 사로잡히는 경험, 흐뭇하고 즐거웠다. 자코메티의 조각품처럼 걸어보거나, 르코르뷔지에의 건축물을 보며 미감을 높여갔다. 그렇게 일상 속에 예술을 향유하며 살았다(고 믿었다).

'예술의전당'에 '서예 박물관'이 있다. 그리 자주 들락거리면서도 몰랐다니, 진짜 향유자가 맞나 부끄럽다. '서예 박물관'에서는 전시를 하고 있었다. 이곳의 수석 큐레이디는 30년 동안 이 일을 해온 이동국 선생이다. 이 분으로 얘기하자면 신명이 내재되어 어느 순간

홀연히 발화되는 끼의 주인공. 예술과 더불어 살다 스스로 예술이 되어버린 걸까. 흥과 끼가 남다르다. 이번 전시는 특별히 열과 성의를 다했노라 진심을 전했다.

〈ㄱ의 순간〉, 전시 제목부터 특이하다. 한글은 쉽고 아름답다. 그리고 은유적이다. 'ㄱ'이라는 자음 하나가 불러일으키는 수만 가지 호기심과 가능성이라니. 전시는 그런 자음과 모음, 예술과 기술의 결합이거나 해체이거나. 한글을 모티브로 한 전시라 조금 촌스럽지 않을까 우려했다. 그런데 전시장에 들어갈 때 놀라고, 나올 때는 더욱 설레게 됐다. 한글의 아름다움에 매료됐고, 그 예술성을 탐미하게 됐다.

언어는 존재의 집. 우리 언어, 한글을 좋아한다. 귀여운 의성어 쓰기를 즐기고, 심심할 때 국어사전 찾기가 취미다. 그래서였나, 전시가 더 강렬하게 다가온 것은. 원일 감독의 음향은 웅장하나 공간을 압도하지 않고 아우른다. 내 한 발 한 발에 두근두근, 의미를 심지. 김종원 작가의 「태극」 시리즈는 글자의 신비함과 아름다운 조형미를 고스란히 보여준다, 마음 가득 차오르는 절대 미감. 박정혁 작가의 작품 「같다=다르다」 앞에서 한참을 머물렀다, 한글이 얼마나 우수하고 아름다운지 직접적으로 보여주는 미디어 영상 작품이다. 한글로 표현되지 못하는 소리가 없고 표현하지 못할 감정도 없다, 아주 미묘하고 절묘하게, 몹시 애매하고 모호한 것도. 전시는 한글의 태동부터 현재에 이르기까지를 욕심껏 보여준다. 게다가 우리나라의 내로라하는 예술가들이 전부 모여 있고.

그리하여 알게 된 사실 하나, 글자는 완전한 그림이다. 우리가 의미에 함몰되기 시작하면서 아름다움을 잊었지. 'ㄱ, ㄴ, ㄷ, ㄹ, ㅁ…' 예술가들의 손끝에서 다시 태어난 한글을 본다, 아름답다, 그리고 감사하다. 익숙해서 잊고 있었다, 당연한 듯 지나쳐 갔고. 〈ㄱ의 순간〉이 잊었던 기억을 되살려준다. 이동국 선생이 말한다. 뻔한 것, 익숙한 것을 뒤집어 미지의 세계를 찾아내야 한다고. 호미처럼 그것을 캐내는 사람이 되고 싶다고, 고구마도 캐내고, 진리도 캐내고, 즐거움도 사랑도 다 캐내고 싶다고. 참으로 그답다. 한글을 총망라해 촘촘하게 펼쳐두고서, 오늘은 어디서 어깨춤을 추고 있을까.

그 섬에 우리가 있었다

김영갑갤러리 두모악

오래 걸어온 것 같다, 멀리 돌아온 것도 같다. 사람이든 여행이든 꼭 만나야지, 반드시 가야지, 하지 않으므로 천천히 친해지고 느리게 당도한다. 조금 더 욕심내도 좋으련만 타고나기를 게으르다. 제주를 그토록 다녔으면서, 미감 탁월한 여러 군데를 누리고 다녔으면서, '김영갑갤러리 두모악'는 처음이다. 진작부터 와보고 싶었던 곳이다. 이곳은 『그 섬에 내가 있었네』라는 김영갑 작가의 책으로 먼저 알았는데, 그로 인해 많은 사람이 제주를 다시 보게 됐고, 신비로운 풍광에 반해버렸다.

인연의 필연성을 믿는다. 가장 적절한 시기에 가장 좋은 연으로 우리가 만날 것을 믿는다. 그리하여 오늘이 바로 그 날이다, 김영갑 작가를 만나는 날. 뉘엿뉘엿 저물녘이었다. 겨울의 정원을 아름답

다고 할 수는 없지. 초록하게 웃던 나무의 마름은 애처로웠고, 우직한 돌은 냉기를 견디고 있었으니까. 불현듯 바람이 온화하다. 해가 지는 시간, 살아 있는 모든 생명에 붉은 온기가 깃드는 시간. 웅크리고 걷던 정원을 돌아보자 노을의 마법이 펼쳐진다.

　　루게릭 병으로 쇠약해진 김영갑 작가가 홀로 가꾸어 마지막까지 쓸쓸하지 않았을 정원. 나무가 초록으로 풍성해진다, 꽃들은 뽐내지 않고 저를 피워 올린다, 군데군데 돌들도 신이 났다. 눈을 비비고 다시 봐도 그들이 보인다, 역시 매직 아워. 삼달초등학교를 개조해서 만든 '김영갑갤러리'는 소박한데 감각 있고 세련됐으면서 정감 넘친다. 그의 상징인 오름 사진과 문장 들. 왜 이제야 만난 걸까, 나의 게으름을 탓하지 않는다. 시간이 된 것뿐이다, 우리가 만날 시간, 그의 세계에 초대받을 시간.

　　피사체의 아득한 흔들림, 장노출 사진이다. 나무가, 억새가, 유채가, 바람에 사정없이 흔들린다. 그는 얼마나 오래 그곳에 서 있었을까. 무던히도 꿈꾸고 있었구나, 눈에 보이지 않는 것을 보려고, 그 찰나의 머무름을 간직하려고. 생의 오름은 고비마다 바람도 거칠었을 텐데 놀랍도록 평화롭다. 「구름 언덕」 시리즈를 보면서 비로소 그의 이야기가 깊숙이 들려왔다. 생은 흔들리는 것이다, 하지만 아름다운 것이다. 똑같은 풍경을 찍었는데, 시시각각 형형색색 다르다. 그가 제주에 홀렸듯, 나도 그에게 홀린다. 생전에 그가 앉아서 작업하던 빈 의자와 카메라를 응시해본다. 좀 더 살았다면, 직접 가꾼 뒤뜰의 커다란 동백나무가 어여쁘다고 얘기할 수 있다면.

우리는 만나진다. 뚜벅뚜벅 다가오는 중일 거야. 만난다고 다 인연도 아니고 스쳐 가는 연이 대부분이지만, 진짜 인연은 나를 기다려준다. 조금 느리고 무심해도, 게으르고 어리숙해도 용눈이 오름 너른 가슴팍처럼 가만히 안아준다. 여기서 내내 기다렸노라, 온화하게 맞아주는 '김영갑갤러리 두모악'처럼.

그 섬에 내가 있었다, 우리가 있었다.

예술도 할부가 되나요?

에코락갤러리

예술계 동지를 만나면 짠하다. 뜨거운 의리면 좋으련만, 안쓰러움이 먼저 올라온다. 예술판이 얼마나 어려운지 잘 아는 까닭이다. 겉보기에 화려하고 근사해도 얼마나 고달픈 백조의 자맥질인지 아는 사람은 안다. 그래서 아무리 멋진 갤러리에 들어가도 주인의 표정이 먼저 들어왔다. 그이는 씩씩한데도 나 혼자 애틋해하며 눈빛에 동지애를 가득 담고는 했다. 더 크고 근사한 갤러리일수록 나의 애잔함은 커졌다. 큰 공간과 긴 적막을 어찌 견디는지 불쑥 손이라도 잡고 싶었다. 물론 예술 사랑으로 심지가 단단해 어려움을 토로하다가도 금세 아이처럼 눈을 빛내며 그림 이야기를 하지만.

갤러리의 진입 장벽은 높다. 사람이 없어 비어 있을 때도 그곳의 공기는 조금 무겁고 진지하다. 우리는 텅 빈 시공간을 힘들어

한다. 작은 행동 하나에도 조심스러워지고 말수도 급격히 줄어든다. 한마디로 예술 앞에 주눅 들게 된다. 우리가 예술을 대할 때 어색해하며 경직되는 것은, 나에게 집중하지 못하고 외부를 의식하기 때문이다. 잠시 멈춘 세계에서 정면으로 맞닥뜨리는 자신의 모습이 불편하여 자꾸만 부자연스러워지는 줄도 몰랐다. 그래서 처음에는 누구나 쭈뼛쭈뼛, 우물쭈물 그림 앞에 선다. 진짜 나를 만나는 일은 본디 쉽지 않다.

그런데 오늘 만난 동지는 짠하지 않았다, 그 반대였다. 어찌나 패기만만한지 긍정의 기운이 고스란했다. 신사동 '에코락갤러리', 그곳에서는 제1회 팝아트 전시가 열리고 있었다. 젊고 유능한 작가 플랫폼을 만들고 기획전을 열어 판매까지 잇는 구조다. 놀랍게도 원한다면 작품 구입은 60개월 할부로도 가능하다. 할부를 사랑한다, 조금씩 나누어 내면 원하는 걸 가질 수 있으므로. 그러다 보니 할부 인생이긴 하지만 어쩌랴, 할부는 내 생의 커다란 동력인 것을.

그림을 볼 때 가격은 보지 않는다. 예술은 향유가 우선이므로, 굳이 값을 알고 주눅 들 필요가 없기 때문이다. 그림은 그 순간 보는 사람, 누리는 사람이 주인이기 때문이다. 그런데 그림을 살 때는 가격부터 본다. 내가 살 수 있는 그림인가, 통장 잔고를 확인한다. 가격 대비 나의 심心은 어떠한가, 가심비 체크도 잊지 않는다. 세심하게 내 상황을 가늠하고, 꼼꼼하게 그림을 살펴본다. 무심한 내가 가장 유심해지는 순간이다. 돈 앞에 장사 없다. 아무리 좋은 그림이어도 가격이 비싸면 쓸쓸히 돌아섰다.

경험에 돈을 지불하는 시대이다. 재화나 소비재가 주는 기쁨은 이미 과부하다. 그래서 더 기쁘게 해줄 무엇을 기꺼이 찾아 나선다, 짜릿한 경험을 찾아 나선다.

그림을 사는 일, 그것은 예술 향유의 궁극이고 미학의 절정이다. 향유가 소유를 불러오는 것은 당연하다. 미치게 좋으면 갖고 싶다. 하지만 좋은 걸 갖는 일은 어렵다. 그 어려운 일에 '에코락갤러리'가 묘수를 낸 것이다. 할부로 소장하는 예술이라니, 바야흐로 누구라도 근사한 컬렉터의 반열에 오를 수 있는 것이다. 예술을 소유해본 사람은 안다. 내가 산 그림이 벽에 걸려 있을 때, 그림을 보고 또보며 흐뭇하고 뿌듯할 때, 바로 그때 그분이 오신다. 어여쁘고 맑은 생의 가인, 때때로 나에게 말을 건네고 부드럽게 감싸 안는다. 일상에 예술혼이 깃든다.

사과 두 알의 우주

박수근미술관

에이, 나도 그리겠다!

박수근 드로잉 작품을 본 사람들의 흔한 반응이다. 단순한 선, 담백한 그림, 드로잉은 단박에 쓱쓱 그려낸 듯 간결했다. 몽실이 머리를 한 어린 소녀가 아기를 업고 있다. 오른손에는 커다란 주전자가 들려 있다. 동생을 업고서 술 심부름을 다녀오는 모양이다. 어리지만 알고 있다, 인생은 무겁다는 걸, 이고 진 짐들과 다르지 않다는 걸. 그래도 소녀는 의연한 얼굴이다. 무심하지도 다정하지도 않은 표정으로, 인생아 올 테면 와봐! 담담하고 당당하다. 이 모든 게 볼펜 드로잉 작품 한 점에 담겨 있다. 그런데도 사람들은 이 수작 앞에서 곧잘 "이건 나도 그리겠네!" 하고 업은 아기 콧방귀 뀌는

소리를 했다.

언젠가는 가볼 작정이었다, 양구의 '박수근미술관'. 때마침 4월의 신록이 사소한 고민을 덮고 있었다. 푸르게 움트는 싹들이 웬만하면 봐줄 테니 길 떠나라 부추겼다. 게다가 환상적인 동행자들이 생겼다. 떠나고 싶은 한 가지 이유만으로도 박차고 일어날 사람들, 삶을 여행처럼 즐기는 사람들이다. 아침에 모여 두 시간여 달려 도착한 '박수근미술관'은 규모가 엄청 컸다. 양구군에서 널따란 부지를 확보해 박수근 마을을 조성했다. 아파트 전면 벽화도 박수근의 「빨래터」, 길 위의 동상도 「아기 업은 소녀」. 역시 양구의 아들 박수근이었다.

미술관의 섬세한 설계와 건축이 돋보였다. 드넓은 초원 위의 건축물은 자연의 일부인 듯 위화감이 없었다. 거친 자연석과 붉은 코르텐강판도 친구처럼 잘 어울렸다. 내부 또한 색이나 창 하나하나에 마음을 쓴 게 느껴졌다. 유난히 사랑이 많고 가족에게 다정했던 박수근의 심상이 전해졌다.

아주 오래전 아빠께서 박수근 드로잉 작품을 몇 점 구입하셨다. 아빠는 종종 어린 우리를 그림 앞에 앉혀놓고 옛날이야기를 들려주셨다. 소 세 마리가 있는 드로잉 작품은 "아기 소 코뚜레 뚫는 날"이라고 하셨다. 이제 어른이 되어 코뚜레를 뚫는 아기 소를 보며 엄마 소는 안쓰러워 울고 아빠 소는 괜찮다고 위로하는 그림이라고. 지금 생각해보면 아빠의 그림 이야기는 즉흥 창작극이었다.

자은 드로잉 작품에도 스토리가 있었다. 아무리 간결한 그림이라도 마음이 고스란히 담겨 있다. 아빠의 그림 이야기로 그걸 알

게 되었다. 그림은 또 다른 언어이고 이야기라는 것, 가만히 들여다보면 보이고 들린다는 것. '박수근미술관'에도 드로잉이 여러 작품 전시되어 있었다. 시장의 아낙들이며 집과 나무들, 박수근의 시그니처. 일행이 한 작품 앞에서 손짓했다. 미술계에서 오래 일하며 한 획을 그은 분의 선택이 궁금했다. 작품은 「사과 두 알」이었다. 연필로 그려진 사과 두 알. 그런데 가만 보니 지워진 연필선 자국이 선명하다. 사과 두 알을 그리려고 예술가는 얼마나 지극했을까. 연필을 꼭 잡은 손의 극진함이 오롯이 와닿았다. 저건 사과 두 알이 아니다, 하나의 우주고 사유다. 역시 탁월한 안목! 볼수록 근사했다.

아빠의 그림 즉흥극 덕분인지 그림을 볼 때 이야기를 상상하게 된다. 모든 그림에 이야기가 있듯 사람도 그러하다는 걸 깨닫고는 마음이 한 뼘 정도 넓어졌다. 어떤 사람이건 자기만의 이야기가 있다. 섣불리 짐작할 것도, 판단할 일도 아니었다. 그가 지닌 이야기를 존중하면 됐다. 내가 너그러운 마음을 지니고 있다면, 그것은 모두 그림 덕분이다. 물론 박수근의 드로잉 작품을 보고 "이건 나도 그리겠네!" 하는 사람들에게는 너그러워지기 힘들다. 사과 두 알에 담긴 예술가의 우주를 우리가 어떻게 따라 하겠는가. 꽃이 피는 계절, 나무가 물드는 계절에 시시때때로 찾아와 만나고 들여다보며 그림 이야기를 들어보고자 애쓸 뿐이다.

느리게 걸으려고
전시회에 간다

우리옛돌박물관

5월의 나무 아래 앉아 있는 걸 좋아한다. 5월의 바람이 속닥거리며 연두를 신록으로 갈아입히느라 소란스러운데, 그 소란이 귀엽다. 나무 아래서 마주치는 모든 미소는 초록초록하다. 우리 인생의 어떤 시간과 햇살이 만나 이토록 아름다운 한 달을 만들어내다니, 이것은 분명 선물이고 말고. 게다가 이 아름다운 선물을 몇 번이나 더 받을 수 있을지 알 수 없는 게 인생이고.

친구와 오랜만에 만났다. 오랫동안 못 보면 할 이야기가 많을 것 같은데, 정작 자주 보는 사람과 할 이야기가 더 많다. 숨 가쁘게 근황을 전하는 대신 찾아간 곳은 '우리옛돌박물관'. 성북동 언덕 꼭대기에 위치한 박물관이다. 한 기업인이 40여 년에 걸쳐 집념으로 수집한 석조 유물 박물관에는 1천 점이 넘는 돌 문화재가 가득하다.

친구와 천천히 걸었다. 거대한 문인석부터 작달막한 벅수들, 불상들, 그리고 고서화 병풍들과 근현대 작품들. 나는 그중에서도 심산 노수현의 병풍에 열광했다. 그의 유려하고 섬세한 붓놀림과 그 속의 다정함은 세월을 뛰어넘어 내 마음을 어루만진다. 절벽 위 소나무 그늘에 벌러덩 누워버린 선비를 보고 또 보며 감탄했다. 얼굴 위에는 턱 하니 갓 하나를 올려둔 채, 세상일 따위 발아래 두고 오수에 빠졌다. 아, 나도 이런 데서 낮잠이나 실컷 자보았으면! 그림 앞에서 눈을 빛내며 수다스러워지는 나를 가만히 보다가 작품을 열심히 찍는 친구. "네가 좋아하는 작품, 기억해두려고."

'우리옛돌박물관'의 정원과 풍경은 꺅! 소리가 절로 나온다. 5월의 초록이 아우성이다. 가까이는 북악산이, 멀게는 서울 풍경이 펼쳐져 있다. 우리는 초록 속을 걸었다. 자줏빛 작약이 탐스럽다며 함께 웃고, 잔디 속 노란 망초를 밟지 않으려 애썼다. 돌과의 조화를 최우선으로 배려한 드넓은 인공 정원은 다정하고 재밌었다. 오솔길을 따라가면 벅수들의 합창이 들리거나, 동자석들의 떼창도 만났다. 거대한 불상도 위엄보다는 "잘 오셨소" 하는 따뜻한 미소를 지었다. 옥상 정원의 이름은 '제주도의 푸른 밤'이다. 돌사람이 사방을 둘러쳤다. 키 작은 돌사람이 고향을 그리워하는지 옹기종기 무리 지어 수다 중이다. 친구와 정원 끝자락에 서서 서울 풍경을 내려다본다. 아득하다. 가만히 서서 숨 고르기를 해본다, 편한 들숨 느린 날숨. 그제야 엉켰던 마음이 반듯해진다, 제자리를 찾는다. "하아, 너무 좋다." 토해내듯 또 감탄하는 나를 보고 빙그레 웃으며 친구도 한마디,

"나도 좋다".

　　　느리게 걸으려고 전시회에 간다. 삶의 속도를 늦추려고 예술에 다가간다. 시간은 느릴수록 좋고, 마음은 느긋할수록 좋다. 우리를 그리 만들 수 있는 건 예술과 친구뿐이다. 친구와 천천히 걷고 웃으며 나는 점점 더 푸르러지고 괜찮아진다. 5월의 나무 아래서 돌쇠도 잠시 춘향이 마음이 된다. 푸른 잇속을 드러내며 활짝 웃는 누가 있으면 심장이 뛸 것도 같다. 그런데 안타깝게도 열두 달 중에 가장 뜀박질 잘 하는 것도 5월이다. 며칠은 건너뛸 기세. 그래서 나는 게을러질 테다, 5월의 나무 아래 벅수처럼 우직하게 지켜 서든지. 아무튼 5월 안에서 안간힘을 다해 뭉그적거릴 작정이다. 붙잡고 늘어지면 조금 더 있을지 모르니까. 제발 느리게 가라, 5월아.

별일 없는 오늘이 기적

바우지움조각미술관

멀리서 일어나는 불행은 드라마다. 앞다투어 자극이 찔러대는 뉴스 사이에서 살다 보니 무감해져버렸다. 영화에서나 있을 법한 일을 흔히 보고 듣다가 그리됐는지도 몰랐다. 몇 해 전 강원도에 큰 불이 났다. 며칠에 걸쳐 뉴스가 나오고 속보가 떴지만 말 그대로 강건너 불구경, 안타깝지만 그뿐이었다. 그 불이 나를 뜨겁게 할 수는 없었다. 마음이 불에 델 리 만무했다. 속보는 곧 잊었고, 산불은 교훈처럼 시들해졌다. 도시는 불보다 뜨겁게 타올랐고, 우리에게 산불은 끝나버린 드라마 같았다.

바쁜 일을 끝낸 오전, 무턱대고 떠났다. 5월의 바다는 내게 주는 선물이었다. 쉬지 않고 달려 도착한 곳은 속초. 장사항의 물회한 그릇은 함박웃음 한 그릇이다. 그 옆의 루프톱 카페에서 파랗고

느리게 걷는 미술관

하얀 천막들이 바닷바람에 펄럭거리는 소리를 들으며 커피를 마셨다. 마음에 바람이 든다, 몸에 바다가 잔뜩 든다. 아, 이토록 홀가분한 기분이라니, 가볍고 행복하다. 그 순간이 귀한 걸 알아 자리를 뜨자고 채근하지 않았다. 식어버린 커피를 새 모이만큼 마셨다. 청록빛 바다가 들이댄다.

바다에게 잠식당한 게으르고 무거운 영혼을 겨우 일으켰다. 가보고 싶던 미술관이 있었다, '바우지욱조각미술관'. '바우'는 바위의 강원도 사투리이고, '지움'은 뮤지엄의 줄임말이다. 그런데 가는 길, 나무 색이 이상했다. 차로 무심코 지나가다 기겁하고 말았다. 화마의 잔상이었다. 소나무 군락지가 온통 잿빛이었다. 바스라질 듯 앙상한 모습, 심지어 도로의 나무들까지 그을려 5월의 초록이 성하지 않았다. 불에 타 폐허가 된 집을 여러 채 보았다. 타다 남아 골조만 남은 집도 보았다. 얼마 전까지 사람들의 일상이 이어지던 곳이다, 어울려 마당 어귀에서 고기를 굽던 곳이다. 참혹한 광경에 뒤늦게 불에 데인 듯 가슴이 뜨거워졌다. 불행을 목도하자 아픔이 끼쳤다.

'바우지움조각미술관'은 괜찮았다, 다행이었다. 돌로 지어 불꽃 공격을 막아낸 듯싶었다. 정원도 서둘러 복구를 시작한 덕에 푸름을 만끽할 수 있었다. 바우지움은 조각미술관이다. 돌과 금속이 주재료다. 미술관 건축도 얼마나 단정하고 멋스러운지 감탄이 나왔다. 조금 전의 불행을 잊고 눈 앞에 펼쳐진 아름다움에 집중했다. 부드러운 여체의 완만한 곡선, 곡선이 주는 부드러운 유희, 유희가 주는 즐거운 행복. 김명숙 작가의 여인 조각품들은 한결같이 부드럽고

풍만했다. 조각품을 따라다니다 보니 내가 여성인 것이 몹시 기쁘고 사랑스러웠다. 보동보동 살이 올랐으면 어때, 내 삶의 풍요인 걸. 남이 들으면 기가 찰 생각도 했다.

물의 정원을 돌아 야외 조각 전시까지 보고 카페로 향했다. 하얀 실내는 깨끗하고 상쾌하다. 노랑, 초록 냅킨이 투명 컵에 조르륵 예쁘게도 접혀 있다. 커피를 주문하며 조심스레 말을 건넸다.

이곳에까지 불이 내려왔었나 봐요.

도깨비불 같았어요. 엄청나게 바람이 불었는데 불씨가 이리 휙, 저리 휙. 겨우 몸만 빠져나갔어요.

분주히 커피를 내리면서도 그날의 광경을 이야기하는 나이 지긋한 바리스타의 눈은 공포와 안도를 머금고 있었다.

미술관이 안 다쳐서 다행이에요. 정말 하늘이 도왔어요.

돌아 나오는 길에 복구 작업이 한창인 집을 보았다. 포클레인을 타고 손짓으로 호흡을 맞추는 인상 좋은 인부들, 누런 털이 곱고 순한 큰 개 두 마리가 지나가는 우리를 보고 꼬리를 흔들흔들. 평온했다, 불행은 지나간다. 재앙 앞에 맨몸 하나 건질 뿐인 인간의 나약함은 다시 튼튼한 집을 짓게 한다, 그 집 안에서 기도하게 한다. 우

리의 무심한 일상은 사실 하늘이 돕고 있는 것이라고, 별일 없는 오늘은 기적이라고.

길섶에 어린 소나무가 반은 타버리고 반은 초록이다, 행불행도 저럴 것이었다.

오래된 것이 좋다

보안여관

세상의 속도는 너무 빠르고 풍경도 눈 깜짝할 새 달라져 있다. 옛날 사람인 나는 숨차게 쫓아가도 역부족이다. 이럴 때 필요한 건 뭐? 스피드가 아니라 우선 멈춤. 날고뛰는 이 먼저 보내고 은근슬쩍 뒤로 처진다, 느릿느릿 걷는다, 되지도 않는 속도를 내느라 이마에 맺혔던 땀방울이 쏙 들어간다.

오래된 것들의 수집광이었던 아빠 덕에 우리 집은 작은 박물관을 방불케 했다. 오래된 그림에는 오묘한 온기가 있어 그 앞에서는 마음이 편해졌다. 아득한 옛날 사람들의 삶이 코앞으로 다가와 '인생은 금방이고 역사는 지금이야'라며 은근하게 위로했다. 오래된 것들이 주는 깊음을 알아차렸고, 그들이 보내는 따뜻한 위무를 점점 더 좋아하게 됐다.

느리게 걷는 미술관

삶의 어느 시절은 너무 빠르다. 새로운 일, 벅찬 사랑, 늦은 공부, 이유야 다양하겠지만 시간이 마구 달릴 때가 있다. 바쁘게 사느라 숨이 차오르고 있었다. 늦은 밤 수업이 끝나고 가쁜 호흡을 고르며 서촌으로 달려갔다. 통의동 '보안여관'으로 한밤의 전시를 보러 갔다. 1942년 세워진 '보안여관' 건물을 그대로 보존한 채, 그 안에 미술관을 만들었다. 적산가옥의 골조를 그대로 살렸고, 낮은 천장과 좁은 복도, 삐걱대는 나무 계단, 깨져 나간 타일, 대나무 그늘이 일렁이는 뒷마당까지, 오래된 시간이 그대로 전시되고 있다. 그 놀라운 공간에서는 신진 작가들의 〈호랑이의 도약〉전이 열리고 있었다. 방마다 젊은 예술가의 팔팔한 예술혼이 가득했다. 완벽한 신구의 조화였다.

오랜만에 그 웃음이 나왔다, 오래된 웃음, 삶에 무늬가 아로새겨지는 편안하고 따뜻한 웃음. '보안여관'의 칠이 벗겨진 황토색 나무 문짝에 손을 대본다. 역사가 아니라 사람들의 삶이 고스란하다. 70년을 훌쩍 넘기도록 그곳의 주인장이, 손님이, 무수히 많은 사람이 여닫았을 문. 그들의 삶도 부지불식간에 여닫혔을 터, 지금 우리와 별반 다를 것 없이 웃다가 울다가 뛰다가 걷다가 멈추었을 터. 마음이 한없이 순해지고 선해진다. 지금 필요한 건 뭐? 느린 웃음과 맥주 한 잔. 전시장 입구, 오래된 '보안여관'의 첫 간판까지 버리지 않았다고 대표님이 자랑하셨다. '보안여관'은 그 자체로 이미 역사의 설치작품이었다. "와아! 너무 대단하셔요!" 진심으로 감탄하며 활짝 웃었다. 아빠에게는 못 해드렸던 감탄이다.

나는 오래된 것이 좋다. 집도 그림도 사람도 시간의 강을 타고 천천히 흘러가는 게 좋다. 오래될수록 이야기가 쌓여간다. 케케묵으면서 역사가 만들어진다. 경복궁 영추문이 바로 앞이니, 이곳은 정말 역사의 한복판이다.

얼마 전 간혹가다 마주치는 언니와 삶의 속도에 대한 이야기를 했다. 그 언니는 결혼을 안 했는데, 좋아하는 일을 하면서 신나게 살고 있다. 그러다 보니 사람들은 자주 걱정했고 우려 섞인 시선을 보냈다. 늘 당당한 언니가 무심하게 말했다.

남들 속도에 맞춰줄 필요가 있나? 나는 내 삶의 속도대로 살고 있는데. 나는 지금 이게 내 생의 정속 주행이야.

몇 년간 엇갈리던 언니를 그제야 만난 듯했다. 우리는 그날 종일 삶과 사람에 대해 밀도 있는 대화를 나눴다. 울돌목 같은 시간을 보내다가 이제야 만난 것 같다며 함께 웃었다. 한결같은 사람은 오래 만난다. 앞서거니 뒤서거니 자기 속도로 살다가 어느 날 불현듯 마주쳐 손을 잡는다. 오래되어 깊은 위로를 주는 것들처럼, 오래 만나 웃음이 익숙한 사람도 그렇다. 앞으로도 오롯하게 함께하며, '보안여관'처럼 근사하게 오래되어가고 싶다. 든든하게 한 자리를 지켜내고 싶다.

느리게 걷는 미술관

사람이 우선인 공간

소전서림

삐딱해 있었다. 예술, 아는 만큼 보인다고 했는데, 나는 아는 바가 없었고, 솔직히 알고 싶지도 않았다. 공부라면 지겨워 죽겠는 데 뭘 또 알아야 한담, 내가 알아야 할 모든 것은 유치원에서 다 배 웠는데. 인간에 대한 예의, 동물에 대한 사랑, 예술에 대한 향유, 부 모님께 아침저녁으로 문안 인사 드리기, 바둑아 놀자, 살아 있는 것 들에 대한 배려, 한 꼬마 두 꼬마 세 꼬마 인디언처럼 그림 그리고 춤추기 등, 그때 생은 자유로웠고 편했다. 그런데 자라면서 편견을 학습하고 사고는 경직됐다. 예술을 교육받으며 그리됐다. 예술은 반 공 포스터 그리기 대회 같았다. 바탕은 노랑, 글자는 검정으로 메시 지를 명징하게 전하며 통일을 강요하는. 바탕을 무지개색으로 칠하 며 창의력이라도 발산하려고 하면, 이상하다는 소리를 들었다. 그

이후로 직접 그리는 건 관뒀지만, 다행인 건 예술이 환경으로 주어졌다. 집에는 벽마다 그림이 걸려 있었는데, 아빠는 한 달이 멀다 하고 작품을 바꿔 걸었다. 지나치게 많은 그림과 다양한 색들 속에서 매일 뒹굴며 놀았다.

그래서인지 잘 알지 못해도 예술에 쫄지 않았다. 미술관, 갤러리 들이 모두 근사한 공간의 아름다운 예술을 표방하고 있지만, 문턱은 높았고 저 홀로 독야청청했다. 하지만 사람이 머무르지 않는 공간은 생기가 없다. 텅 비어 있는데도 공기는 무겁고 온기라곤 없다. 일찌감치 그런 공간의 치명성을 알아버린 나는 갤러리에 부러 사람들을 모아 북적거리게 만들었다. 클래스를 만들었고, 음악의 볼륨을 높였고, 이야기로 가득 차게 했다. 다정한 공간에서 편할 수 있도록, 예술과 뒹굴뒹굴 놀 수 있도록. 처음에 '나는 예술 잘 몰라' 주눅 들었던 사람들도 예술의 본질 안에서 곧 편안해지고 즐거워했다. 예술은 아는 만큼 보이는 것이 아니라 느끼는 만큼 누리면 되는 것, 그러다 궁금하면 그때 파고들어 알아볼 일이고. 예술은 배워야 하는 교육이 아니라, 마땅히 누려야 하는 유쾌한 환경이기를 원했다.

하지만 예술은 대체로 엄숙하고 고상하다. 으리으리한 공간에 비싼 그림이 가득 걸려 있는데도, 예술적 감흥은 크지 않고 고압적이기 십상이다. 그 예술이 사람을 향하고 있지 않기 때문이다. 사람을 압도할 뿐, 수평적 시선으로 마주 보지 않기 때문이다. 2019년 한 해 예술계는 최악의 상황을 맞았다. 크고 작은 갤러리가 문을 닫았고, 전시를 해도 관람객은 많지 않았다. 아쉽고 안타까운 가운데

여러 시도도 일어났다. 예술의 융·복합, 예술은 이제 저 홀로 괴리된 무엇이 아니라 일상 속으로 더 쉽게, 더 편하게 다가가고자 한다. 사람이 머무르고 이야기가 생겨나고 비로소 마음이 움직이는, 예술의 주체는 결국 사람이므로.

　　금요일 밤은 언제라도 살포시 들뜬다. 좋은 사람들과 함께라면 지옥 근처에서도 까르르거릴 수 있고 말고. 우리가 간 곳은 예술과 술, 사람과 사랑을 이야기하기에 최고였다. 2017년 개관한 'WAP 아트 스페이스'가 '소전서림'으로 리노베이션한 공간이다. 1층에는 전시와 함께 커피와 술도 마실 수 있는 바가 있고, 지하에는 예술적이고 독립적인 도서관 '소전서림'이 있다. 한자의 뜻 그대로 흰 벽돌로 둘러싸인 책의 숲이다. 흔한 복합문화공간이 아니다. 예술이 지나치지 않도록, 머무는 사람과 균형을 이룰 수 있도록 한 섬세한 배려가 느껴졌다. 건축물의 모든 설치와 예술의 배치가 사람을 향하고 있었다. 층고가 높아 시원하고 아름다운 1층에서 동그마니 하얀 계단을 따라 내려가면, 깊고 푸른 책 숲이 펼쳐진다. 사유하는 예술과 자유로운 책들이 조화롭다. 문학, 인문학, 예술서 등 4만여 권이 비치되어 있는데, 심지어 「의천도룡기」 시리즈가 눈에 딱 띄어서 나는 또 한번 크게 웃었다. 격을 따지지 않는 태도, 서가 꼭대기까지 장서를 꽂지도 않고 빈 데는 빈 채로 두었다.

　　나머지는 시간이 채워줄 거라고 생각해요.

프랑스에서 공부하고 온 명랑한 대표님이 자신 있게 말했다. 이게 얼마 만이야, 거침없이 하이킥. 마음에 쏙 드는 공간과 운영자가 아닌가 말이야.

그녀는 보여주는 예술에 연연하지 않았다. 그토록 근사하고 아름다운 공간을 만들면서도 사람을 최우선으로 생각했다. 이 도서관이 특별한 것은 배려가 숨겨져 있기 때문이다. 종일 그곳에 머물러도 숨은 배려 찾기를 하며 놀라워하고 감동할 수 있을 것 같다. 친구들과 여럿이 앉아 차락차락 책장 넘기는 손맛을 볼 수도 있고, 고독한 나 홀로 소파에 길게 누워 얼굴에 책을 덮고 명상을 가장한 오수에 빠질 수도 있다. 그러다 문을 열고 널찍한 중정에 나가면 튼튼한 그네 설치 작품. 밤하늘을 올려다보며 발을 힘껏 굴러 그네를 탔는데도 끊어지지 않더라. 그녀도 그 고민을 하고 있었다. 아름다운 공간보다 더 중요한 것은 사람, 이 공간과 예술을 실컷 누비고 한껏 누려줄 사람에 대한 진심 어린 고민. 재미있는 콘텐츠와 의미 있는 기획에 대한 고찰은 끝이 없을 것이었다.

모두들 수다력과 공감력이 좋아 늦도록 함께했다. 예술, 인문학, 심리 등 잘 몰라도 괜찮았고, 모를수록 당당했다. 모르는 걸 모른다고 얘기할 수 있는 게 진짜 용기이고 권력이다. 이런 보석 같은 예술 공간 '소전서림'을 갖게 된 이 동네 사람들이 부러워졌다.

여행 후에 오는 것들

비오토피아

　　때때로 질문이 많은 편이다. 대체로 무심하지만, 호기심이 생기면 눈을 동그랗게 뜨고 얼굴을 바짝 들이민 채 묻기를 좋아한다. 상대는 그 시점이 조금 난데없어 당황스럽기도 한 모양이다. 그런데도 개의치 않는다. 그에 대한 어떤 의도도 없는 순전한 질문일뿐더러, 궁금한 나는 한껏 다정해져 있으므로. 외연보다는 심연을 궁금해한다, 그 가방 어디서 샀어, 보다는 그때 어떤 마음이었어, 같은. 더럭더럭 물어 오는 내가 이상할지도 모르겠다. 워낙 눈치도 없는데다, 눈을 반짝이며 집요하게 캐낸다고 불편할지도 모르겠다. 사실 진짜로 궁금한 것은 마음의 단편이나 상태가 아니다. '그'라는 사람. 밝은 사람이라고만 생각했는데 돌아설 때 웃음기 거둔 눈빛이 먼 데를 향한다거나, 센 캐릭터인 줄로만 알았는데 사랑 이야기에 볼 빨간 동

백꽃이 톡 하고 떨어진다거나, 불현듯 당신은 어떻게 살아왔나요, 묻고 싶은 사람, 천둥벌거숭이 유년의 생김이 궁금해지는 사람. 긴긴 대답도 중간중간 쿡쿡 웃음을 터뜨리며 들을 것만 같다. 아주 가끔 그런 사람이 생긴다.

얼마 전 여자 둘이 제주 여행을 다녀왔다.

왜 그렇게 꼬치꼬치 묻나 했어. 내 마음을….

「사랑 그 쓸쓸함에 대하여」를 듣던 참이었다.

아, 내가 그랬어?

의아해하던 그녀에게 머쓱하게 웃으며 다른 뜻은 없었다고 말했다. 좋아하면 질문이 많아진다고는 말하지 않았다. 문득, 질문에도 온도가 있다는 생각이 들었다. 나는 따뜻한데 그는 앗, 뜨거! 할 수 있고, 나는 퍼붓는데 그는 등 돌릴 수 있고. 질문, 살뜰히 살피는 사람만이 잘 할 수 있는 거구나. 게다가 나는 섬세, 세심과는 거리가 먼 사람이 아닌가. 분명 목소리는 투박했을 것이고, 반응도 '뭐 그렇군!' 이런 식이었을 것이다. 표현은 데면데면해도 마음속에선 한없이 따뜻하고 다정한 미루나무가 일제히 손을 흔들고 있는데!

우리는 안개 속을 달렸다. 있는 게 분명한데 보이지 않는 세상 속으로 조심조심 다가갔다. 안개 속을 달리는 건 사랑 같구나, 무

느리게 걷는 미술관

엇이 숨어 있는지 아무도 몰라. 건축가 이타미 준의 작품을 보기 위해 '비오토피아'를 찾았다. 그날 아침, 그곳은 환상 같았다. 흔히들 말하는 저세상 풍경. 자욱한 안개 속에서 돌, 바람, 물의 건축물을 차례로 돌아봤는데, 하나같이 놀라웠다. 신비했다. 아름다움을 넘어서는 무엇이 있었다. 사람이 만든 건축물이되 인위적이지 않았고, 자연과 분별없이 어우러져 경계 없는 예술의 경지 같았다. 간절한 기도를 끝낸 말간 얼굴이 되어 우리는 한동안 그곳에 주저앉아 있었다. 돌은 돌을 비추는 빛이면 충분했다. 바람은 바람이 지나갈 틈이면 충분했다. 물은 물이 담길 큰 하늘이면 다 되었다. 그들은 가장 간단하고 명료하게 자기의 존재를 드러냈다. 안개 속에서도 명징했고 또렷했고, 나는 압도됐다.

더는 질문하지 않았다. 본질은 이토록 간단하구나, 그저 가슴이 뜨거워졌다. 보통 한 줄 정도면 충분하지. 언제 어디서 무엇을 했느냐고 자꾸만 물어보고 답을 듣는 순간, 본질은 호도되고 수사는 과장되기 십상이다. 생은 간단할수록 좋다. 돌, 바람, 물, 그것만으로 충분하듯이. 나는 나로, 당신은 당신으로. 굳이 묻지 않아도 이미 알고 있다. 사람은 말 한마디로 전부가 드러나버리기도 하고, 눈빛 하나에 전 생이 담기기도 하니까. 말괄량이 같은 질문은 잠시 넣어둬야겠다. 말과 말 사이 좁다란 행간과 기나긴 침묵도 편안해지며, 우리는 진짜 우리가 되었다. 여행이 그렇게 만들어주었다.

불안한 시절에 고함

〈모네에서 세잔까지〉전

불안 앞에 더욱 선명해지는 것이 있다. 사람과 사람 사이, 당신과 나 사이. '사회적 거리 두기'라는 제법 그럴듯한 캠페인도 한몫하지만, 어려운 시절에도 목련은 피고 사랑은 계속되지. 때때로 불안은 성장통이 된다. 우리는 생의 예측 불가능한 불안을 딛고서도 끝끝내 당신을 원하고, 변치 않는 마음을 지켜낸다.

백화점에 가서 명품을 사도 부러우면 지는 거야! 자랑할 친구가 필요하고, 근사한 미술관의 아름다운 예술도 보고 느끼고 누려줄 당신이 필요하다. 우리는 누구라도 나를 봐줄 한 사람, 당신이 필요하다. 평상시에 사회적 거리는 지하철 옆자리 혹은 앞자리 정도였다. 초연결 시대에 살며 우리는 가까이에 있었다(고 느꼈다). 너무 가까워 관계의 허술함도 느끼지 못했다. 당신과 나, 이토록 가까운데, 금방

이라도 달려가 볼 수 있는데.

불안해지자 극도의 이기가 나오며 자기 본위대로 행동한다. 생존 앞에 뭣이 중헌디, 뭣이 중허냐고. 핑계도 당당하다. 집에 라면 박스가 쌓이고, 휘청휘청 불안도 쌓인다. 나는 최소한의 외출과 행동만을 남기고, 악마의 창궐인 양 움츠려 숨는다. 마스크 속에 삶을 감추고, 더는 당신의 안부도 묻지 않는다. 당신과 나 사이, 아득한 거리가 어두운 숲처럼 드러난다. 부지런히 오가던 오솔길 하나 그새 보이질 않아, 애써 찾지 않는다. 다시 길을 낼 의지도 없어 보인다.

마음의 민낯이 고스란히 드러난다. 모든 관계의 중심은 나. 나의 안위와 피로 앞에 사랑은 아득해지고, 관계는 허약해졌다. '나만 아니면 돼'가 통하지 않는다. 나 아닌 불특정 다수 모두를 경계할 수밖에 없는 상황. '나만 아니면 돼'가 부른 참극일 수도 있다. 점점 각박해지는 내가 밉고, 자꾸만 누군가를 탓하고 싶다. 보편적 인류애가 필요하고, 따뜻한 인간애의 회복이 절실하다.

마음을 잔뜩 옹송그린 채 '예술의전당'에 갔다. 〈모네에서 세잔까지〉전, 지루함을 각오했으나 오래된 명작은 언제나 답을 알고 있지. 광활한 전시장을 혼자 누리겠거니 했는데, 깜짝 놀랐다. 한산하던 로비와 달리 전시장에는 사람이 퍽 많았다. 그렇지, 지금 우리에게 필요한 것은 치유와 회복의 시간, 그리고 당신. 마스크 속으로 다정을 속삭이며 모네의 연못과 서로의 눈빛을 번갈아 응시하는 커플이 유독 많았다. 꼭 잡은 손도 놓지 않았다. 그래, 사랑은 지지 않는 것이로구나, 그깟 불안에, 한갓 바이러스에, 오지 않은 미래에.

모네와 고갱을 지나쳐 낯선 이름과 작품을 오래오래 들여다봤다. 가만히 이름을 읊조렸다. 차일드 하삼의 「여름 햇빛」. 바닷가에서 풍성하고 아름다운 드레스를 입고 책을 읽는 여인의 그림이다. 여름 햇살이 아득히 쏟아져내리는데, 여인은 나른하게 바위에 기댄 채 책을 읽고 있다. 바위 옆 레이스 달린 양산을 펴도 좋으련만, 그 순간 햇빛은 찬란한 사랑처럼 쏟아져 하릴없다. 드넓은 바다도 저 멀리 아득할 뿐 무아지경이다. 붉어진 뺨, 벌어진 입술, 책이 엄청 재미있거나 사랑에 흠뻑 빠져 있거나, 여름 햇빛처럼 내 모든 생이 한때여도 충분할 것 같다.

샤를 프랑수아 도비니의 「꽃이 핀 사과나무」 아래 잠시 머물렀다. 하얗게 빛나던 사과꽃이 막 떨어져 내리고 있다. 그 아래 염소를 풀어놓은 채 농부는 주저앉았다. 한 시절 뜨겁게 피어났던 사랑이 지고 있다. 그 처연함이 빛나서, 너무 아름다워서 마음은 가없이 혼곤하다. 그 해 뜨거웠던 지중해의 햇살도, 난데없이 불어제치던 먼 산맥의 바람도, 분분한 낙화보다 아름답지 않았으리. 아주 오래도록, 날이 저물도록 지켜볼 것이다, 꽃이 지는 풍경, 그리고 사랑이 떠나는 뒷모습.

불안 앞에 다시 또렷해지는 것이 있다. 사랑과 사랑 사이, 당신과 나 사이. 마음은 이기의 강을 건너 당신의 강에 닿을 것이다. 우리는 다시 아무렇지 않게 마주 보며 소리 내어 웃을 테고, 덥석 손잡을 테지. 나는 지금 강 중간 어디쯤, 차근차근 한 걸음씩 내디뎌 끝끝내 당신에게 간다.

키스를 오해하다

클림트의 「키스」

딸은 사랑 중이다. 곧 사귄 지 500일 되는 날이라며 유난도 그런 유난이 없다. 커플 이름을 새긴 케이크를 주문하고, 기념비적인 선물을 산다며 며칠을 고민하고. 한마디 하려다가 꼰대 엄마 소리 들을까 싶어 꾹 참았다. 사랑 그 징한 것 같으니. 딸과 둘이 가는 동유럽 여행을 예약했는데 그때부터 걱정이었다. 피 한 방울 안 섞인 문제의 그 '오빠'와 어떻게 그 긴 날들을 떨어져 지내느냐는 것이다. 고작 열흘을 가지고서! 그럼 가지 말라고 심통을 냈다. 그래도 인생 첫 유럽을 놓치지는 않았다. 그럼, 사랑보다 여행이다.

낭만의 도시 프라하를 거쳐 음악과 예술의 도시 빈에 갔을 때다. 벨베데레 미술관으로 구스타브 클림트의 작품을 보러 갔다. 클림트의 원화를 볼 수 있는 유일한 곳이었다. 나는 화려한 그림을

좋아하지 않았다, 정신이 산만해지거나 화려함에 위축돼서. 클림트의 「키스」도 화려함의 극치인 명화 정도로 생각했다. 벨베데레 미술관에는 각국의 관광객이 모여 있었다. 많이 알려진 작품 앞에는 사람이 바글바글했다. 클림트의 풍경을 좋아해서, 초록 잎이 무성하게 둘러싼 작은 집이라거나, 봄날의 물기 머금은 푸른 정원에 흠뻑 빠져 그림 앞을 더디게 걷고 있었다. 그때였다, 저쪽에서 탄성이 들려온 것은.

키스였다. 젊고 빛나는 연인들이 클림트의 「키스」 속 연인과 똑같은 포즈를 잡는 퍼포먼스를 하고 있었다. 그 사랑스러운 광경에 관람객들의 탄성이 터진 것이다. 아! 참 좋은 때다, 사랑은 순간인 거다. 그렇게 난데없이 「키스」를 만났다. 세상에서 가장 화려한 그림, 눈이 부시게 빛나는 그림, 「키스」.

깜짝 놀랐다. 황금빛은 생각보다 강렬했고 영원할 것처럼 아름다웠다. 그 속의 남녀는 황홀한 줄로만 알았는데, 존재는 사그라드는 것이었다. 황금빛과 대조되는 어두운 피부와 움켜쥐고 싶은 욕망과 소멸의 두려움까지. 놀랍게도 클림트는 「키스」 안에 생명과 죽음, 순간과 불멸, 관능과 사유를 황금빛 비단으로 감싸두었다. 그의 키스는 화려하기만 한 것이 아니었다. 사랑보다 훨씬 더 깊고 강렬했고 아름다웠다.

구스타브 클림트를 오해하고 있었다. 에로틱에 함몰된 호색한 화가가 아니었다. 그의 예술에는 철학과 사유가 있었다. 시대를 앞서 간 파격적 사유 말이다. 그러고 보니 내가 오해한 것은 사랑이라는 생

각이 들었다. 사랑, 한 시절의 화려한 사치 정도로 여긴 것인지도, 젊디젊은 딸아이의 유난 정도로 여긴 것인지도. 사랑은 우주 같은 것, 존재의 별을 찾아 서로를 자기장처럼 끌어당기다, 어느 순간 핵분열해 버리기도 하는 것, 그러므로 섣불리 단정 지을 일은 아니라는 것.

클림트를 좋아하게 되었다, 「키스」를 좋아하게 되었다. 생의 심연부터 환희까지, 순간에서 영원까지 모든 것을 껴안은 채 온전하게 빛나던 황금빛을 잊을 수 없을 거다. 「키스」 앞에서 키스하던 젊은 연인도, 한창 사랑 중인 철딱서니 딸아이도, 지금 이 순간으로 충분한 시간을 보내고 있다. 클림트가 말한다. 두려워 말고 사랑하라고, 그 순간에 살아 빛나라고, 영원불멸한 것은 아무것도 없다고. 다시 한번 사랑, 그 징한 것 같으니.

박물관은 살아 있다

국립중앙박물관

후배네는 캠핑을 갔다. 석쇠 위에 시뻘건 꽃등심이 약을 올린다. 친구는 백화점에 있다. 애프터눈 티세트의 삼단 트레이가 젠체한다. 주말의 SNS는 화려하다. 행복이 전시되어 있다. 타인의 행복에 눈꼴시어 하는 고약한 심보는 아니지만, 간혹 불안해질 때가 있다. 세상은 재밌고 화려한데 나만 이리 살아도 괜찮은 걸까, 잠깐 자세를 고쳐 누울 때가 있다. 그런데 아무리 생각해도 주말에는 좀 제멋대로 해야 한다는 게 결론이다, 내가 먼저 행복해야 한다는 게 원칙이다. 늦잠도 자고 재밌는 책도 읽고 못 봤던 영화도 보다 보면 시간이 잘도 간다. 그러다 또 깜빡 잠들고 자다 깨서 엉뚱한 공상도 하고 우로 뒹굴 좌로 뒹굴.

쉴 만큼 쉬고 난 후 주말 늦은 오후가 되면, 시간이 막 달리

느리게 걷는 미술관

기 시작한다. 부지불식간에 해가 저물어버린다. 그제야 정신이 번쩍 든다. 아! 뭐 하다가 주말이 다 갔지….

우리 인생도 그렇다. 언제든 생의 해가 머리 위에 떠 있을 것만 같지만, 시간은 생각보다 짧고 빠르다. 시야가 어두워져서야 나태함에 후회가 밀려온다.

이럴 때 황혼의 유쾌한 계획이 필요하다, 밤의 박물관이 필요하다. '국립중앙박물관'에서 특별전 〈대고려 918·2018, 그 찬란한 도전〉이 열리고 있다. 집에서 종일 뒹굴다가 저녁까지 먹고 길을 나서도 괜찮다. 토요일은 밤 9시까지 전시가 열리고 있다!

밤에 박물관을 연다는 것을 알고는 에이, 사람이 얼마나 있겠어! 퍽 교교하겠네! 예상했는데, 직접 가서 보고는 깜짝 놀랐다. 사람이 꽤 많았고, 활기가 넘쳤다. 가족 단위가 많아 어린아이들의 커다란 감탄사도 종종 들을 수 있었다.

박물관이 달라졌다. 위압적인 느낌이나 진지함을 뺐고, 몹시 젊은 기획이 돋보였다. 게다가 사진 촬영 전면 허용! 고려 태조 왕건의 스승 희랑 대사와도 손가락 하트를 그리며 함께 사진 찍을 수 있고, 우리의 자랑 『직지심체요절』, 「수월관음도」도 접사하여 찍을 수 있다. 고려 시대의 찬란함을 들여다보며 즐겁고 편하게 다닐 수 있도록 관람 방향도 잘 안내해놓았다.

재밌었다. 컴컴한 박물관이 경쾌하고 유쾌하기 쉽지 않은데 보는 재미가 있었다. 우리의 역사와 옛 유물들은 귀하디귀한 것이지만, 자칫 무겁고 진지하게만 느껴질 수 있다. 그런데 작품 배치며 설

명도 무겁지 않게 되어 있었고, 현대적인 감각으로 재구성한 미디어 아트도 한몫했다. 고려 시대의 다점을 꾸며놓은 전시실에는 아름다운 청자 다기들과 더불어 실제 녹차 향까지 그윽했다. 전시의 감흥을 공감각적으로 구현해내려 이리 애쓰다니, 밤의 박물관에서 평소보다 크게 감탄했고 말도 많이 했다. 거기 있는 모두가 대체로 그랬고, 아이들의 소란함도 거슬리지 않았다. 한껏 자유롭고 아름다운 대고려의 후손답게 사람들은 밤의 박물관을 유유히 즐겼고 누렸다.

나의 SNS도 화려해졌다. 대고려의 보물들로 꽉꽉 채웠다. 고려청자 구름 학무늬 완부터 가장 오래된 화엄경 목판, 귀족 여인의 청동 거울, 금과 옥으로 된 장신구까지, 해상도도 좋은 보물 사진들. 이번 특별전을 위해 각 나라에서 모셔온 귀한 유물도 많았다.

낮의 부산한 외출도 좋지만, 밤의 화려한 산책은 더 좋다. 오래전 역사 속으로 어슬렁어슬렁 걷는 것만으로 생기를 가득 충전할 수 있다. 해가 저물어 사위는 어두워졌지만, 조급할 것 없다. 진짜 재밌는 것들은 뒤에 오거든. 갑자기 툭! 튀어나올 수도 있다. 호랑이 담배 피우던 시절 이야기를 조곤조곤 들려주는 밤의 박물관처럼.

젊음 쪽으로 걷다

아르코미술관

대학로는 늙지 않는 거리다. 언제나 스무 살 치기와 풋풋함이 가득하다. 혜화역 2번 출구로 나오면 연극 전단이 가득 붙은 거리 게시판과 들장미 소녀처럼 씩씩한 젊은이를 마주친다. 솔 톤의 경쾌한 목소리는 "우리 연극 보러 오세요!" 하는 호객이 아니라, 당당한 고백 같다. "나는 연극을 사랑해요!" 외치는 것 같다. 가벼운 미소로 응원하고는 마로니에공원으로 접어든다. 공원은 부대 시설도 늘어나고 깔끔해졌지만, 오래전 모습 그대로다. 공원의 안주인으로 여전히 당당한 아름드리 마로니에 나무, 그 아래 벤치에 앉아 분홍 솜사탕이 묻은 끈적이는 손가락을 쪽쪽 빠는 아이들, 공원 한 귀퉁이에서는 버스킹이 한창이다. 오래전에도 저이의 너스레와 기타 소리를 들었었는데. 사람 몇이 가던 길을 멈추고 그이의 낡은 기타 소리와 오

래된 목청에 박수를 친다. 세월을 받아들인 거리의 가수는 남루했지만, 그 순간만큼은 누구보다 행복한 얼굴이다. 부르는 이, 듣는 이 모두 선한 미소를 짓고 있다.

마로니에공원의 붉은 벽돌 미술관, '아르코미술관'에 왔다. 대학로를 문화·예술의 랜드마크로 만든 것은 모두 건축가 김수근의 이 붉은 건축물들 덕분이다. 나는 어렸을 때부터 이곳에 자주 왔다. 문예회관 대극장에서 연극 〈희미한 옛사랑의 그림자〉도 보았고, '바탕골미술관'에 알 듯 말 듯한 그림도 많이 보러 다녔다. 예술이 무엇인지도 잘 모르면서 붉은 벽돌이 뿜어내는 운치와 공간이 주는 멋을 가슴에 아로새겼다. 1980년대 후반 대학로 왕복 8차선 도로는 주말이면 교통 통제를 하고 자유 광장이 됐다. 차도를 거니는 쾌감은 억눌려 살던 '앵그리 영맨'들을 이 거리로 모이게 했다. 포장마차와 길거리 술판이 즐비했고 사랑도, 다툼도, 재미도, 환멸도, 모두 이 거리에 있었다.

'아르코미술관'에서는 젊은 작가들의 실험적인 전시가 한창이었다. 기호화된 텍스트와 미디어아트로 이루어진 〈옵세션〉전. 현대미술의 난해성을 들먹이며 부정적인 시선을 보내는 많은 사람을 보았다. 하지만 애당초 예술은 이해하는 것이 아니므로 난해할 것도 없다. 가만히 바라보는 것, 조용히 느껴보는 것. 그러니 아, 어떤 돌아이 작가가 도대체 무슨 생각으로 저따위 작품을 예술이랍시고 전시한 거야! 분노할 필요는 없는 것이다. 미술관을 천천히 걷는 것만으로도 삶의 온도는 한 눈금씩 올라가니까, 최대한 너그러워지자.

느리게 걷는 미술관

게다가 요즘 젊은 미디어아트 작가들은 현실 비판도 적나라하고 예술적 시도도 당차다. 평면 작업이 아닌 설치 예술에, 일방적 전시가 아닌 인터렉티브 아트(쌍방향 예술)여서 예술을 보는 재미, 참여하는 재미도 쏠쏠하다. 우리가 이 '앵그리 영맨'에게 해줄 수 있는 건 도로를 막아 억지 자유를 주던 쌍팔년도의 주입식 자유가 아니라, 말 그대로 열린 마음과 자유의지다. 그들이 자유롭게 예술을 하도록 천천히 지켜보는 것, 그리고 긍정해주는 것.

커다란 설치 스크린에서는 화가와 기자의 대담이 이어지고 있다. 마침 날을 세우고 화가가 이야기한다.

작품이 모호하다고요? 도대체 모호함이 뭐죠?

웃음이 나왔다. 미디어아트는 이렇게 직접적으로도 시전할 수 있다. 느끼게 하기보다 생각하게 한다. 작품 자체가 질문이 되기도 한다. 요즘 애들, 버릇없는 게 아니고 엄청 똑똑하다.

각각의 의미와 개념으로 점철된 화면을 보다가 눈이 아파서 일어났다. 노안이다. 젊은 척 후드티셔츠까지 입었건만, 하룻볕이 다르다는 걸 몸이 알고 있다. 안약을 넣기 위해 아르코 아카이브 센터에 들렀다. 와우, 마로니에공원이 한눈에 내려다보이는 통창 앞에 아주 널찍하고 커다란 소파가 풍경을 향해 일렬로 배치되어 있다. 푹신한 게 풍경 멍 때리기 최고다. 안쪽에는 각종 미술 서적과 예술 자료들을 비치해 몹시 근사했다. 이런 공간은 존재만으로도 위로가 된다.

잠시 머무르는 것만으로 지적 감수성에 옆구리 콕콕 찔린다. 괜히 책들을 훑다가 다시 아차차 눈! 널찍한 소파에 편히 앉아 안약을 두 방울씩 똑똑 넣었다.

늙지 않는 거리에서 나만 늙었다. 아니다, 대학로 길바닥에 동그랗게 모여 앉아 종이컵에 소주 마시며 노래 부르던 사람들은 모두 늙었다. 그런데 우리는 또 늙지 않았다. 마음 한편을 이곳에 흘리고 갔는지 공원의 마로니에 나무도 어제 본 듯 반갑고, 생목이 터져 나가는 오래전 그 가수도 반가워 덥석 아는 척할 뻔했다. 아주 오래전에도 젊은것들은 버릇없었고 치기 만만했다. 예술도 실험 정신으로 똘똘 뭉쳤고, 연극 〈관객모독〉은 배우가 욕하고 물을 뿌렸는데도 관객들을 연일 줄을 섰다.

인생의 모든 것은 순환한다. 젊은 예술가들은 도전하고, 우리는 자극받고 생각하고 다시 나아가고. 그러고 보니 우리는 늙는 것이 아니다, 성장하는 것이다, 더 큰 품으로 깊은 생으로 발전하는 것이다.

미술관에서 나와 마로니에공원에서 오랜만에 대학 선배들을 만났다. 함께 연극을 보기로 했는데, 어쩌면 그리 하나도 안 늙고 똑같느냐며, 아직도 그대로네! 비누처럼 맨질맨질한 접대용 멘트가 난무했다. 그래도 눈물이 찍 날만큼 좋았다. 변함없는 이 거리, 여전한 사람들. 이들이 있는 한 내 생은 늙지 않을 것이다.

등잔 밑이 아름답다

한국 등잔 박물관

10년 전이다, 아빠가 '용인공원'에 입주하신 것이. 1년은 긴데 10년은 순간 같다, 언제 시간이 이렇게 흘렀나. 혼자만 늙지 않는 아빠는 여전히 우리들 수다에 불려 나온다. 입맛 까다롭던 것, 깔끔하던 것, 딸들에게 유난하던 것, 딸보다 그림을 애지중지하던 것. 엄마는 기억을 적당히 미화시켜 고마움만 남겼다. 이별이란 그런 것 같다, 내 속 편하게 재구성해 추억으로 일별해 두는 것. 그래서 나와 당신의 추억은 같지 않을 수도 있다.

먼 길 떠나기에 아름다운 계절이다. 엄마와 모처럼 길을 나섰다. 용인공원 독거 10년 차 아빠께 안부를 전하고, 근처 엄마 친구분이 20년째 운영하시는 박물관에 들렀다. '한국 등잔 박물관', 용인의 작고 아름다운 박물관이다. 오래됐지만 독특한 외관의 건물과 잘 가

꾸어진 정원이 단정하다. 한 자리를 오래 지키는 것들은 언제나 감동을 준다. 그곳의 시간과 마음이 켜켜이 와닿으며 고개 숙이게 된다.

삼대째 내려오는 박물관의 수집품들, 등잔이 이렇게 다양하다니 놀랐다. 1층 전시관에는 실제 생활에서 어떻게 쓰였는지 재현된 우리 옛집의 등잔들을 볼 수 있다. 2층으로 가면 고려 시대부터 조선 시대까지, 아름다운 등잔들이 가득 진열되어 있다. 그중 특이하고 아름다운 조족등(지금으로 치면 손전등)은 보물로 지정됐다고 한다. 그 모양이며 기능이 아름답고 신기하다. 불이 귀하던 시절, 이 모든 등잔은 일상을 밝히고 삶을 비춰주었을 것이다. 박물관에 와서 전시를 보면, 물성에서 심성으로 마음이 흐른다. 대나무를 투박하게 잘라 만든 등잔 하나에도 애잔해진다. 가만히 바라보노라면 거창한 역사 뒤의 소소한 삶을 만나기 때문이다. 우리의 삶도 맞닿아 있기 때문이다.

엄마와 친구분은 내일모레 여든인데도 수다력은 최고셨다. 잘 웃고 명랑하셨다, 그것이 얼마나 감사한지. 식사를 하며 어제 있었던 일처럼 옛날 얘기를 하셨다. 가만히 듣다 보면 중학교 때 이야기, 무려 60년도 더 지난 일이다! 나도 모르게 웃음이 하하 터졌다. 웃기지? 우리는 아직도 이러고 논다! 기억력은 얼마나 좋은지 그때 담임 선생님이며 친구들 이름까지 줄줄 꿰고 계셨다. 이렇게 똑똑한 할머니들이라니!

사람은 추억으로 사는 존재 같다. 생의 어느 시기까지는 맹렬하게 추억을 만들어내다가 어느 시점, 노화를 기점으로 추억을 꺼내

느리게 걷는 미술관

들며 사는 거지. 게다가 얼마나 지혜로우신지 신체의 노화도 자연스럽게 수용한다. 오래 썼으니 고장 나는 건 당연하지, 잘 달래고 고마워하며 살아야지. 아름다운 박물관 탐방을 왔다가 더 깊고 맑은 생의 지혜를 얻었다. 박물관이 아무리 고색창연해도 물성이 주지 못하는 생생한 경험담, 생의 등잔 밑은 어둡지 않다. 오도카니 아름답고, 이토록 따뜻한 것이다.

재미없는 사람들을 위하여

인사동 코트

재미가 없어, 재미가.

만난 지 1시간 만에 벌써 두 번째 하는 이야기다. 이번에는 작은 한숨 소리도 들었다. 나이 차이가 좀 나는 친구를 만나면 거의 비슷한 이야기를 한다. 사는 게 재미가 없다는⋯. 그러면 나는 능청스레 웃으며 악착같이 캐내야지요! 한다. 어떻게? 삽질 좀 해야죠!

인사동 거리는 봄 햇살이 '열일'하고 있었다. 양달은 덥고 응달은 너무 추운 야누스의 봄 길을 천천히 걸었다. 든든히 먹은 '만수옥' 설렁탕이 옹송그린 어깨를 펴게 했다.

차 마시러 어디 가?

재미있는 데 가요!

'인사동 코트^{COTE}'에 왔다. 인사동 골목 안쪽에 독특하게 조성된 복합문화공간. 크고 넓고 흥미롭다. 인구 밀도 높은 메이커 카페만 보다 이곳에 오니 숨이 탁 트인다. 광활한 공간에 호연지기가 깃든다. 너무 좋잖아!

1층 카페에서 커피를 뽑아 들고 이곳저곳을 살폈다. 드넓게 조성된 전시 공간이 눈에 띈다. 나는 신나게 요리조리 사진을 찍고 풀썩거리며 돌아다녔다. 빠끼 작가의 전시 〈규칙과 불규칙의 리듬〉이 진행되고 있었는데, 넓은 빈티지 공간에 잘 어울렸다. 날것의 거친 배경에 오색찬란한 파노라마. 달그락거리며 움직이는 키네틱 설치 작품을 가만히 들여다보노라니, 놀이동산에 온 것 같은 착각도 들었다.

이 작품들, 엄청 재밌지 않아요?

그러네. 어떻게 움직이는 거지?

현상의 원리보다는 직관적인 느낌에 집중해주세요!

그래도 잘 따라오셨다. 신기한 듯 두리번두리번, 작품 앞에서 요리 보고 조리 보고. 2층으로 올라가니 공유 작업실이다. 기존의 폐쇄형 공유 사무실과는 다르게 널찍한 개방형 공간에서 서로의 시

간과 마음을 공유하는 시스템이다. 다양한 창작자들이 경계 없이 만나고 일하고 즐길 수 있는 공간인 것 같았다. 젊은 친구들이 간간이 웃으며 회의를 하고 있었는데, 보는 것만으로도 생동감이 느껴졌다.

공간이 광활한데도 가득 찬 것처럼 충만했다. 그것은 에너지다, 공간과 젊음이 만들어내는 파장의 영역이다. 그 파동 안에 있으려니 문득 뜨거운 것이 스몄다, 서서히 번져 나갔다. 나이가 많이 앗아갔다고 생각했다, 세월에 거의 소진됐다고 여겼다. 생의 재미란 것은 인생 총량의 법칙처럼 착잡하고 서글픈 것 아니냐며, 남은 걸 안간힘을 다해 캐내며 아껴 쓰다 가는 것 아니냐며.

그런데 이 '코트'에서 금맥을 캔 것 같다. 이 공기 속에 앉아 있는 것만으로도 즐겁다. 1백 년이 넘은 오동나무가 있는 정원을 중심으로 전시장, 라이브 공연장, 편집숍, 라이브러리, 카페 등 각 공간이 저마다 독특한 분위기를 자아내고 있다. 운치 있는 외관 또한 큰 볼거리다.

재밌는 공간에서 우리의 웃음소리는 커졌고, 말수도 많아졌다. 층고가 높고 사방이 넓으니, 웃음도 공명했다. 진짜 재미란 어쩌면 태도다. 내 시들한 몸에 봄 햇살 한 양동이 들이붓겠다는 태도, 심드렁한 마음에서 봄싹 같은 재미를 캐내겠다는 태도다. 그 간절한 밝힘증에 달린 것이다.

그러니 재미없어, 라는 말은 넣어 두자. 재미는 도처에 널렸고, 우리는 발견만 하면 된다.

느리게 걷는 미술관

4

우리를
이야기하다

꽃길을 가려면
꽃부터 심어야 한다

아트위드에서 만난 예술가들

쓰는 사람은 작가고, 그리는 사람은 화가죠.

한결같은 그녀가 나의 정체성을 단박에 끌어올려주었다. 마음에 소심한 홍조가 가시고 튼튼한 용기가 깃들었다. 아, 말로는 당당한 아마추어가 되자고 외치면서 정작 마음으로는 자신 없어 했구나, 내가 나를 인정해주지 못했구나. 이제야 비로소 가마니 한가운데에서 스르르 미끄러져 구멍을 뚫고 나온 나를 만났다. 그리고 나같은 사람들을 잔뜩 만났다. 아마추어를 위한 온라인 갤러리 플랫폼 '아트위드'를 만들고 첫 전시를 기획했다. '아트위드'가 온라인 개인 유알엘^{URL} 갤러리라고는 하지만, 예술은 스킨십이다. 직접 보고 만지고 느끼는 직관과 감각의 영역이다. 전시 기회나 소통 창구가 거의

없는 사람들과 그 마음을 나누고 싶었다.

　　그들은 나와 똑같았다. 예술가라고 칭하면 화들짝 놀라 손사
래를 친다. 너무 민망해하고 송구해한다. 좋아서 그려온 사람들, 재
밌어서 계속 그리는 사람들이다. 처음에는 가벼운 마음으로 아마추
어를 모았다. 그저 취미겠거니 했는데 한 분 한 분 작품 같은 인생이
쏟아졌다. 이번 전시는 시작이니만큼 정체성을 담고 싶었다. 그림도
그림이지만 그림과 함께해온 삶이 궁금했고, 그게 진짜 예술의 의미
라고 생각했다. 열렬한 큐레이터와 그림을 정성껏 걸고, 설레는 마음
으로 오프닝을 준비했다. 언제나 그렇듯 큰 수고로움은 없었다. 마음
맞는 몇만 있다면, 당장 동계 올림픽도 치를 걸.

　　아흔인 안완숙 선생님은 일흔에 그림을 시작하셨다. 남들은
인생을 정리할 나이에 시작한 그림이 이제는 마지막까지 함께할 가
장 좋은 친구라면서 해맑게 웃으시는데, 모두 울컥했다. 이제 막 초
등학교를 졸업한 국윤서는 엄청난 창의력과 감각과 패션으로 모두
를 놀라게 했다. 심한 약시인 박찬별은 우리가 보지 못하는 세상을
보는 특별한 능력으로 깨달음을 주었고, 영국에서 의대를 나와 의사
를 하던 임지유는 사유하는 동화 일러스트로 따뜻한 슬픔의 힘을
돌아보게 해줬다. 미대 나온 실력을 푹푹 썩히던 큐레이터 이소연은
새로운 소재와 장르인 레진 아티스트로 출발을 했다. 그리고 전자공
학도 출신으로 내내 지붕을 그려오던 이다경은 본인이 얼마나 대단
한 예술가인지 모른 채 맑고 밝았다. 또 가족 모두 꽃다발까지 들고
출동한 어느 변호사의 뿌듯한 미소, 길고양이 일러스트로 사람들의

마음을 사르르 녹인 윤가진의 입을 가린 부끄러운 미소….

우리는 서로의 이야기를 들으며 모두의 그림을 보았다, 가장 편안한 상태로 다정한 마음이 되어. 내가 바라고 바라던 광경이었다. 당신의 이야기에 귀 기울이고 그의 그림을 함께 보는 것, 그림 속 나를 만나고 진짜 삶을 이야기하는 것, 예술, 먼 데가 아닌 우리 안에서 발견하는 것. 모두 한마음으로 서로의 꽃 같은 삶을 진심으로 응원했다.

작은 꽃길을 내보겠다고 삽을 들긴 했지만, 막막하고 어려운 일투성이다. 첫 삽은 어찌어찌 잘 떴는데, 꽝꽝 언 땅도 있을 테고 군데군데 돌덩이도 만날 테다. 그때는 어떻게 하지, 지레 겁먹지 않는다.

첫 전시에 참여한 분들의 진심 어린 감사와 벅찬 감동이 앞으로 가장 큰 힘이 될 것이다. 내가 제일 잘 하는 게 과정을 즐기는 일이기도 하고. 그림 보고 글 쓰고 잘 먹고 잘 걸으면서 좋아하는 꽃씨 한 톨씩 한 톨씩 뿌리고 다니지, 뭐. 어쨌든 기다리면 시간과 햇살과 다정한 사람들이 꽃을 피워줄 테니까. 나는야 꽃을 심는 임 작가라네! 이리 우기고 뿌듯해하면서.

미술과 문학 잇기

〈미술이 문학을 만났을 때〉전

다르다고 생각하지 않는다. 예술은 장르를 넘어 결국 같은 이야기를 한다고 여겼다. 삶의 본질과 생의 태도, 왜 태어났니, 스스로 질문하고 좋아하는 방식으로 표현하는 것. 그러므로 모든 예술은 좋은 질문이거나 응답이거나 혹은 관심 밖이거나.

특히 미술과 문학은 결이 비슷한 친구 같다. 시인 이상과 화가 구본웅처럼. 구본웅이 그린 이상의 초상화는 기묘한 오라가 있다. 깊게 팬 볼, 어둡고 붉은 눈, 삐딱한 고개와 모던보이의 파이프. 친구의 펄떡이는 심장을 만져본 것 같다. 타오르는 심연에 들어가본 것 같다. 박제가 되어버린 천재를 아주 잘 아는 것만 같다.

기다리던 전시가 시작됐다, 〈미술이 문학을 만났을 때〉. '국립현대미술관 덕수궁'에서 열리고 있었다. 1910년부터 1945년까지 칠

흑 같았지만, 붉고 뜨거운 강이 가슴 한복판을 흐르던 시절, 그 시대를 관통한 우리 예술가들의 이야기다. 그들은 불안과 암울을 동력으로 혼을 뜨겁게 달궜다. 과거와 미래의 혼재 속에 악착같이 현재를 살아냈다. 아이러니하게도 그런 자극 속에서 예술이 폭발했다.

예술가들에게는 낭만이 있었다. 화가와 시인은 친구가 되어 서로의 예술 세계에 기꺼이 속했다. 세상을 보는 시선을 공유하고 치열한 심사를 나눴다. 물론 예술이 저절로 좋은 삶을 가져다주는 것은 아니다, 좋은 친구를 거저 만들어주는 것도 아니고. 다만 예술을 사랑하면 이해와 수용의 폭이 엄청나게 넓어진다, 그림을 보듯 사람을 본다, 문장을 읽듯 마음을 읽고. 부려놓은 변기 하나에도 의미가 있듯이 예술은 경직된 체질을 바꿔준다. 구석에 놓인 돌멩이 하나에도 다 이유가 있을 거야, 긍정하고 깊어지는 생의 눈동자.

때마침 미술이 문학을 만나는 강좌를 준비하고 있다. 이토록 시의적절한 전시라니. 두 장르는 친구이고 동행자이고 때론 연인 같아, 서로의 옷매무새를 만져주고 거울처럼 비춰준다. 괜찮아, 계속해도 돼, 기꺼이 천형을 긍정한다. 강좌를 기획한 건 꼭 무엇을 가르쳐야겠다 생각해서는 아니다. 아득한 이때에 필요한 마음은 무얼까 고민했고, 멈춤의 시간이 그림 앞에서라면 좋겠다 소망했지. 지금이야말로 예술이 필요하다는 합리적인 당위와 함께.

미술과 문학을 이어보고 싶다. 그림을 보고 글을 쓰는 단순한 강좌이지만, 그림을 볼 때 깊숙한 데로 한 발짝 더 들어가보는 거지, 백석의 당나귀처럼 응앙응앙 하면서. 향유에서 예술로, 수동에서 능

동으로, 사유에서 통찰로, 그림과 글이 서로 거들며 나와 나타샤처럼 앞서거니 뒤서거니 푸른 점묘화 속으로. 재미있을 것 같다, 의미 있을 테고.

학교가 있는 언덕

학교 안 작은 미술관

　높은 데 올라본 사람은 안다. 멀리 있는 것들의 아득함, 멀어진 것들의 애틋함, 높이와 거리가 주는 생경하고도 우월한 기쁨. 공기는 달큼하고 바람은 왜 그리 시원한지. 저 멀리 낡은 집들의 빛바랜 처마도 낭만이 된다. 높은 데 서노라면 잠시 무거운 생도 일상도 경계 없는 하늘처럼 푸르고 멀다.

　손상기 작가의 작품 「학교가 있는 언덕」은 마음을 높은 데로 데려간다. 아주 먼 데로, 그러다가 눈앞으로, 마음속으로. 척추 장애로 인한 낮은 시선은 그를 더 높이, 또 깊게 보게 했을 것이다. 그만의 탁월한 시선으로 풍경을 재발견했고 예술로 재구성했다. 이 작품은 방탄소년단 RM이 소장하고 있다. 아이돌이 손상기 작가의 작품을 소장했다고 해서 처음에는 놀랐다. 사람들은 예쁘고 밝은 것만

손상기, 「학교가 있는 언덕」

보고 싶어 한다, 그림은 더 그렇다. 손상기 작가의 서정에는 깊은 비애가 깔려 있다. 슬프고 아름답지, 쓸쓸한데 따뜻하고. RM은 바로 그 마음을 파고드는 서정에 매료됐다고 한다. 가장 화려한 곳, 현란한 곳에서 자세히 굽어보는 나의 마음. 이 그림과 다르지 않았을 것이다.

　　이 놀라운 청년은 여기서 그치지 않는다. 얼마 전 청소년들에게 미술 서적 보내는 일에 써달라며 1억 원을 기부했다. 예술 감수성이 아이를 어떻게 성장시키는지 본인으로부터 확신을 얻었으리라.

　　　　　　　　　　　　　　　　　　　　느리게 걷는 미술관

문학도를 꿈꿨던 아이는 커서 전 세계 사람들이 우러르는 아티스트가 됐다. 그림을 오래 들여다보던 소년은 자라서 예술을 사랑하고 선한 영향력을 실현하는 아이돌이 됐다. 한 사람의 예술 감수성이 시대를, 사람을 변화시키고 있는 것이다.

얼마 전 강원도 고성의 초등학교 세 군데를 다녀왔다. 초등학교에 만들어지는 작은 미술관을 직접 보기 위해 시간을 냈다. '학교 안 작은 미술관'은 한국화가협동조합이 강원도 교육청과 함께하는 예술 기증 사업이다. 예술을 직접 접하기 어려운 아이들을 위해 학교 안에 예술 환경을 만들어주는 사업이다. 예술의 가치에 대한 이해와 신뢰가 있어야만 가능한 일이다. 교육청 장학사 한 분이 말했다.

처음에는 의구심이 있었어요. 그림을 거는 게 아이들에게 좋기는 한 걸까?

향유자를 자처해온 내가 바로 답했다.

그건 제가 자신할 수 있어요. 어렸을 때 그림 속에서 자랐거든요. 그림을 보면서 재미와 의미를 찾는 습관이 생겼어요. 그러다 보니 일상에서도 좋은 걸 먼저 발견하게 됐고, 인생도 그렇게 됐지요. 그림을 들여다보는 순간, 감수성이 자라고 그것이 차곡차곡 쌓인 덕분이겠죠. 그림이 있는 유년, 제 인생 최고의 선물이고 행운이었어요.

그림 한 점, 별것 아닌지 모른다. 하지만 그림 한 점이 세계인의 마음을 움직이는 방탄소년단을 있게 한 감성의 단초가 됐다면, 그림 한 점이 외로워도 슬퍼도 나는 안 우는 긍정 체질을 갖게 해 인생을 조금 더 행복하게 만들었다면, 이야기는 달라진다.

예술은 교육이 아니고 환경이다. 매일 숨 쉬듯 그림 앞을 지나고 사랑에 빠지듯 그림 속에 들어가기도 하고, 높은 데도 올라가 보고 멀리도 떠나보고, 다시 나에게로 돌아오고 마음 깊숙이 안아주고.

강원도의 초등학교는 하나같이 다정하고 아름다웠다. 산이 푸르고 바다가 가까웠다. 손상기 작가의 「학교가 있는 언덕」처럼 맑고 시원했다. 그림이 걸린 학교는 자연 속 미술관 같았다. 아이들이 고새 까르르거리며 그림 앞에 모여들었다. 선생님들도 하하 웃으며 그림 앞에서 즐거웠다. 이 한낮의 웃음이 무엇이 될까. 즐겁고 신선한 예술적 경험이 무엇을 만들까. 이 안에 미래의 방탄소년단이 있다, 단언컨대 그럴 것이다.

그림 보고 글쓰기

미술 에세이 수업 1

그림과 글이 만난다. 향유와 치유가 시작된다. 누구나 취향이 있는 삶을 꿈꾼다. 좋은 취향이란 어떻게 만들어질까? 일단 경험해 봐야 알 것이다. 문화·예술은 우리의 삶 깊숙이 들어와 있지만, 그림 앞에 서는 일은 여전히 낯설다.

아는 만큼 보인다고 하니 부담스럽다. 하지만, 예술 앞에 쫄 필요 없다. 예술은 거창한 관념이 아니라, 우리 삶의 좋은 매개이고 훌륭한 도구이다. 소통을 위해 사용되고 활용되는 촉매인 셈이다.

나는 오랜 시간 그림을 보며 글을 써왔다. 그림은 삶 속으로 들어왔고, 글은 마음을 어루만져주었다. 그렇게 좋아서 혼자 쓰던 글이었는데, 올해부터 함께 쓰는 '미술 에세이 수업'을 열게 됐다. 예술을 좀 더 편하고 가깝게 느낄 수 없을까, 하여 열었던 수업은 호응이

굉장히 좋았다.

　미술 에세이 수업은 한 작가를 중심으로 하거나, 전시 중인 전시회를 소개하기도 한다. 그리고 오늘의 그림을 다 함께 본다. 각자 집중해서 글을 쓴다. 내용, 형식, 장르 다 자유고 보이는 대로 느껴지는 대로 쓴다. 그리고 발표 시간을 갖는다. 이때 조금 재밌는 경험을 하게 된다. 같은 그림 한 점을 보고도 다 다른 시각을 지녔음에, 겨우 그림 한 점을 보는데 인생이 우르르 쏟아져 나올 수 있음에 놀란다.

　그러면서 우리는 서로 다른 존재임을 인정하고 수용하게 된다. 그림 한 점으로 뜻밖의 기쁨과 깊음을 느끼게 된다. 드디어 예술 앞에 쫄지 않는 담대함으로 향유자로 가는 길을 펼친다.

　취향을 만들어가는 사람은 자기 삶도 그리한다. 예술을 향유할 줄 아는 사람은 인생도 향유할 줄 안다.

우리는 모두 다르니까요

미술 에세이 수업 2

상대방과 성격도, 성향도 다르다는 걸 알면서도 때로는 같은 생각, 같은 느낌을 기대한다. 그래서 아주 작은 공통점 하나도 크게 부풀린다, 우리는 너무 잘 맞아, 손뼉 짝짝 마주치면서. 무리수를 둔 관계는 틀어지기 십상이다. 당근을 싫어한다는 작은 공통점 하나로는 마음의 구멍을 다 메울 수 없다.

그림으로 대화하며 다시 한번 알게 됐다, 우리는 많이 다르다. 당근을 싫어하는 것보다 중요한 것은 우리가 이토록 다르다는 걸 인정하는 것이다. 그리고 서로에게 유연하고 부드럽게 물드는 것이다. 그림으로 글을 쓰며, 그것을 읽고 들으며 우리는 더욱 잘 알게 됐다. 다르지만 손잡을 수 있구나, 안아줄 수도 있구나, 그걸 배웠다.

미술 에세이 수업 첫날 주제는 언제나 자화상이다. 글로 써보

는 자화상으로 자기소개도 겸하려는 의도다. 그런데 첫 수업부터 느닷없이 눈물을 보이는 사람이 있다. 그림을 보았을 뿐이다, 그냥 바라봄이 아닌 응시. 그림을 응시하다가 자기 자신의 민낯을 만난다, 피하고 싶었는지 모를, 모른 척하고 싶었을지 모르는 민낯.

응시 후에 15분 동안 글을 쓴다. 그림에의 몰입은 생의 오랜 기억을 단박에 불러낸다. 그림을 통해 심장 맨 아래 칸이 왈칵 열리는 것이다. 거기 있었는지도 몰랐던 것들이 갑자기 튀어나온다, 어린 날의 나이거나 당신이거나, 아득한 풍경이거나 희미한 사랑이거나. 15분은 마법의 시간이다, 눈물이 쏟아지기도 하고, 폭포처럼 후련해하기도 한다.

내가 기획해놓고도 신기하다, 감사하다. 그림을 보고 글을 쓰는 건 내 오랜 기쁨이었다, 삶이었다. 예술 향유자라고 했지만, 궁극적으로는 나를 살게 하는 동력이었다. 함께 누릴 수 있다고는 생각지 않았다, 순전한 나의 기쁨이었으므로. 그런데 이제 함께 보고 나누고 누리게 됐다. 나의 기쁨은 전도됐고, 예술 신도는 늘고 있다. 우리는 모두 다르지만, 그 다름을 재밌어하게 됐다. 예술이 다 했다.

느리게 걷는 미술관

감성을 만나는 순간

보육원에 그림 걸기

 수녀님은 명랑했다. 동그란 안경 속 두 눈이 유쾌하게 반짝거렸다. '새감마을' 보육원, 충청도 예산에 있는 아동보호시설이다. 수녀님들이 시설을 운영했는데, 공간은 깨끗했고 단정했다. 그런데 벽면에는 아쉽게도 제대로 된 그림 한 점 걸려 있지 않았다. 복도에서 푸른빛이 바랜 희멀건 바다 사진 액자를 보았을 뿐이다. 수녀님은 호기롭게 웃으며 말했다.

 이것도 떼어버려야 돼요!

 유아들이 머무는 복도에는 온통 벽화를 그려놓았다. 보육원에 다니다 보면 그런 곳이 많다. 해님, 별님 커다란 도안에 알록달록

원색으로 온통 칠해놓은 곳. 아이들이 사는 곳이니 강렬하게 빨주노
초파남보 색칠해놓으면 좋아할 줄 안 것이다. 하지만 아이들은 시각
의 피로를 호소했다.

애들이 좋아할 줄 알았는데, 너무 정신없대요.

매일 보다 보니 어지러워요.

몇 년 전부터 뜻이 맞는 분들과 보육원에 그림을 거는 일을
하고 있다. 먼저 답사를 가서 공간을 보고 체크리스트를 작성한다.
돌아와서 작품을 선정하고 다시 방문하여 그림들을 건다. 퍽 고된
일이다. 만만치 않은 품이 들어간다. 그런데도 지금까지 계속 이 작
업을 이어왔다. 서울에도 보육원이 생각보다 많았다. 알음알음 소개
도 받고, 직접 연락도 하며 우리의 순수한 뜻을 전했다. 처음에는 갸
우뚱하는 기관도 많았다. '예술 봉사'라고 하니 이 무슨 봉창 두드리
는 소리인가 어리둥절한 듯싶었다. 하지만 설명을 듣고 과정을 지켜
보며 결과가 나오면 한결같이 해님 얼굴이 됐다. 복도의 알록달록 벽
화 속 해님 미소도 그랬을까.
　　수녀님은 직접 담근 딸기청으로 만든 차를 내오셨다. 마시는
순간 딸기향이 입안 가득 퍼졌다. 성질도 급하고 먹기도 좋아하는
내가 요란스레 감동했다. "색도 어쩜 이리 예쁘고, 향도 좋네요! 너무
맛있어요!" 수녀님은 탄력받아 딸기 얘기를 조금 더 하셨다. 그리고

이어진 보육원의 현실 이야기. 아이들은 스무 살이 되면 얼마간의 자립 자금을 가지고 이곳에서 나가야 한다고 한다. 그런데 아직 어리고 경계에 있는 아이들이 많아 어려움이 많다고 했다. 너무 일찍 사회로 내몰리는 아이들, 아픔이 한가득 올라왔다. 우리가 하는 일에 대해서도 이럴 때는 공허함이 솟구친다. 생존 앞에 그림이 다 무어야, 예술이 다 무어야, 송구하기까지 하다.

그럼에도 우리는 예술이 주는 좋은 것에 대해 말하기를 멈추지 않는다. 무용한 것의 가치를 부단히 전한다. 수녀님이 무거운 이야기 끝에 농담을 던지셨다.

제가 여기 군기반장이에요. 한참 크는 남자애들 잡으려면 목소리도 크고 힘도 세야 하거든요!

수녀님은 사뭇 씩씩한 분이었지만, 몹시 귀여운 얼굴에 조금 빠르게 이야기하는 천생 소녀 같은 분이기도 했다. 그림을 걸 자리를 신나서 안내해주실 때는 단조로운 회색 옷이 데이지처럼 상큼했다. 보육원에 다니면서 이런저런 딜레마를 겪기도 했다. 생존이라는 각박한 현실 앞에서 예술이 줄 수 있는 게 있을까, 치킨 한 마리, 예쁜 옷 한 벌이 더 급한 게 아닐까. 그러다가 감성에 집중했고, 그것이 주는 힘과 에너지를 깨달았다. 감성은 교육으로 길러지는 게 아니다, 주어진 환경에서 저절로 만들어지는 것이다.

그림을 걸어두면 그 앞에 잠시 멈춘다.

무얼 그린 거지?

먼 바다로 나가는 크고 하얀 배, 언젠가 그 배를 타보고 말 거라는 꿈도 생긴다. 분홍과 초록이 무성한 아네모네, 흔한 꽃도 예술이 되는구나 싶어 마음이 편해진다. 그때다, 감성이 우리에게 오는 순간은. 반짝이는 눈과 부드러운 마음을 가진 녀석, 생이 행복해지는 오만 가지 비밀을 다 알고 있는 녀석. 그림 속에 바로 그가 있는 것이다.

수녀님이 배웅해주시는데, 아이들이 큰 그네를 타며 소리 높여 웃고 있었다. 봄을 불러대는 아이들의 목청이 더없이 싱그러웠다.

얘들아, 예쁜 그림 갖고 다시 올게! 기다려!

아무리 먼 길도 웃으며 간다, 신나서 간다. 우리를 행복으로 이끌어주는 길, 예술로 키우는 감성, 그것이 답이다.

갤러리에도
쿱이 있습니다

한국화가협동조합 갤러리쿱

글에도 표정이 있다. 늦은 저녁 박재웅 작가에게 문자가 왔다.

임 선생님, 갤러리쿱에서 개인전을 하게 되었습니다. 지나실 일 있으시면 들러주세요.

감염의 시절이라 망설였을 마음이, 신중했을 마음이 글자 하나하나에 뚝뚝 묻어났다. 신기하다, 짧은 문장에도 마음이 금세 드러난다. 사소한 것일수록 진짜 내가 들어 있는 법이다.

지나갈 일은 없지만, 굳이 애써 갈게요!

오프닝 시간보다 일찍 그곳에 도착했다. 예술과 협동조합. 자본주의사회에서 '조합'이라고 하면 사회경제활동과 긴밀한 이해관계가 있는 집단 같다. 그래서 예술과 조합은 조금은 생소한 조합 같다. 예술이 예로부터 독야청청하다 보니, 만수산 드렁칡처럼 얽혀야 하는 조합이 안팎으로 낯설 수밖에 없다. 그런데 그 어려운 걸 만들어낸 사람이 있다. 계속하고 있는 사람이 있다. 처음 '갤러리쿱'을 알았을 때, 정말 놀랐다. 예술과 조합이라니! 화가와 협동이라니! 인지 부조화처럼 느껴졌다.

이곳은 알수록 신통방통했다. 1년 365일 조합 화가들의 전시를 하고, 작가를 뽑는 방식도 엄정하기 이를 데 없다. 예술적 영감을 위한 작가의 세계여행을 후원하고, 매달 〈미술 사랑〉이라는 잡지를 발간하며, 여느 상업 화랑보다 열정적이고 성공적으로 작품들도 판매한다. 이 모든 것을 책임지는 사람이 바로 황의록 이사장님이다. 정말 미스터리한 분이다. 대학교수로 더 좋은 제안도 뿌리치고 오직 그림에 미쳐, 그림의 그림에 의한 그림을 위한 삶을 살고 계시다.

그림으로 세상을 따뜻하게!

기치를 내걸고, 겉이 번드르르한 삶보다 가슴이 뛰는 삶을 살고 계시다. 처음 봤을 때 단번에 팬이 됐다. 그리고 오늘, 팬심은 더욱 깊어졌다. 내가 보고 있는 그림 앞, 바닥을 엄청 열심히 쓸고 계셨다. 박재웅 작가의 거대한 파 그림 앞으로 이사장님의 인생도 빗

자루를 타고 엉덩이 씰룩 지나갔다.

작년에 이사장님이 불쑥 전화를 하셨다.

우리가 전국 초등학교에 그림 걸어주는 일을 하려고 해요. 어떨까요?

나도 전국 보육원에 그림 걸어주는 일을 열심히 하고 있을 때였다. 예술로 좋은 일을 할 수 있는 아이디어를 얻었다며 고맙다고 하셨다.

벅차고 좋았다. 예술 자체를 좋아한다기보다 예술이 지닌 순전한 감성을 좋아한다. 감성은 곧잘 전이되고 널리 공감되기 때문이다. 이 좋은 마음이 선순환되는 것이 좋다. 강원도의 초등학교에서부터 그림이 전시된다고 하셨다. 예술의 선한 영향력이 널리널리 퍼져나가기를 바란다.

싱싱한 대파가 있다. 시간이 간다. 시든다. 다시 시간이 간다. 말라 비틀어진다. 계속 시간은 간다. 제행무상, 살아 있는 모든 것은 변하지만 예술은 여기 남는다. 파 한 단의 정물화를 그리기 위한 깊은 응시, 맑은 마음, 기나긴 고요가 함께 남는다. 예측불허의 변화무쌍한 세상 속에서 이토록 가만한 세계라니, 잠시 숨을 고른다. 파 한 단의 사유, 나는 이런 사소한 깨달음이 참 좋다, 사소하지만 위대하고 소소하지만 창대하다. 이런 예술 담론을 밑도 끝도 없이 나눌 수 있는 사람이 곁에 있다는 것도 생의 축복일 테다.

빗자루가 잘 어울리는 이사장님이 늘 그렇듯 배웅을 해주셨다. 나는 늘 그렇듯 손을 안녕 흔들며 또 올게요! 특별하고 알찬 잡지 〈미술 사랑〉도 쓱 챙겨 왔다.

함께 그려볼까요?

드로잉 클래스

애호는 애써 찾아야 하고 차근차근 해봐야 안다. 내가 무엇을 좋아하는지 시간과 마음을 들여봐야 안다. 하지만 우리는 습관처럼 얘기한다. 시간이 없다고, 그놈의 시간이 없어서 좋아하는 일을 하고 싶어도 못하고 좋아하는 당신도 자주 만날 수가 없다고. 하지만 진짜 그럴까? 정말 그렇게 바쁠까? 시간은 내고자 하면 얼마든지 있다, 다만 내가 그 일을 혹은 당신을 선택하지 않았을 뿐이다.

격무와 격랑 속에서 얼이 빠졌다가 간신히 정신을 차린 토요일 오전. '서리풀 청년아트갤러리'의 드로잉 클래스를 신청했다. 피곤을 핑계로 나태를 선택하고 싶은 마음이 굴뚝같았지만, 부득불 나섰고 부러 나를 앉혔다. 여름의 한복판이었다. 지열이 아지랑이처럼 피어오르는 대지를 지나 지하에 있는 갤러리로 한 걸음 한 걸음 내려

갈 때마다 온도가 뚝뚝 떨어졌다. 여름에는 역시 지하가 시원하다. 이곳은 '예술의전당' 앞 지하보도를 새롭게 재생시킨 공간이다. '서리풀 청년아트갤러리'라는 이름이 붙었고, 여러 기획 전시와 프로그램이 진행되고 있다.

아름다운 갤러리 한가운데 기다란 책상과 의자가 놓여 있었고, 이미 사람들이 빼곡했다. 시계를 보니 늦은 건 아닌데 자리가 거의 차서 맨 끝에 겨우 앉았다. 모두 하얀 도화지를 경건하게 펴고 선생님의 이야기에 귀 기울이고 있었다. 나도 얼른 가져간 드로잉북을 펴고 마음을 가만히 앉혔다. 선생님은 동그란 안경 너머 눈이 선한 청년 예술가, 그림을 가르치려 하기보다 응원과 격려를 계속했다.

아유, 왜 이렇게 생각처럼 안 그려지죠?

완전 망했어요! 망했어!

사람들의 엄살과 포기에도 아랑곳하지 않고 씩씩하게 외쳤다.

망한 그림은 살리면 됩니다! 이렇게요!

선생님의 선 몇 개, 색 몇 개에 그림이 확 살아났다.
나도 드로잉에 집중했다. 첫 과제는 식물 드로잉. 얼마 전 갔던 대암산 용늪의 풀숲을 떠올렸다. 무구한 안개 속에서 찬 이슬을

가득 매달고 있던 초록 풀숲이 눈에 선연했다. 영롱이 주렁주렁, 지친 마음이 단박에 순해졌다. 접사해서 찍어 온 사진을 띄워놓고 열심히 그렸다. 물론 아무리 열심히 그려도 그날의 초록은 근처에도 못 갔고, 영롱한 이슬은 말라비틀어졌다.

그런데도 마음은 기쁨으로 가득 찼다. 콧노래로 남실거렸다. 다 같이 쓱싹쓱싹 그리고 색칠하기에 집중한 시간, 오롯이 예술에 몰입한 시간, 그 시간 자체로 충분했고 충만해졌다. 그리는 내 마음이 이리 즐거운데, 그림 좀 못 그리면 어때, 내 멋대로 그리면 어때. 이 시간을 선택하고 기꺼이 누리는 것에 의미가 있는 거다. 예술 향유의 궁극은 예술가가 되어보는 것이다. 이런 예술 경험은 삶을 특별하게 만든다. 함께 그린 사람들의 반짝이는 표정이 이를 증명했다. 늘 가던 곳만 가고 하던 일만 하면, 생이 곳곳에 숨겨둔 재미들을 찾을 수 없다. '나는 잘 못 해' 병과 '나는 잘 몰라' 병만 물리치면, 새로운 세계가 열릴 수도 있다. 처음부터 잘하는 사람이 있던가.

자, 우리 함께 그려볼까?

아이 같은 사람

아이들과 미술 읽기 1

아이 같은 사람을 좋아한다, 꾸밈이 없어 삶의 어느 면을 그대로 들키는 사람. 그게 약점이어도 나는 그것을 껴안고 싶어진다, 아이 같은 마음으로.

대학 때 동시, 동화를 썼는데 운이 좋아 등단했다. 시위가 한창인 시절이었는데도 앙가쥬망에 도통 이입되지 않던 나는 동지가는 좋아했지만, 투쟁에는 소극적이었다. 책에서 감동적으로 극화되던 이념을 현실에서 사람들이 구현하면 왜 그토록 낯설었는지, 오른주먹을 흔들며 외치는 구호가 그리 어색할 수가 없었다. 현실 회피로 아동문학을 택한 건 아니었다. 동화책을 좋아했고, 어린 날 읽었던 것들이 내 정서의 근간을 이루고 있었다.

너무 이른 등단도 독이다. 상 몇 개 받고 이런저런 기회가 주

어졌는데, 문단은 상상 이상으로 이상했다. 적어도 스물셋이 견디기에는 그랬다.

나는 개나리처럼 명랑했고 고양이처럼 자유로웠으니, 바로 거기를 떠나 카피라이터가 됐다. 감성을 최대치로 허용하는 곳, 감각을 십분 발휘하는 곳, 더 엉뚱하고 발랄해질수록 인정받는 곳. 유치한 시선과 아이 같은 마음이 동력이 되어 그 시절을 잘도 지나왔다.

갤러리를 하면서 그림을 대할 때도 여전히 아이의 시선이었다, 지금도 그렇고. 예술은 일체의 정보나 지식 없이 마주하는 걸 좋아한다. 처음 만나는 그를 선입견, 편견 없이 맞닥뜨리는 게 좋다. 그가 지닌 의미나 사조 따위는 뒤로 미뤄도 좋다. 그저 나의 눈과 그의 눈이 마주칠 때의 천천한 시간, 느려진 공기, 설레는 호흡, 파고든 느낌 등에 더 오래 더 많이 몰입하고 싶다, 아이처럼 단순하게 또 진지하게 순간을 누리고 싶다. 그래서 내가 쓰는 모든 글은 아이의 시선으로 다가가고자 애쓴 흔적일지도 모르겠다, 내가 여는 모든 강좌도 아이처럼 보고 느끼자는 주장일지도 모르겠고.

요즘 진행하는 예술 강좌에서 아이들의 글을 보며 웃고 운다. 진짜 예술은 아이들이 한다. 보여주는 대로 느끼고 꿰뚫고 표현한다, 시키지 않아도 자유롭게 영감으로 창작하고. 아이들은 이제 뒤샹의 변기에도, 백남준의 비디오 아트에도 움츠러들지 않는다, 예술은 재미가 됐으니까, 의미는 직접 만들고.

그림은 아이들처럼 보는 거다. 보이는 만큼 받아들이고 껴안는 것, 내 안에서 진주처럼 품어내는 것. 그런데도 쉽게 본질에 다가

가고 자기만의 통찰을 내놓는다. 내가 가르치는 게 아니라, 아이들에게 배우고 깨닫는다.

　오랜 시간을 돌아서 다시 아이들의 세상으로 왔다. 흐리멍덩해진 눈에 뜨거운 잉걸불을 지피려 나도 모르게 이 길로 이끌었다. 생이 하는 일들 앞에 한없이 납작해진다. 몸과 마음에 잔뜩 든 바람을 뺀다.

　우리는 모두 생의 그림 앞에 서 있는 아이 같다, 마흔이건 쉰이건 팔십이 돼도. 잘 그리고 못 그리고는 없다, 누구나 자기만의 방식으로 자기 인생을 그리는 거다. 다만 나는 틈과 거리를 둔다, 사람에게든 일에든. 본디 그림이란 숨 쉴 틈과 알맞은 거리가 있어야 더 잘 보이고 느껴지는 법이니까.

　나는 언제까지고 철없이 그 사이를 뛰어다닐 테다, 그러고 싶고. 잭슨 폴록 저리 가라 생의 색을 흩뿌리면서.

향유자로 사는 법

아이들과 미술 읽기 2

지겹지도 않아?

자주 듣는 이야기다. 주야장천 그림을 보고 지치지도 않고 글을 쓰니, 보는 이들은 지겨운지 의아해하며 묻는다.

계속 쓸 이야기가 있어?

나도 신기하다. 지겹지 않을뿐더러 점점 더 재밌다. 새로운 그림이 계속 그려지듯이, 새로운 이야기도 계속 생겨나니까. 그림마다 이야기가 들어 있으니까.

요즘, 아이들과 함께 그림을 보고 있다. 아이들의 직관력은 놀

랍다, 망설이지 않는다, 우물쭈물이 없다. 아는 만큼 보인다는 명제를 통쾌하게 넘어선다. 아이들의 반응을 보며 웃다가 눈물도 찔끔 흘린다. 아이들은 어른들도 어려워하는 예술의 문턱을 없앤다.

피카소의 작품 「마리테레즈의 초상」을 보고 "사랑하는 여자를 괴물로 그렸네요", "너무 사랑해서 머릿속이 뒤죽박죽이었나봐요", "이 그림 보고 마리는 기절했을 것 같아요". 뭉크의 「불안」을 보고 화가의 우울을 걱정하며 코로나로 위협받는 우리들 마음도 돌아본다. 「빈풍칠월도」를 보며 전래 동화를 창작해주고, 「세한도」를 보고는 우정에 대한 생각을 펼치기도 한다. 동시대 작가들의 작품 속으로도 거침없이 들어간다.

정말 신기한 것은 어떤 그림을 보여주든지 쉽게 본질에 다가간다는 것이다. 아무리 화려한 색의 작품이어도 그 속의 불안을 이야기한다, 보기에 아름다운 작품인데도 모퉁이의 슬픈 기분을 끄집어내고. 작가들에게 아이들이 쓴 글을 보여주면 정말 깜짝 놀란다.

어떻게 알았지요? 그때의 내 마음을.

함께 보는 것이 이렇게 즐거울 줄 몰랐다. 예술은 훌륭한 삶의 매개이고 좋은 관계의 도구라고 외치면서도, 직접 가르치겠다는 생각은 하지 않았다. 10년 내내 강좌를 기획하고 주관만 했는데, 이제 함께 보고 같이 쓰기에 앞장서게 됐다.

수업에서 작품을 본 아이들은 "이 그림 얼마예요?", "사고 싶

느리게 걷는 미술관

어요!"라고 말하는 통에 나를 튀어 오르게 한다. 이 친구는 자라서 분명히 그림을 살 것이다, 성공이다! 아이들은 "그림 한 점에서 인생이 쏟아져 나오네요", "예술 향유를 넘어 삶의 치유예요"라며 나를 감동시킨다.

예술이 뭘 그리 사람을 변화시키겠어? 변화시킨다. 뭘 그리 달라지겠어? 달라진다. 예술 감성 글쓰기 수업에서 아이들과 엄마들이 증명해준다. 무뚝뚝하던 남자아이가 그림 앞에서 조잘대고, 그림과 친하지 않던 아이들이 미술관으로 달려간다. 엄마들은 그 상황을 낯설고 신기해하며 고마워한다. 그림 한 점으로 감정을 털어놓기도 하고 창작을 하기도 한다. 친구들과는 서로 다른 시선을 인정하며 긍정하고 칭찬하기에 여념 없다.

어른도 다르지 않다. 주야장천 주장해서 지겨운 얘기겠지만, 노는 법도 배워야 한다. 향유는 습관이다. 미술관에 가야 하고 그림 앞에 서야 한다. 그림 속으로 들어가보고, 그림의 이야기를 들어야 한다. 가장 좋은 방법은 자기화다, 그림이 내게로 와서 무엇이 되는가다. 아픈 첫사랑이 되기도 하고, 유년의 기억으로 깃들기도 하고, 미래의 선망을 품기도 한다. 물론 아무 느낌 없을 때도 있다. 다 괜찮다, 예술은 모든 감상을 수용하기 때문이다.

삼송의 예술 산책자들

〈아트 컬렉터〉전

가끔 산책을 한다. 작년에 이사 온 후로 집 앞 창릉천이 코스가 됐다. 가을의 억새는 걷는 내내 손을 흔들었다. 땅을 밟는 발은 흙이 고마워 어쩔 줄 몰라 했다. 봄이 되자 사방에 연둣빛 물이 올랐다. 그 속에서 걷다 보면 나도 봄이 될 테지. 가끔 이웃들과 함께 걸었다. 일명 '삼송의 친구들'. 주말 아침 일찍 만나서 창릉천을 따라 북한산을 보며 걸었다. 우리는 짠 것처럼 삼송의 아름다움을 찬탄했다.

누군들 자기가 사는 동네를 사랑하지 않겠느냐마는, 이곳에 대한 우리의 애정은 남달랐다. 삼송의 토박이인 '아트인동산' 정은하 대표는 신도시로 개발되어 풍경이 달라졌어도 옛 정취를 고스란히 간직한 이 마을을 사랑했다. 삼송의 아파트 1세대 입주자 '에코락갤

러리' 장현근 대표는 동네의 발전을 속속들이 증거하며, 사계절 사진으로 삼송 홍보 대사 역할을 자청했다. 제일 늦게 합류한 나는 도시의 현란함을 떠나 마음의 여유를 찾으며 가족들과도 새로운 관계가 시작된 삼송의 기적을 부르짖었다.

가만 보니 모두 독특하고 유난하기는 하다. 그래서 잘 어울리는 거겠지만 말이다. 얼마 전 정은하 대표가 주먹을 꼭 쥐고서 제안했다. 그녀가 운영하는 '스타필드고양작은미술관'에서 우리 함께 전시해보는 게 어떻겠느냐고. 늘 작가들 작품 전시를 하지만, 이번에는 의미 있게 우리들의 콜렉션을 전시해보고 싶다고. 생각해본 적 없는 전시인데 퍽 흥미롭다. 역시 발상의 전환이 중요하다. 삼송에는 인재만 사는가!

그리하여 조금 부끄럽지만 〈아트 컬렉터〉전이 시작됐다. 예술은 완벽한 개인의 취향이라 좋고 나쁨이 없다. 모든 작품마다 작가의 마음과 향유자의 마음이 닿는 지점이 있을 뿐이다. 컬렉터는 그 지점을 확대하고 재생산하는 사람이다. 작가의 마음 한 부분을 내 마음으로 끌고 들어와 봄나무처럼 키워내는 사람들, 그림 깊은 데 있는 뿌리며 잔가지 하나까지도 놓치지 않는 사람들, 짝사랑에 빠진 사람들.

'컬렉터'는 위화감을 주는 말이 아니다. 돈이 많아야 그림을 사는 것은 아니기 때문이다. 물론 돈과 예술은 뗄 수 없는 관계이고, 자본주의 안에서 선순환되어야 마땅하다. 컬렉터란 그저 예술을 좋아하는 사람이고, 그 좋음을 표현하는 사람이다. 좋아하는 그림 한

점이 얼마나 나를 기쁘게 하는지 창릉천을 걷는 내내 수다를 떨어도 지치지 않는다.

　　스타필드 고양 4층에 가면 너른 복도에 작은 미술관이 펼쳐져 있다. 스타필드의 유휴공간이 아름답게 재탄생된 곳. 정은하 대표의 애정과 땀방울이 그득하다. 그곳에 가면 삼송의 예술 산책자들을 만날 수 있다. 느리게 걸으며 수다가 길어질 수도 있다. 이 사람 취향은 영 나랑 안 맞네, 헛기침하며 웃을 수도 있다. 괜찮다, 예술은 그 모든 감상을 포용하기 때문이다.

미술관에 간 의원님

〈이불 시작〉전

의외의 친구가 있다. 살아보니 친구를 사귐에 있어 제일 중요하지 않은 것이 나이, 성별이다. 그저 '위 아 더 월드' 후끈한 인류애, 광활한 세계관이면 된다. 사람 좋아하고 주종 안 가리면 된다는 얘기다. 그러다 보니 사람들이 놀라게 되는 내 친구들이 몇 있는데, 스님이라거나 정치인 같은, 친구가 되기에는 너무 먼 당신들이다. 하지만 고뇌와 고단의 직업을 떠나 오랜 시간 서로를 응원하며 친구가 됐다. 주로 내가 인생 투덜이를 담당했고 언제나 과분한 격려를 받았다.

그래도 미술관에 함께 갈 생각은 하지 않았다. 혼자 가는 것을 좋아하기도 하고, 지레 불편해할 그분들을 배려해서다. 그런데 지난번 만났던 서울시 의원님이 바로 코앞이 '서울시립미술관'인데도

전시를 본 적이 없다고 해서 적잖이 놀랐다. 예술은 정녕 그토록 멀리 있는 무엇이란 말인가, 진정 그들만의 리그인가. 다행히 내 낭패감을 눈치챈 염렴한 의원님이 코로나로 휴관이니 다음번에는 전시를 함께 보자고 약속했다. 기분이 좋아진 나는 도슨트를 자청했다.

봄보다 늘 발이 빠르다. 코로나도 미세먼지도 경쾌한 발걸음을 막을 수는 없다. 성큼성큼 서울시립미술관으로 향했다. 약속대로 의원님이 오시기로 했다. 그런데 미리 가서 둘러본 전시는 아뿔싸 〈이불 시작〉전. 1층 전관에 걸쳐 이불 작가의 초기 작품과 세계가 아카이브된 형태다. 지금은 세계적인 작가로 거듭난 이불 작가의 초기 10년 동안 발표했던 소프트 조각과 퍼포먼스 기록인데, 전시 입문자에게는 다소 불편하거나 거부감을 줄 수도 있기에, 우선 2층 전시장으로 안내했다. 천경자 특별관이 무척 아름답게 재개관되어 천천히 돌아봤다. 조명도 특별히 아름다워 그림이 더욱 돋보였고, 이런 섬세함에 감동하는 거예요! 너무 좋아요! 웃음소리가 높아졌다.

1층으로 내려가며 머뭇거렸다.

전시를 자칫 오해하실까 봐 우려가 되네요, 예술은 어렵고 이상한 거라고.

그러니까 더 궁금한데요?

전시는 소프트 조각으로 시작하고 있었다. 퍽 기괴하고 엽기

적인 모습인데도 생명력이 꿈틀거렸다. 그 형태며 색이 거부감을 갖기에 충분해 살짝 눈치를 봤다.

그다음으로 이어지는 대형 스크린의 미디어 설치는 더욱 놀랍다. 이불 작가가 펼쳐온 전위적 퍼포먼스가 화면마다 가득 차 압도한다. 여러 시공간의 화면들은 한시인 양 외치고 모든 공간을 하나로 관통해버린다. 소프트 조각을 입고 기어 다니거나, 소복을 입고 줄넘기를 하거나, 극장에서 알몸으로 위태롭게 매달리거나. 젊은 작가는 온몸으로 소리치는 듯 격렬하게 다가온다. 문득 1980년대와 2020년대가 겹친다, 세상에 외치는 젊음의 포효. 이불 작가의 오래된 시작이 이제 다시 여기서 새롭다. 한 예술가의 기나긴 탈주에 전율이 인다. 화면들을 응시하던 의원님이 문득 입을 뗀다.

아, 이 전시는 메시지 같아요. 우리에게, 이 사회에 던지는 화두 같아요. 예술이 어렵지 않네요. 있는 그대로 느끼면 되는 것 아닌가요? 제가 좀 문외한이긴 한데…. 정말 좋은 경험이네요!

깊이깊이 반성했다. 내가 콩알만큼 안다는 지식의 저주에 빠져 예술을 호도할 뻔했다. 예술은 그저 아름답고 좋은 것이라는 관념화에 앞장설 뻔했다. 예술 문외한 의원님의 명료한 통찰에 너무 놀랐다. 역시 하나의 경지에 든 사람은 세상을 보는 눈 또한 탁월하기 마련이다. 우리는 예술의 순기능에 대한 이야기를 오래 나눴다. 의원님이 직접 예술이 주는 강력한 감흥을 느끼셨으니, 이 뜻깊은 걸 보

다 많은 사람과 나누면 얼마나 좋겠느냐고 주먹 쥐고 일어섰다.

　나는 종교에도 허술하고 정치에도 무심하다. 다만 사람을 아낀다. 스님, 목사님, 수녀님이 다 친구고, 이 당 저 당 상관도 없다. 어느 봄날에 함께 미술관에 갈 수 있다면 얼마든지 친구가 될 수 있다. 암만, 그렇고 말고.

느리게 걷는 미술관

예술적인 CEO가 사는 법

추사 김정희의 「세한도」

10년 전 봄밤이었나. 무슨 오페라 인문학을 듣겠다고 어느 자리에 앉아 있었을 거다. 카르멘 「하바네라」 정도밖에 모르지만, 그때나 지금이나 새로운 지적 자극을 어지간히 좋아했다. 그것이 생 어디엔가 축적되어 지성인의 풍모가 됐으면 좋으련만, 나는 그저 그 시간의 향유자다. 순간 몰입하고 즐기면 족했다. 한 테이블에 앉은 분들과 의례적인 인사가 오갔다. 솔직히 사람에 치이던 시절이어서 상냥하게 웃지는 못한 것 같다. 그런데 옆에 앉았던 중년 남성의 해맑음에 어느새 따라 웃게 됐다.

종종 그날을 이야기한다, 인연이 시작된 날의 풍경을. 얼마 후에 그분은 하이트진로음료의 대표이사가 됐다. 나중에 안 사실이지만 화려한 과거의 주인공, 우리나라 음료업계의 전설이셨다. 뚝심과

실행력이 장난이 아니어서 바로 보리 음료를 출시하고 돌풍을 일으켰다. 가만 보니 그 모든 성장의 동력은 창의력과 감성인 것 같았다, 나이 든 사람이 갖기 힘든 미덕, CEO가 갖기는 더 어려운 덕목.

무엇이 그 사람을 만들어가는 걸까. 오래 지켜보니 알겠다. 예술을 사랑하고 일상 속에서 즐긴다, 산책길 흔한 구름도 놓치는 법이 없이 담아낸다, 평범한 것을 비범한 눈으로 잡아채 글로 쓴다, 호기심이 생기면 끝까지 파고든다. 얼마 전 식사 자리에서 「세한도」 이야기를 나눴다. '국립중앙박물관'에 안 가보셨다고 해서 어떻게 그러실 수가! 하고 안타까워했지. 봄날의 용산 공원은 또 얼마나 아름다운데!

수요일은 박물관 야간 개장이다. 기필코 「세한도」를 보기 위해 봄밤에 우리는 줄을 섰다. 아름답고 뭉클한 「세한도」. 나는 감흥에 겨워 들떴다, 박물관에만 가면 꼭 그랬다. 그런데 대표님은 달랐다. 이미 「세한도」를 보러 오기 전에 추사 김정희에 대한 조사를 해 오셨다. 「세한도」의 배경과 김정희의 인간관계, 「세한도」의 편지까지 자기만의 분석을 내어놓으셨다. 박물관의 기획에 대해서도 날카롭고 비판적인 시각으로 말하셨다.

리더의 예술 감성에 대해 생각한다. 향유와 더불어 직관적인 시각과 분석적인 사고를 지녔다. 좋은 것은 흠뻑 누리고 더 나은 것은 없을까, 끊임없이 고민한다. 감성은 공감과 배려를 기본으로 하기 때문에, 고객의 마음을 이해하는 데에도 더없이 탁월하다. 그 감성 덕분에 우리도 만났고, 회사는 성장하며, 미래를 위한 대화가 가능

느리게 걷는 미술관

한 것이다. 이처럼 감성은 무용한 것이 아니라, 몹시도 유용한 것이다. 사람도 일도 따뜻하게 엮고 계속 성장시킨다.

며칠 후 아리따운 전서로 「세한도」의 인장 "장무상망長毋相忘"을 써서 보내주셨다. 「세한도」의 우정보다는 못할지 모르지만, 글자에 담긴 마음을 아로새겨 두었다.

오랜 세월이 지나도 서로 잊지 말자.

예술을 즐기는 사회,
예술에 지불하는 사회

옥션

보기에는 좋다, 파는 건 다른 차원의 일이다. 예술 이야기다. 수많은 갤러리가 아름답게 열렸다 쓸쓸히 닫힌다. 너무 아름다운 시공간이지만 투명한 문턱은 하늘 높다. 주인이 열심히 모임을 주선하고 강좌를 열어도 그뿐, 운영은 별개의 문제다. 나의 사업 감각은 꽝이었다. 겉보기에는 밝았지만, 속은 비 오는 날이 많았다. 다행히 박물관 유물 공고에 입찰하거나 옥션을 활용했다. 그림 팔려고 스트레스받지 않아도 되고, 특히 옥션은 수수료는 비쌌으나, 심간 편한 거에 비하면 아까운 것도 아니었다.

지난 10년간 옥션은 거대 기업으로 성장했다. 예술시장이 커지며 자타공인 가장 공신력 있는 역할을 하게 됐다. 물론 여전히 대다수의 선량한 우리들은 예술 '잘알못'으로 산다, 예술을 잘 몰라도

재밌게 사는 데 아무 지장 없거니와. 그런데 예술을 조금만 알게 되면 새로운 재미에 눈뜬다, 호젓한 미술관을 주인인 양 누리는 기분이라니, 마음에 드는 그림 한 점을 거실에 거는 기쁨이라니. 예술은 내 생의 특별한 풍경이 되어준다, 싸건 비싸건 예술에 지불하는 경험은 굉장한 일이다.

오랜만에 신사동 '케이옥션'에 들렀다. 마침 3월 경매 날이라 전시장은 분주했다. 경매 전 프리뷰 기간에는 출품작을 무료로 관람할 수 있다. 그야말로 억 소리 나는 그림들을 실컷 향유할 수 있으니 안구 정화를 하고 싶다면 들러보기 바란다. 그림 옆에는 추정가가 쓰여 있는데 인기 많은 작품은 호가가 마구 올라 경매 최고가 기록을 세우기도 한다. 물론 모든 그림이 낙찰되는 것은 아니다. 응찰자가 한 명도 없는 그림도 있다.

그때 경매의 묘를 살리는 게 경매사다. 반듯하게 빗어 넘긴 머리, 또박또박 정확한 목소리, 쭉 뻗어 일사불란한 팔의 각도.

김창열 「물방울」 3억 6천! 더 안 계십니까?

한껏 긴장을 고조시켜 최고가에 탕! 두드리는 경매봉 소리. 긴장된 순간인데 동요하지 않고, 눈은 날카롭게 현장을 살피며, 지체 없이 다음 그림을 설명한다. 한창 진행 중인 손이천 수석 경매사는 우리나라의 대표 경매사다. 한결같이 아름답다, 예술 속에 살아서인가.

옥션 때문에 1차 시장이 죽어가네, 말도 많지만, 다양성의 시대다. 어떤 시장이나 그 역할과 기능이 있다. 서로 순기능을 살려 협업하는 게 좋을 테다. 예술의 본질은 유연함이다. 각각의 고유함을 인정하는 것, 우리가 다름을 수용하는 것. 그런 예술의 가치를 널리널리 알려보자고 일하면서 각 세울 필요는 없다. 시장이 커진다는 것은 고객이 늘어난다는 것이고, 예술계를 키우는 것은 모두의 바람이니까.

예술계가 들썩이고 있다. 〈화랑미술제〉도 성황이었고, 옥션도 유례없는 낙찰률을 보이고 있다. 이날 '케이옥션' 메이저 경매는 낙찰률 74퍼센트, 낙찰 총액 135억 원을 넘게 성사시키며 감탄을 자아냈다. 물론 다시 또 그들만의 리그라거나, 뭉칫돈이 갈 데가 없다거나, 오명도 있겠으나, 나는 좋다. 예술을 즐기는 사회, 예술에 지불하는 사회는 퍽 괜찮은 사회이므로, 예술의 가치를 높게 살 줄 아는 우리는 제법 근사한 인류이므로.

느리게 걷는 미술관

인생 사진을 찍었습니다

함께하는 예술

얼마 전 신문에 대문짝(신문 한 면의 4분의 3을 점유했으므로 과장이 아니라고 주장한다)만 하게 났다. 많은 분이 연락을 주셨고 뿌듯했다. 물론 칭찬받으려고 한 일은 아니다. 오롯이 시간과 진심이 들어간 일이었다. 지난 5년, 보육원 55군데, 그림 1천 점 기증. 수치로 기사화되고 우리도 깜짝 놀랐다. 언제 이렇게 많이 한 거야? 함께 해온 분들과 가슴 벅차했지. 우리들만 아는 추억이 쏟아졌다. 보육원 현관만 보고도 그곳 환경이 감 잡혀 눈을 찡긋하던 일, 서너 살 아이들이 식판에 밥 먹는 것 보고 울컥하던 일, 스무 살이 되면 지원금 5백만 원을 들고 기관에서 나가야 한다는 소리에 가슴 먹먹하던 일.

예술이 사회 취약 계층을 위해 무엇을 할 수 있겠어! 의심했다면 이 일을 하지 못했다. 그냥 그림 한 점 걸리지 않은 보육원 벽

이 안타까웠을 뿐이다. 함께하는 '서초문화네트워크' 선생님들은 봉사로 단련이 된 분들이라 일을 겁내지 않았다.

그냥 기뻤다. 생의 흐뭇이 가없이 번졌다. 아이들이 생활하는 곳이 조금 더 좋아지는 것, 아이들이 그림 앞에서 무척 예쁘다며 웃어 보이는 것, 그것만으로 충분했다. 유리 액자는 위험할까 봐 전부 아크릴 액자로 만들었다. 계단에 거는 것은 피했고, 아이들이 가장 오래 머무는 생활 공간에 걸었다. 예술이 주는 감성, 가치 같은 것은 나중 일이었다. 그냥 아이들의 공간이 조금이라도 예뻐지기를, 따뜻한 느낌이기를 바랄 뿐이었다.

첫 책을 출간하고 부산의 인문학 토크 프로그램에 초대받은 적이 있다. 팟캐스트라 공개 방송처럼 진행됐는데, 그때도 예술의 가치를 부르짖고 있었다. 진행자가 질문했다.

취약 계층을 위한 예술 복지, 멋진 말인데요. 그 취약 계층이 진짜 예술을 원하고 있을까요? 취약 계층이 아닌 우리들도 과연 예술을 누리며 산다고 할 수 있을까요?

그의 질문에 엄청난 충격과 통찰이 찾아왔다. 나는 바로 인정하고 사과했다.

아… 제가 교만했어요. 예술 복지든 봉사든 결국 자기만족이 가장 크다는 생각이 듭니다. 누구를 위한 행위가 아니라는 거

느리게 걷는 미술관

죠. 예술을 몰라도 사는 데는 아무 지장 없어요. 그걸 굳이 취약 계층이라고 명명해서 복지 운운했네요. 예술 취약 계층이란 우리 모두라는 생각이 듭니다.

살다 보니 여기저기서 깨진다, 그리고 배운다. 어쩌다 크게 기사가 났지만 작은 이벤트일 뿐, 전부 우리가 좋아서 한 일이다. 그런데 인정까지 해주시니 감사할 따름이다. 우리들은 변함없이 오늘을 산다. 이번 가을에 갈 보육원을 알아보고 있는데, 기사가 나가고 작가님 몇 분이 그림을 기증해주셨다. 이름은 밝히지 말라고 하셨지만, 눈물이 핑 돌았다. 알고 있다, 누군가를 돕는 일은 사실 제일 먼저 나를 돕는 일이라는 것을. 그래서 앞으로도 계속하려 한다. 나를 위해 그리고 우리를 위해 뚜벅뚜벅 나아가려 한다.

느리게 걷는 미술관

2022년 01월 05일　1판 1쇄 발행
2023년 02월 20일　1판 2쇄 발행

지은이　임지영
펴낸이　한기호
책임편집　정안나
편집　도은숙, 유태선, 김미향, 김현구
마케팅　윤수연
경영지원　국순근
디자인　블랙페퍼디자인
펴낸곳　플로베르
　　　　출판등록 2017년 5월 18일 제2017-000132호
　　　　주소 04029 서울시 마포구 동교로 12안길 14 삼성빌딩 A동 2층
　　　　전화 02-336-5675　　**팩스** 02-337-5347
　　　　이메일 kpm@kpm21.co.kr

ISBN　979-11-962227-9-6 03600